사진이 묻고
철학이 답하다

사진이 묻고
철학이 답하다

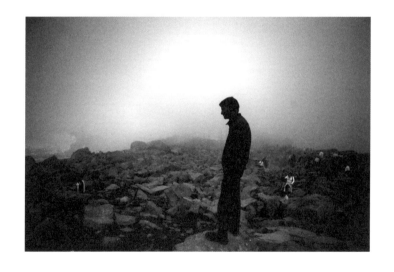

사진 찍는 인문학자와 철학하는 시인이 마주친 모나드

이광수, 최희철 지음

알렙

산다는 것, 본다는 것

사진을 찍는다는 것에는 몇 가지의 일이 따라붙는다. 별로 철학적인 것도 아니고, 별로 새삼스러울 것도 아닌 일 말이다. 누구나 알듯이 사진을 찍는다는 것은 대상이 있어야 한다. 그것이 빈 공간이든, 아무것도 보이지 않는 어둠이든, 하여간 뭔가는 반드시 있어야 사진을 찍을 수 있다. 그리고 사진을 찍는다는 것은 사진가가 의도했든 하지 않았든 어떤 방식으로든 사진가의 의지가 들어가는 일이다. 카메라로 사진을 찍는 것은 물이나 거울에 대상이 비치는 것과 같은 무의지의 반영이 아니다. 철저한 재현이다. 무엇을 찍을 것인지, 어떻게 찍을 것인지에 대한 생각을 하지 않고 찍는 경우는 없다. 설사 연사 촬영을 하더라도 그 연속된 사진

안에는 사진가의 의지가 들어가 있다. 이미지로 만들어진 그 한 장 한 장의 사진에 대해 자신은 왜 그리고 어떻게 그런 이미지를 만들어 냈는가에 대해 말할 것이 있다는 이야기다. 한 장 한 장을 좀 더 신중하게 찍는 사람에게는 그 사진에 대해 어떤 할 말이 있다는 것은 두말 할 필요 없는 당연한 일이다.

그런데도 많은 사진가는 자신이 찍은 그 사진 행위와 그 결과물에 대해 말을 잘 하지 못하거나 하지 않으려 든다. 왜 이 사진을 찍었는지, 무슨 생각으로 이 사진을 찍었는지, 그때의 느낌은 어땠으며, 어떤 이미지로 만들고 싶었는지, 이미지가 만들어지고 난 뒤의 느낌은 어떠한지, 사진을 보고 든 생각은 어떠한지, 다른 사람들은 이 사진을 보고 무슨 생각을 가질 것 같은지 등에 대해 이야기 나누는 것을 별로 즐기지 않는다. 그냥 이미지만 보면서 좋네, 멋지네, 잘 찍었네, 하는 따위의 별 의미 없는 반응만 보일 뿐, 서로의 생각을 나누고, 그것을 가지고 또 다른 이야기의 세계로 들어가 보기도 하고, 더 넓은 삶을 생각해 보기도 하고, 지나간 시간에 대해 아쉬워하기도 하고, 이런 거 하기를 별로 좋아하지 않는다.

여기에는 몇 가지의 이유가 있는 것 같다. 우선 사진에 대한 이해가 너무 한쪽으로만 쏠려 있어서 그럴 것이다. 사진을 좋고 안 좋고, 잘 찍고 못 찍고와 같은 평가의 대상으로만 이해해서 그

런 것이다. 사진을 찍는다는 것이 갤러리나 미술관에 전시되고 팔리거나, 무슨 작품성을 인정받아 상을 받는다거나, 시대를 증거하는 책으로 나온다거나 하는 방식으로만 소비되어서 그렇다. 그런 소비의 방식도 중요한 존재 가치가 있지만, 그보다 더 의미 있는 것은 사진을 하나의 언어로 이해하여 그것으로 뭔가를 이야기하는 것과 그 이야기를 다른 사람과 서로 나눠 보는 것이 아닐까 한다.

서로 다른 사람이 대상을 바라볼 때 같은 느낌을 받는다는 것은 있을 수 없다. 그것은 대상에게 부여되는 의미라는 것이 그것을 대하는 주체가 갖는 인식의 정도에 따라 달라지기 때문이다. 그리고 모든 주체는 지나 온 시간과 거쳐 온 환경이 다르기 때문에 그 각각이 갖는 인식이 다를 수밖에 없다. 그래서 대상은 그것을 보는 사람마다 달리 나타날 수밖에 없는 것이다. 그런데 사진을 찍는 기술이 전문가 수준에까지 미치지 못하다 보니 자기가 보고 느끼고 생각하는 대로 재현을 하지 못하여 찍는 사진들이 얼추 다 비슷한 모습으로 나타날 수는 있다. 그렇지만 그렇다고 해서, 즉 사진 이미지가 거의 같다고 해서 그 대상을 대하는 인식조차 같다고는 할 수 없다. 글을 자신이 말하고 싶은 생각대로 잘 쓰지 못하고, 그림을 잘 그리지 못하고, 사진을 잘 찍지 못한다 해서 자기가 갖는 생각마저 일반성으로 보편화시키고 천편일률적

인 것으로 만들지 말자는 말이다. 그냥, 편하게 이야기를 나눠 보자. 이 장면을 대할 때, 난 이렇게 보았다, 이 사진을 보니 이런저런 생각이 든다, 라는 것을 서로 이야기해 보자는 것이다. 이것이 내가 말하는 인문학적 삶이다. 사진을 가지고 하는 인문학적 삶 말이다.

삶이라는 것도 마찬가지 아닐까? 어떤 삶이 옳고 어떤 삶이 그르다고 단언할 수는 없을 것이다. 단지 말할 수 있는 것은, 나 자신은 이런 삶을 존중하고, 이렇게 살고자 한다, 정도라고나 할까. 누구의 삶이 화려하고, 누가 유명하고, 존경을 받는 그 삶이 옳은 것은 아니다. 사람은 각자 자신에게 처한 환경이 있고, 그 환경에 따라, 그 속에서 살 수밖에 없다. 그것을 극복한 삶도 의미가 있지만, 굳이 극복하지 못하고 그 안에서 살아온 삶도 의미가 있는 것이다. 다른 이에게 위해를 가하거나, 사회적으로 용납할 수 없는 죄를 짓지 않았다면 이런 삶도 이해의 대상이 되어야 하고, 저런 삶도 이해의 대상이 되어야 한다. 어떤 삶 전체를 놓고 봐도 그렇다. 물 흐르듯, 바위를 만나면 굽어 가기도 하고, 경사가 있는 곳에서는 쏜살같이 달리기도 하지만, 너른 들판에 와서는 가는 듯 안 가는 듯 하기도 한다. 초지가 반드시 일관되어야 하는 것은 아니다. 누구든 자신의 삶을 돌이켜보면, 부끄러운 것도 있고, 보여 주고 싶지 않은 것도 있고, 자랑하고 싶은 것도 있다. 그 어떤

삶도 가치 없는 것은 없다. 피라고 이름 붙여 뽑아 버리는 것은 벼라고 하는 것이 인간의 목적에 유용하게 쓰이기 때문이지, 그 피가 본질적으로 벼에 대해 필요가 없는 존재는 아니잖은가. 모든 이의 삶이 다 그렇다. 사회와 불화한 삶, 가정과 불화한 삶, 자본과 불화한 삶, 모든 불화의 삶도 그에게는 무한한 가치가 있다. 가치가 있는 모든 생각과 삶 그것을 듣고, 말하고, 나누고 싶었다. 그것이야말로 사람이 사람을 존중하는 것이고, 그런 세상이 바로 우리가 지향해야 하는 세상이 아닐까 한다.

이 책에 나오는 사진은 모두 내가 찍은 것이다. 모두 최근 몇 년 간 인도에서 찍은 것이고 몇 장은 스리랑카에서 찍은 것이다. 난, 인도사를 전공하는 교수다. 사진비평가이기도 하다. 그러다 보니 인도를 보는 눈이 보통 사람들과는 조금 다르다. 그래서 일반인, 특히 관광객이 관심 갖는 대상에 대해서는 거의 관심을 두지 않는다. 내 전공은 인도 역사 중에서 종교사다. 종교가 사회에서 어떤 역할을 해왔는지를 비판적으로 보는 것이다. 그러다 보니, 종교와 철학 그리고 사회에 대해서 생각하는 것이 많다. 어떤 단순한 장면을 보더라도 무심코 지나치는 일은 그리 많지 않다. 그래서 카메라로 세상을 바라볼 때 남들이 하는 것과 같이 예쁘고 아름다운 장면을 포착하는 것보다는 그 장면에서 떠오르는 생각, 느낌, 의미 등을 잡아내는 일이 많다. 그런 것들을 다른 이와

나누고 싶었다. 조선 시대 선비들이 계곡에 발 담그고 눈에 보이는 자연을 대상으로 삼아 인생을 노래로 주고받는 것을 하고 싶었다. 그 일을 최희철 시인과 함께하였다. 최희철 시인은 배 타는 일과 닭 잡아 파는 일을 생업으로 삼았던 사람이다. 녹색과 잡종의 세상을 지향하는 베르그송주의 생(生)철학가다. 평소에 그를 접할 때마다 그가 가진 생각을 많은 독자와 널리 공유하고 싶었다. 아, 이렇게 생각하는 사람도 있구나, 현학적이거나 사변적이지 않은 우리 삶의 한 순간 한 순간을 보면서 이렇게 철학하는 것도 가능하겠구나, 라는 생각을 많은 사람이 가졌으면 하는 생각이 들었다. 사진가는 이런 생각을 갖고 찍었는데, 철학하는 시인은 저런 생각으로 보았구나, 라는 것을 독자들에게 보여주고 싶었다. 그런 생각의 놀이를 하면서 사는 것이 곧 사진으로 인문학을 하는 것이다, 라는 것을 말하고 싶었다. 사진가와 시인이 하는 사진으로 하는 삶과 인문학 놀이에 독자들도 주저 없이 끼어들어 한바탕 신명나게 놀아 봤으면 한다.

2016년 4월
이광수

제1부 모나드,
존재를
묻다

모나드에 존재를 물었더니……

•　•　•　•

•　•　•　•

•　•　•　•

•　•　•　•

　　사진 한 장을 같이 들여다보며 사진가와 시인이 나는 대화의 첫 화두는 그저 세상살이를 있는 그대로 본다는 것이었다. 쉬운 말이지만, 세상을 있는 그대로 본다는 것은 실로 어려운 일이다. 특히, 차이 나는 시선을 가지고 있는 두 세계관이 부딪힐 때에, 타자는 하나이지 않고, 무한히 탈주하기 때문이다.

　　사진가는 그저 셔터를 눌렀을 뿐이다. 누르고 나서 즉흥적인 감정이 떠올라 때론 불편해지며 때론 슬퍼하며 때론 탄식을 하였다. 사진이 우연한, 순간의 모나드를 포착하였다. 모나드는 형이상학적으로 실재성의 측면에서 하나이고 자기 자신과 동일하며 부식하지 않는 이데아를 가리키기 위하여 플라톤에 의하여 사용된 용어이지만, 라이프니츠에 의해 "무엇이 실체인가"라는 물음에 대한 해답으로 다시 활용된 개념이다. 그러고 보면, 사진 예

술에서 모나드는 의미 있는 개념이다. 사진이 재현하는 것은 사물의 '세계 속의 또 다른 세계'를 드러내는 것이 아닐까? 사진은 본질의 속성을 재현한다. 원본을 모사할 수 없기에, 원본 같은 사본이 대신하여 본질을 드러낸다.

시인은 그저 생각을 풀어 보려고 했다. 사진가의 사진 속에 수많은 시선들이 교차하고 있음을 읽었다. 사진이, 시선들이 목소리를 은밀하게 드러내는 접선 장소 같다는 생각을 하였다. 보고 있는 사진 이미지는 내부가 아니라, 외부가 내부로 드리워진 잔상이라는 생각이 들었다. 그렇다면 사진 이미지 역시 내부와 외부 사이에서 어떤 패킹(packing) 작용을 하고 있는 것은 아닐까 생각해 보았다.

사진은 온갖 것들이 무한히 접혀 있는 '모나드'라고 할 수 있을 것이다. 시인은 사진가의 사진 속에서, 이미지 속에 접혀 있던 온갖 냄새들이 서서히 드러나는 것을 보았다. 그 냄새들은 사진이 온전히 빛과 관련된 시각적 이미지만을 다루는 것은 아닐 수 있다는 생각이 들게 하였다.

대화의 첫 번째 주제로는 존재에 대한 의문을 삼았다. 사진으로 포착하는 모나드의 순간에 존재하는 것은 무엇인지, 그 순간 사진가의 카메라에, 시인의 눈에 포착되는 그 실체는 과연 어떤 존재인지를 의문으로 삼았다. 존재한다는 것에 대한 의문은 끝내 "무언가가 존재한다는 것은 무엇인가"라는 의문으로 이어졌다. 그저 제 자리에 그대로 있어 무심히 흘러갈 뿐인 그것을 존재한다는 틀에 가두는 것은 아닌가 싶었다. 그 순간을 보고자 한 노력을 담았다.

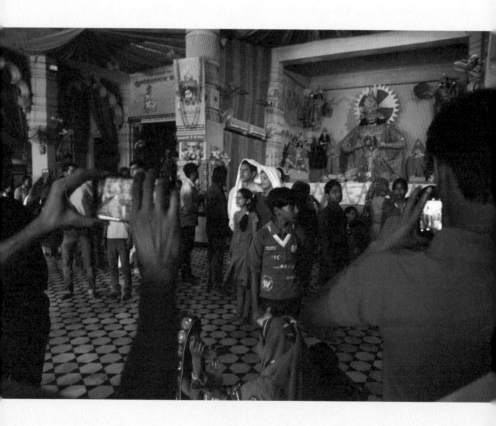

ⓒ이광수. 인도. 델리. 2015.

___ 사진가가 본 세상

내가 보는 세계 안에 그가 보는 또 하나의 세계가 있다. 그 안에 또 하나의 세계가 있고, 그 안으로 들어가면 또 하나의 세계가 나온다. 보는 사람이 있으면 보이는 사람이 있고, 찍는 사람이 있으면 찍히는 사람이 있다. 무한히 펼쳐지는 주름막 같다. 한없이 큰 우주도 접으면 한없이 작은 크기로 접힐 수 있고, 그 역도 성립한다는 것을 보여 주는 듯하다. 결국 크다는 것은 작은 것으로 수렴되고, 큰 우주는 아주 작은 데도 있다. 그 아주 작은 데가 사람이니 결국 사람이 우주인 셈이다. 사진이란 그렇게 작으면서 끝이 없는 무한한 우주를 담을 수는 없다. 내가 보지 못하는 겨자씨만 한 단자를 드러낼 수는 없다. 그것은 사진이란 생명력을 갖지 못한 이미지에 불과하기 때문이다. 사진으로 티끌만 한 카오스 속에서 끝도 없이 변하고 생성하는 그 무한의 코스모스를 드러내기는 불가능하다. 오로지 그것을 잡아 낼 수 있는 것은 인간이 온갖 감각으로 인식하는 것일 뿐이다. 카메라로 담지 못한 것을 보고자 한다. 사진은 다만, 그것을 은유하고 전유할 뿐이다.

만약 80세까지 산다고 했을 때 매년 1월 1일에 사진을 한 장 찍는다면 생애에 필요한 사진은 80장이 될 것이다. 한 달에 한 장씩 찍는다면 960장으로 생애를 표현할 수 있다. 이걸 한 달 혹은 하루, 한 시간 이런 식으로 세분해 나가면, 가령 일 초에 한 장씩 찍는다면 2,522,880,000장의 사진이 필요할 것이다. 물론 더 세분할 수 있다.

그런데 사진은 어떤 사진이든 그중 한 장, 즉 한 찰나(刹那)이다. 가령 일 초에 한 장씩 찍은 사진이나 일 년에 한 장씩 찍은 사진은 찰나라는 면에서 다를 게 없다. 셔터를 늦추어도 마찬가지다. 우리가 측정할 수 없는 얇은 절편(切片)으로 찍히는 게 사진 이미지다. 모든 사진은 이렇게 한 찰나의 이미지를 포착한 것이다. 그런데 한 찰나에 포착한 사진도 무한분할 할 수 있다. 그것은 시간적으로만이 아니라 공간적으로도 가능하다. 가령 모니터 앞에서 글을 쓰고 있는 지금 이 순간도 한 찰나인데 이 한 찰나는 시간과 공간의 절편들이 연결되어서 만들어진 찰나라고 해야 할 것이다. 그런 절편들이 자신을 향해 아니 어떤 중심성도 없이 몰려오거나 몰려다닌다. 그런 절편의 물결에 영향을 받지 않는 찰나는 없다고 해야 할 것이다.

자신이 무엇을 보는 순간 자신은 무엇들에게 오히려 보여지고, 그 관계들 역시 무엇들에게 보여지거나 보게 된다. 하여 자신뿐 아니라 사물도 절편의 물결 속에 출렁거리는 것이다. 가령 딱딱한 고체라고 생각하는 바윗덩어리도 절편의 물결을 한없이 늘여 가면 '액체'일 수 있다. 단지 우리의 시간 속에서만 고체인 것이다. 더불어 어떤 액체성의 접점(接點)도 미분하면 고체일 수 있다. 그런 의미에서 모나드(Monad)는 동일하거나 딱딱한 것 혹은 뚫고 들어갈 수 없는 극미적(極微的) 본질이 아니다. 모나드는 차라리 액체라고 해야 할 것이다. 절편의 물결이 모두 녹아 있는 액체, 그걸 굳이 역동적이라고 부르지 않아도 좋다. 다만 그런 절편성의 물결이 온 우주뿐 아니라 바로 우리의 일상적 삶에도 녹아 있다는 것, 하여 부드러운 관절 부위처럼 잘 돌아간다는 것이다.

사진을 볼 때마다 그 절편이 양적으로나 질적으로 달라지는 것을 보게 된다. 그것은 사진이나 사진을 보는 존재만의 변화가 아니다. 서로의 귀퉁이가 닳거나 혹은 오히려 닳음이 날카로워지는 것이다. 그게 사진 이미지다. 이때 이미지란 절편의 흐름에서 자유로울 수 없다는 말이다. 만약 있다면 그것은 객관적 실체일 것이다. 사실 사진은 그걸 잡아내려는 안간힘일지도 모르겠다. 하지만 사진조차 이미지라는 걸 알게 될 때 사진 역시 하나의 모나

드라는 걸 알게 될 것이다. 모든 게 중첩된 이미지 하여 낡아가는 게 아니라 더욱 생생해지는 이미지 말이다.

그걸 '푸른 인연'이라고 말하고 싶다. 그 인연들 덕분에 우리는 술을 마시며 정을 나누거나, 시와 노래를 부르고, 사랑을 하다가 때론 싸우기도 하면서 그렇게 엉켜 사는 것이다. 하지만 그 인연들은 잠시 한눈을 파는 사이에 딱딱해지거나 재미가 없어져 버리기도 한다. 그래서 우울증을 앓거나 죽음의 그림자를 떠올려 보기도 한다. 하지만 그렇다고 해도 우리는 그 절편의 흐름, 푸른 인연을 그만둘 수 없다. 우리는 무엇 하나라도 그만둘 수 없다. 삶이 끝없이 중첩되는 것 그리고 그것들이 부딪히며 바람과 파도를 만드는 것, 그 파도가 우리 삶의 귀퉁이를 적시는 것, 그 모든 것들이 마치 사진 속에 함께 서 있는 것처럼 사방에서 몰려온다. 강렬한 색깔로 말이다.

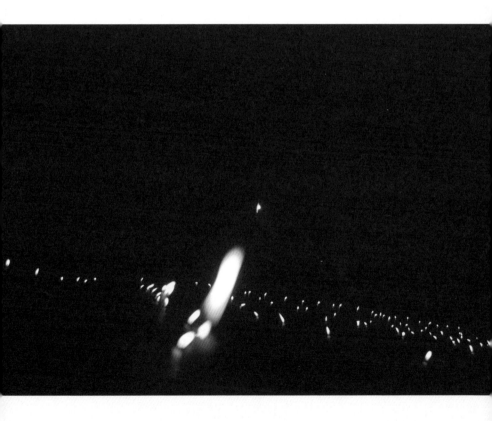

ⓒ이광수. 인도, 마니뿌르. 2014.

국가 폭력에 14년 동안 단식으로 저항해 가는 이를 지지하기 위해 촛불 수백 송이를 땅에 심었다. 촛불의 기운은 밤을 밝히면서 우주로 퍼져간다. 그 앞에서 나는 촛불을 통해 우주로 뻗어 가는 기운을 본다. 밤이 어두운 것은 밝음이 다시 오기 때문이다. 그것이 자연의 이치다. 영원히 어둠만 있는 것이란 있을 수 없다. 그렇다면, 빛이 있어 보이는 것이 있다면, 빛이 없어 보이지 않는 것도 있어야 하지 않을까? 그런데 왜 분명히 존재하지만, 빛이 없어 보이지 않는 것들을 사람들은 인식하지 않으려 하는 것일까? 유한한 게 있으면 무한한 것도 있을 테고. 알 수 있는 것이 있으면 알 수 없는 것도 있을 텐데 말이다. 그 연장선에서 왜 모든 것을 다 알아야 하는가라는 의문도 드는 것이 자연의 이치 아닐까? 심지어는 그 이치에 순명하는 게 있으면, 거역할 수 있는 것도 있지 않은가? 규범이라는 이름으로 권력이 된 세상의 모든 이치라는 것들을 거역하고 싶은 마음으로 거역의 상징이 된 촛불을 찍는다. 저 작은 촛불이 무한한 밤의 우주까지──비록 우리 눈에 보이진 않지만──펼쳐져 있음을 의심치 않는다. 다만, 우리가 보지 못하고 알지 못할 뿐이다. 나는 거역한다, 규범이라는 그 유한의 세계를.

촛불 이미지가 드넓은 우주에 흩어져 있는 별 같다. 우주는 너무 넓어서 그런지 늘 무한(無限)하다는 느낌이 든다. 그리고 금방 무한이라는 것은 얼마나 클까, 무서울까 혹은 무거울까 같은 의문이 떠오른다. 그런데 무한은 과연 그렇게 비교될 수 있는 것인가?

가령 길이가 다른 두 개의 선분(線分)이 있다고 해보자. 선분의 길이는 비교할 수 있다. 그런데 선분은 점들이 모여서 된 것이므로 한 개의 선분에는 길이와 상관없이 무한 개수의 점들이 있다. 그런 관점으로 본다면 두 선분은 모두 '무한'이라고 할 수 있을 것이다. 그런데 이 두 무한 중에 어느 게 더 큰 무한일까? 무한을 비교할 수 있는가를 물은 것이다. 보통은 길이가 긴 선분의 무한이 더 크다고 생각할 수 있겠지만 사실 두 무한은 비교할 수 없다. 그래서 어느 무한이 더 크다고 말할 수 없다. 그런데 왜 우리는 길이가 긴 선분의 무한이 더 크다고 생각했을까? 그건 아마도 우리가 무한을 본 게 아니라 그 무한을 함유하고 있는 선분을 보았기 때문일 것이다. 즉 손가락으로 달을 가리켰는데 달을 보지 않고 손가락을 본 것과 같다.

그렇다면 무한은 어떻게 이해해야 하나? 먼저 무한은 닫혀 있

는 게 아니라 열려 있는 것으로 이해해야 한다. 닫힌 것으로 생각할 때 무한은 유한(有限)으로 여겨지고 그것은 크기를 비교할 수 있는 것으로 착각된다. 무한은 언제, 어디에 있든 열려 있다! 그렇다면 무한이란 우리 삶에서도 어떤 의미를 가질 수 있을 것 같다. 무한은 무한한 개수를 갖고 있다는 의미를 가진 것 같지만, 사실은 무한을 양적인 개념으로 이해해서는 안 되고 질적인 개념으로 접근해야 한다. 가령 사진가의 사진 이미지를 보라. 사진 이미지의 의미는 도대체 몇 개일까? 아무도 의미의 개수가 몇 개라고 말할 수 없을 것이다. 사진이 언제, 어디에 놓여 있는가에 따라 혹은 언제 찍었고, 무엇을 찍었고, 어떤 마음으로 찍었고 등등 그 조건만도 무한이라고 할 수 있을 것이다. 실제로 사진 이미지가 뿜어내는 의미의 휘어짐은 또 어떤가? 그것은 차라리 존재하는 모든 것들의 엉킴이라고 해야 할 것이다.

무한은 우리의 삶에도 적용될 수 있다. 비록 거룩하거나 위대한 삶이 아닐지라도 우리의 일상은 늘 사물이나 사건이 만들어 내는 무한한 개수의 의미들과 만나고, 그것에 휩쓸리면서 스스로 무한한 의미를 만들어 내거나 의미 그 자체가 된다. 그게 바로 사물이고 사물들 간의 관계인 사건이다. 그것들은 그냥 그대로 있는 게 아니고 마치 계곡의 급류처럼 엄청난 포말과 함께 주변으로 퍼져 나간다. 하여 주변은 모두 젖는다. 그럼에도 우리는 질적

인 삶의 항적(航跡)을 포착하려고 애를 쓰기도 한다. 하여 무한을 끝내 유한 속에 가두어 놓고 싶어 하는 것이다. 무한한 의미를 가진 삶을 양적으로 압축하고 분석하고 평가하려고 할 때 우리의 삶은 고달프게 느껴진다. 그렇다면 모든 고통은 비교에서 오는 것이라 할 수 있을 것이다. 그것은 꽃의 향기를 병 속에 가두기 위해 꽃을 꺾는 것이나 다름없어 보인다.

차이로 가득한 '타자(他者)'를 생각해 보라. 타자는 무한 그 자체라고 해야 할 것이다. 포착하려고 해도 결코 포착되지 않는 무리들이라고나 할까. 그들은 결코 알량하지 않다. 차라리 북태평양 트롤선의 양현(兩舷)에 우두커니 앉아 밤새 수평선을 바라보던 바닷새들이 가진 '눈빛의 자유'라고 해야 할 것이다. 불현듯 날아올라 공중을 선회하고 배설물을 뱉어 뱃전을 허옇게 만들던 그 힘으로 언제든 떠날 수 있는 '무한의 잠재력'을 상상해 보라.

<u>3</u>　나는 누구의 존재를 본 것일까?

ⓒ 이광수. 인도. 델리. 2010.

법당 안에 들어가니 중들이 천지다. 그중 가사를 걸친 중 한 사람의 목을 쳤다. 그리고 그 뒤로 법당 안에 있으나 바깥에서 비친 빛에 실루엣으로 외형만 보이는 수행승 둘을 프레임 안으로 담는다. 눈앞에 존재하는 중은 내 눈에는 보이나 목이 없고, 멀리 있는 중들은 내 눈에는 안 보이나 외부에 의해서 카메라 안에 존재한다. 나는 누구의 존재를 본 것일까? 존재는 내 안에 있는 것일까, 나와 관계없이 존재하는 것일까? 한 발 더 나아가 보자. 모든 태어남은 죽음의 조건에서 성립된다. 그러면, 태어남은 죽기 위해 존재하는 것이고, 죽음은 태어남을 위해 존재하는 것인가? 그렇다면, 시간은 지나가 버리기 위해 존재하는 것이면서 동시에 되돌아오기 위해 지나가 버리는 존재인가? 사진을 찍을 때 한 번 생각해 보고, 이미지가 만들어진 후 그 위에서 또 한 번 생각해 본다. 사진은 항상 시간에 대한 사유다.

존재(存在)는 어떤 것인가? 흔히 존재를 존재자(存在者)와 같은 의미로 이해하였다. 신(神)의 경우를 생각해 보면 쉽게 알 수 있다. 신은 존재인가 존재자인가? 존재자는 공간과 관련된 개념으로 규정이 가능하다. 규정이 가능하다는 말은 한계가 있다는 말인데 신은 한계가 없어야 한다. 그러므로 신은 존재자여서는 안 되고 존재여야 하는데 그것도 '스스로 존재하는 존재'여야 한다. 더불어 신은 자신의 존재 이유가 자신 속에 있어야 한다. 그것은 무한(無限)과 관련된 것이다.

그런데 과연 신만 그럴까? 나무는 존재자일까, 존재일까? 존재자라면 나무 역시 규정되어야 한다. 이때 규정된다는 것은 피동적(被動的)인 그 무엇이라는 의미다. 가령 '감나무'에 감이 탐스럽게 열렸을 경우 '탐스러움'이라는 이미지는 어디에서 온 것일까? 누가 누구를 규정하는 것일까? 감나무는 '탐스러움'을 위해 '존재'하는가? 그건 아닐 것이다. 그는 누군가에게 '탐스럽게' 보이기 위해 존재하는 게 아니다. 누군가가 특정 목적을 위해 감나무를 규정한 것일 뿐이다. 그때 감나무는 존재자(사물)로 보일 뿐 '존재'로 여겨지지는 않는다. 이렇게 인간은 자신이 보고 싶은 것만 보려고 하고 또 규정한다.

그런데 여기서 다른 생명들도 그러하지 않느냐는 물음이 있을 수 있겠다. 하지만 인간 이외의 생명(혹은 존재)들은 다른 존재를 그렇게 보질 않는 것 같다. 인간에 의해 어떤 존재들이 '존재로서 망각되고' 존재자로서 취급될 때, 어떤 참변이 일어날 수 있는가 하는 것은 제국주의 역사를 통해 보았을 것이다.

존재를 존재자로 보질 않고 존재로 볼 때 무엇이 아니라 '어떻게'가 보이기 시작한다. 존재는 '있다'라고 할 수 있지만 더 엄밀하게 말하면 '있다'가 아니라 '이다'라고 해야 할 것이다. 여기서 '이다'란 '역능(力能)'과 관련된 의미이다. 즉 존재란 어떤 걸 할 수 있는 능력이고 그 능력이 보여주는 상태다. 그럼 '할 수 없는(역능이 아닌) 상태'도 있을까? 잠깐 동안만 우리에게 그렇게 보일 뿐 그런 상태는 없는 것 같다. 그러므로 우주는 거대한 '이다'의 덩어리라고 해야 할 것이다. 마치 수천 미터 수심 아래에 있는 거대한 수괴(水塊)와 같은 것 말이다. 이렇게 역능이 가득한 상태가 지금 우리가 살고 있는 우주의 모습이다.

그런데 역능은 '생명 시스템(생명체)'만의 특징은 아니다. 우리가 생명이라 생각하는 '생명체'는 우주에서 아주 특별하고 찰나적 현상일 뿐이다. 우리가 생각하는 생명체가 우주와 닮았다고 여기는 것은 우리의 강한 의지일 뿐이다. 그런 방식이 아니라도 우주는 충분히 역능일 수 있으며, 사실 오랫동안 우주는 그렇게

운행되어 왔다. 다시 말하지만 '생명체'는 우주의 다양한 특이성(特異性) 중 하나일 뿐이다. 물론 생명체는 중요하다. 하지만 생명체가 아닌 방식도 존재할 수 있으며 존재한다는 것 그 자체가 '역능의 상태'라고 해야 할 것이다.

그렇다면 생명체와 우주는 서로에게 기대고 있는 '특이성과 전체'의 관계일 것이다. 지금의 생명체는 우주의 다양한 역능 과정 중 번득이는 하나의 비늘일 뿐이다. 물론 그 비늘도 아름답게 빛난다. 볼 때마다 존재들이 달리 보이는 것은 그 비늘들 때문이고 그것은 역능의 물결이다. 사랑도 그런 의미에서 비늘이다. 마치 연인(戀人)의 입김처럼 우리를 감싸는 것 말이다.

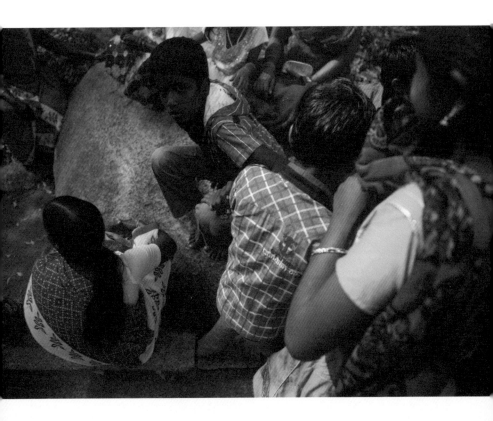

ⓒ이광수. 인도, 따밀나두. 2015.

___사진가가 본 세상

정확하게 무엇을 봤는지 난 모른다. 그저 범상한 사람들이 모인 군상이어서 셔터를 눌렀을 뿐, 그 외에는 없다. 현실에서 익숙한 듯한 어떤 덩어리라도 이미지로 바뀔 때는 가끔 어딘가 낯선 것이 되리라는 막연한 생각에서 사진을 찍었다. 나에게 사진은 세상 보기이자, 세상에 다가서기다. 저 여러 사람, 저 여러 시선은 하나로 몰입할 수 없다. 하나로 모여지지 않는 시선들. 세상이 바로 그런 것이 아닐까? 남자라 규정하면 다른 것이 빠져버리고, 교수라 규정하면 또 다른 것이 빠져버릴 수 있다. 아비라 부르는 것도 부분일 뿐이고, 진보 운동가라 부르는 것도 한 부분일 뿐이다. 익숙하게 다가오는 타성이기도 하고 전통이기도 하는 것들이 규정하는 그 일부분은 전체에 대한 일종의 폭력이다. 그로부터 벗어나는 까다로움을 취하고자 한다. 타성과 전통의 틀로부터 벗어나는 방향성의 삶, 나는 이 사진을 그런 마음으로 찍었다. 세상을 그렇게 보고, 그렇게 살고 싶어서…….

살다 보면 많은 존재를 만나게 된다. '만남'이란 의미(意味)가 생성(生成)되는 지점이다. 물론 의미가 그저 생성되는 건 아니다. 그러므로 처음엔 사물이나 사건들은 동질성(同質性) 속에 갇혀 있다고 해야 할 것이다. 그렇게 갇혀 있던 것들이 이질성(異質性)으로 포착될 때 의미의 생성이 시작된다. 시선(視線)이 그곳에 멈춘 순간 동질성이 깨어지고 생각이 시작되는 것이다.

생각 역시 아무렇게나 일어나는 것은 아니다. 출근길 가로수를 생각해 보자. 매일 볼 수 있기 때문에 가로수는 동질성에서 벗어 나오질 못한다. 스쳐 지나갈 뿐이다. 어느 날 문득 가로수가 보인다. 그때에서야 생각이 시작된다. 매일 지나다니면서 가로수를 보았던 것 같지만 사실은 보지 않았다고 해야 할 것이다. 생각은 습관이 멈춘 곳에서 시작된다. 생각이 먼저이고 시선이 주변에 닿아야 이질성이 발견되는 것이 아니다. 동시적(同視的)이라고 해야 할 것이다. 동시적이므로 그곳엔 우연(偶然)이 있다. 그걸 '인기척'이라고 해보자. 아무런 의미가 생성되지 않는 풍경에 카메라를 들이댔을 때 오히려 카메라를 쳐다보는 다른 눈 말이다.

인기척은 낯섦이라고도 할 수 있다. 그런 낯섦이 없다면 우린 새로운 의미를 생성할 수 없을 것이다. 그것은 미리 조작된 것도

아니다. 그냥 우연히 인기척을 느껴 카메라를 들이댄 것이다. 하지만 그곳에 습관적 시선을 멈추게 하고 생각을 세우는 존재가 있는 것이다. 그것은 여간해서 보이지 않는다. 하지만 그런 배치가 우연히 만들어지면 마치 거미줄에 사는 거미처럼 생각이 움직인다. 그의 주변이 그리고 그 주변의 흔들림이 생각을 불러 오는 것이다.

그렇다면 인기척 혹은 낯섦은 어디에 있었던 것일까? 어디라고 물어보는 게 오히려 이상하다. 그것은 어디라고 하는 공간에 살고 있지 않다고 말해야 할 것이다. 어디에서 툭 튀어 나온 것 같지만 우연한 배치에서 생성된 것이리라. 때마침 바람이 불었고 자신이 그곳을 걸어가야 했고 그곳에 있었던 것이다. '사물과 사건'을 씨줄과 날줄이 직조되는 관점에서 보면 필연적이라고도 할 수 있을 것이다. 하필이면 왜 그곳에 그 존재가 있어 자신을 만났던 것인가? 그렇다면 대상이라고 하는 사물이나 사건들은 그곳에서 우연을 위해 우릴 기다리고 있었던 것일까? 어떻게 필연과 같은 우연이 그곳에 있어 자신과 마주칠 수 있다는 말인가? 여태까지는 한 번도 존재하지 않았던 존재, 그렇기 때문에 우연이고 그 우연성들이 모이는 지점이라는 의미에선 필연이다.

이처럼 우연과 필연은 동전의 양면이다. 우연의 다발이 지나갈 수밖에 없는 필연의 지점. 하지만 필연은 여태까지 한 번도 겪

을 수 없었던 것이다. 길에서 만나는 혹은 카메라로 담아내는 존재들도 모두 그런 게 아닐까? 그러므로 우연과 필연은 과거, 현재, 미래를 관통한다. 방금 발견한 의미는 이미 오래전에 있었던 것이다. 그 자리에 가만히 있었다는 게 아니라 오늘의 모나드(Monad)로서 말이다. 그러므로 오늘의 모나드는 어제의 모나드가 '주름'을 편 것이라고 하면 어떨까? 그중 어느 시점에 의미를 부여하는 일은 고단하지만 부질없는 짓이기도 하다. 등질화(等質化)시키려는 욕망이라고나 할까. 의미가 없는 시공간이나 사물 혹은 사건이 있을 수 있을까? 방금 밟고 지나간 보도블록 하나도 오래전 그렇게 있었던 것이다. 누군가에게 밟히기 위해서가 아니라 필연을 만들어내는 우연으로서. 그걸 필연으로 보려고 할 때 그것은 필연이 아니라 오래전 우연들의 주름이라는 걸 알게 될 것이다.

5 __ 텅 빈 경계의 충만

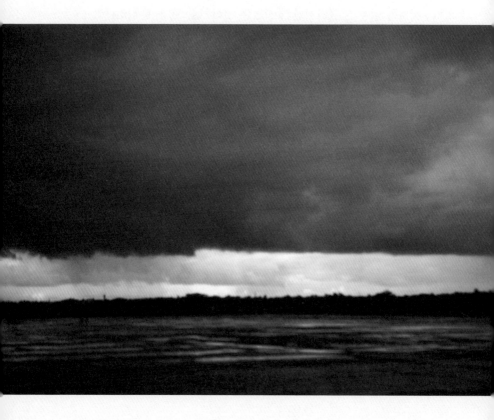

ⓒ 이광수. 인도, 서벵갈. 2010.

순간 떠오르는 건 경계와 텅 빈 충만이었다. 하늘과 땅의 경계는 보이지만 대공(大空)의 경계는 보이지 않는다. 그러다가 대공의 경계가 드러났다가 다시 사라지면서 이내 하늘과 땅의 경계마저도 사라져 버린다. 어둠의 주름이 펴지면서 그 속에서 빛이 다시 나타나고, 그러다 다시 어둠이 사라지지만, 그렇다고 낮은 아니다. 이내 시간은 밤으로 간다. 그 어느 것도 사라지지 않지만 아무것도 존재하지 않는 것으로 보인다. 밤은 아무것도 드러내지 않지만, 모든 것을 보듬는 형국이다. 경계가 사라지면서 텅 빈 밤이 드러나지만, 그것은 충만하다. 경계가 사라진 텅 빈 충만일까? 어둠 속에 빛나는 그 빛이 움직이면서 커지기도 하고 작아지기도 하고 아예 사라지기도 하면서 삼라만상을 드러냈다가 감췄다가 하니 빛이야말로 존재를 있게 하는 근원일까? 그래서 빛을 생명이라 했을까? 어둠은 인간이 갖는 모든 욕망을 잉태하는 것이니 그것이야말로 세계 존재의 근원이 아닐까? 그래서 사람들은 어둠이 오는 자리에서 비로소 평정심을 찾아가는 것이 아닐까? 홀연히 나타난 빛은 스스로 흔들리면서 뭔가를 만들어내는 듯하다. 그러니 그것이 텅 빈 충만이고 그 안에서 경계가 나오는 것이다. 이렇게나 오묘한 세계를, 나 카메라라는 기계를 통해서 보았다.

빛이 부족하고, 시간이 넘쳐날 때 만물은 흔들리면서 새 것을 만들어 낸다. 카메라로 세계 생성의 이치를 보다니…… 경계와 텅 빈 충만의 기묘한 정신세계를 기계를 통해서 보다니…….

데카르트는 '존재 이유를 오직 자신의 내부에 갖고 있는 것'이 실체(實體)라고 했다. 그에 따르면 신(神)은 실체이고 또한 무한(無限)이므로 '무한실체'다. 그리고 두 개의 실체가 더 있다고 했는데 그것이 '정신과 물질'이다. 정신과 물질은 신에 의존하는 것이므로 무한이 아니라 유한실체라고 한다. 그런데 유한실체는 엄밀하게 말해서 실체가 아니다. 왜냐하면 그가 정의한 바 실체는 존재 이유를 오직 자신의 내부에 갖고 있어야 하는데 유한실체는 그렇지 못하기 때문이다.

그런데 진정한 실체라면 경계가 없어야 한다. 사진에 뚜렷한 경계가 보이는가? 경계가 보이질 않고 경계 이미지가 혼효(混淆)되어 있다. 거친 단면(斷面)들이다. 그런데 사실은 '경계가 없다'고 할 수 있는 지점이야말로 경계이고 그곳에서 모든 것의 탈주(脫走)가 시작된다. 중심이나 내부에서는 진정한 탈주가 일어날 수 없다. 탈주를 위해 경계로 가는 것 그것도 탈주라고 할 수 있을 것이다. 탈주의 목적을 '생성(生成)'이라고 한다면 경계는 생성이 일어나는 지대(地帶)다.

그러므로 어떤 의미에선 경계란 '경계 없음'이고 무한을 의미한다. 무한이란 내부와 외부가 없음을 의미하고 그곳에선 스스

로 관계를 맺고 스스로 새로운 경계를 만들어 낸다. 스스로 관계를 맺는다는 것은 어떤 의미일까? 스스로 자양분이 되고 꽃이 된다는 의미인데, 그것은 어떤 의미에서 '근친상간(近親相姦)'이라고 할 수 있을 것이다. 여기서 근친상간은 근친끼리 섹스를 한다는 협소한 의미는 아니다. ㄱ에서 ㄴ이 생긴다는 '원인과 결과'의 관계가 아니라는 말이다. 무한실체의 공장(工場)이라고나 할까. 그런 방식이 아니라면 우주는 지탱할 수 없을 것이다. 우주는 그 누구도 주인이 아니다. 우주 스스로가 우주의 주인이고 동력이며 잠재력으로 가득하다. 어떤 의미에서 근친상간은 만유를 생성케 하는 작동원리가 아닐까. 그것을 금기시하는 것은 '스스로 그러하다'는 의미의 '자연(自然)'을 파괴하려는 짓이다. 그때 우주는 에너지를 잃고 모든 경계는 중심으로 함몰이 시작할 것이다.

경계는 안과 밖이 아니기에 가까이 있는 것도 멀리 있는 것도 아니다. 중심을 포함한 내부가 있고 그걸 둘러싼 외부가 있으며 그 외부의 껍질 어딘가에 경계가 있는 게 아니다. 그리고 경계를 훨씬 건너 '초월'이 있는 것도 아니다. 경계는 어디에나 있고 그곳에서 탈주가 일어나며 생성이 일어날 수 있는 곳이다. 그렇기 때문에 '내부주의자'들은 '경계'를 불온하다고 말하며 경계(警戒)한다. 하지만 경계(境界)가 아니라면 꽃은 피어날 수 없다. '내부성의 사유'는 꽃이 피어나는 이유를 부정하고 싶은 것이다.

경계는 '사이'이기도 하다. 안이나 바깥이라고 정의했던 것들의 '사이' 말이다. 가령 어릴 적 내 주소는 '부산시 남구 우암동 189번지'였다. 하지만 '부산시, 남구, 우암동, 189번지'처럼 분리된 행정구역에서 살았던 적은 없었다. 그것들의 사이에서 살았을 뿐이다. 어릴 적 삶이 꽃으로 피워 올랐던 '사이'들을 행정구역이라는 이름으로 나누고 고정시킨 것은 '권력'이었을 뿐이다. 사진은 어떤 이미지를 찾으려는 것일까? 내부와 외부? 아니면 경계라 불리는 사이? 바로 지금 그곳에서 벌어지고 있는 무한 탈주와 생성? 그것이 비록 근친상간이라는 이름으로 금기시되었을지라도 말이다. 그곳에 살고 있는 삶의 실재를 보려고 했던 것은 아닐까?

© 이광수. 인도, 델리. 2010.

사진가가 본 세상

사진 안에 찍힌 창에 비친 사람을 난, 보지 못했다. 깜짝 놀랐다. 내가 보지 못했다고 해서 그것이 존재하지 않은 것이 아님에도 난, 그것이 존재하지 않은 것으로 쳤다. 존재 여부조차 '나'의 눈으로 본 것을 기준으로 삼는다. 사물과 세계에 대한 평가가 그렇다. 무엇이 좋고, 무엇이 나쁘고를 평가하는 것도 '나'가 기준이다. 하물며 작품이라는 것을 만들고, 그것을 심사하고, 상을 주고받고 하는 따위란 분별을 즐겨하는 인간이 만들어 낸 놀이일 뿐이다. 그런 것들은 인간에게 얼마나 소용이 있는지, 얼마나 도움이 되는지에 따라 그 가치가 정해지고, 등급이 매겨진다. 그것은 인위의 계산을 따르는 것이고, 결국에는 권력을 만드는 길이다. 예술이라는 게 그렇다. 자연을 닮아가는 예술, 우리의 삶을 풍요롭게 하는 예술이야말로 참 예술 아닌가. 꼭 몰아붙이듯 뭔가를 생산해 내야 하고, 평가받아야 하고, 라벨을 붙여야 하는가? 비춤이 없는 빠른 속도로 사는 것도 좋을지 모르겠지만 비춤이 있는 느린 속도로 사는 것도 괜찮다. 그것이 예술이고 사진이라면 더욱 그렇다.

보이는 것(감각)만 존재한다는 관점이 있다. 가령 눈앞에 있는 자판기와 모니터는 보이지만 거실에 있는 딸은 보이지 않는다. 그럼 딸은 존재하지 않는 것인가? 물론 존재한다. 이 관점은 지금 보이지 않는 것을 제3자가 보아 준다는 것으로 해결할 수 있다. 가령 신 같은 것 말이다. 자신이 보고 있지 않을 동안에 신이 그것을 보아 줌으로써 보이지 않는 그것도 존재한다는 것이다. 그렇게 생각하면 신은 전지전능하니 볼 수 없는 게 없을 것이고 만유의 존재함을 증명할 수 있다.

또 다른 방법은 '공간에 대한 믿음'으로 해결할 수 있다. 가령 우리의 대척점인 우루과이에서 지금 축구 시합이 벌어지고 있다고 해보자. 우리가 직접 볼 수 없지만 그 사건이 일어나고 있질 않다고 말할 수 있는 사람은 없을 것이다. 그것은 자신과 그 사건(사건의 주체들)이 지구라고 하는 동일한 공간 내에 있다고 하는 믿음 때문이다. 그래서 식구 중 한 사람이 배를 타고 멀리 떠나도 그가 건강하게 살아만 있다면 크게 걱정을 하지 않는다. 그렇다면 공간에 대한 믿음의 크기는 얼마나 될까? 아마 우주의 크기만큼도 될 수 있을 것이다.

그런데 여기서 말하는 '공간에 대한 믿음'은 과연 공간에만

적용되는 것일까? 그것은 아마도 시간과도 깊은 관련이 있질 않을까? 가령 죽은 할아버지는 비록 육신이 흩어져 버렸지만 우리와 같은 공간에 계신다. 그럼에도 우리는 할아버지가 죽었다고 혹은 없어졌다고 슬퍼한다. 그것은 왜 그럴까? 그건 아마도 시간적으로 우리와 같은 시간 속에 존재할 수 없음을 안타까워하는 것 때문일 것이다. 지금 이 순간 우리와 함께 웃고 떠들고 부대낄수 있어야 '진정으로 존재'한다고 여기기 때문일 것이다. 사실 그게 우리가 흔히 생각하는 '살아 있음'이기도 하다. 그런데 엄밀하게 말하면 그것은 우리 믿음의 과도함일 뿐이다.

그러면 진정 감각할 수 없다면 존재할 수 없는 것인가? 아니 존재하지 못하는 것인가? 엄밀하게 말하면 감각할 수 없는 것은 존재하지 않는다. 우린 자신에게 감각되는 것만이 존재함을 알게 된다. 물론 존재함이란 우리만의 권리도 대상[境]만의 권리도 아니다. 손바닥이 마주쳐야 소리가 나듯 존재함이란 자신과 자신의 바깥이 만나야 하는 것이다. 그게 아마도 '유식무경(唯識無境)'의 의미일 것이다. 여기서 식은 '기억(記憶)'이다. 자신의 식이 닿지 않는 경(대상)은 존재할 수 없고 오직 식과 닿은 경만 존재한다. 하여 모든 의식은 무엇에 대한 의식이다.

그런 의미에서 자신이 없는 우주는 상상은 가능하지만 존재할 수 없다. 가끔 우리는 자신이 없는 세상을 상상한다. 물론 자신

이 없어도 세상은 돌아간다. 하지만 자신이 없는 세상은 자신이 결코 감각할 수 없는 세상이고 허상(虛想)이므로 존재하는 게 아니다. 반드시 자신이 있어야 존재함이 리얼해지는 것이다. 그걸 속도와 관련시켜 생각해 보면 속도만큼 그에 상응하는 풍경이 존재한다는 것이다. 그럼 자신과 풍경 혹은 속도는 어느 게 더 선차적(先次的)일까라는 질문이 있을 수 있겠다. 그 어느 것도 선차적일 순 없다. 모두 동시성(同時性)이다. 자신과 풍경 더 나아가 우주까지. 무한대의 찰나 이미지가 강물처럼 빈틈없이 빽빽하게 흐르는 상태를 생각하라. 그게 바로 지속(持續)이고 존재하는 방식이다. 사진에 잔상(殘像)처럼 비치는 사람도 아마 그렇게 존재하는 이미지였을 것이다. 하여 이렇게 말할 수 있겠다. 모든 존재는 의식이 닿은 곳에 혹은 바로 지금 그대로 그렇게 존재한다고.

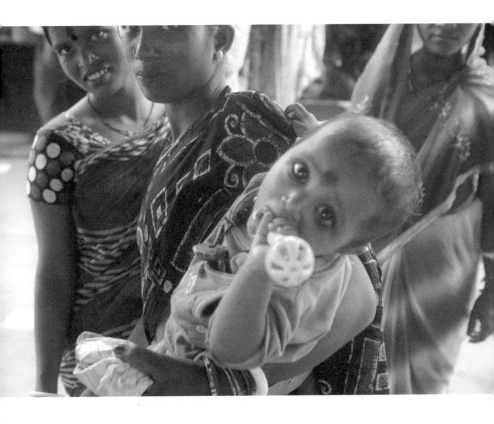

ⓒ이광수. 인도, 델리. 2015.

아들을 낳았구나. 새 생명을 신에게 의탁하려고 신전에 왔구나. 저 새 생명은 어디에서 왔을까? 우주 어딘가에서 무엇인가 운명의 줄을 타고 어미 뱃속으로 들어왔을 것이다. 그 운명의 줄은 신이 내려준 것이고, 그래서 새 생명을 가족의 일원으로 보내주신 신에게 감사를 드리고 그에게서 복을 받기 위해 신을 찾는 것이다. 그들에게 생명은 유한한 존재이지만, 그 근본은 우주를 주관하는 변하지 않는 본질이다. 그러니 태어남이란 얽히고설킨 운명의 운행 속에서 일어난 죽음을 부르는 또 다른 이름일 뿐이다. 생명이 우주 자연의 일부에 속하는 것이기 때문에 그것은 곧 죽음이라는 것이다. 그런데, 생명이 자연에 속하는 것이라면 왜 그렇게 자연의 순리를 무시하고 남성과 여성을 차별하는가? 카메라를 들이대는 사진가에게 당당하게 아들을 보여주는 것은 그가 새 생명이라 그러한가 아니면 아들이라 그러한가? 도대체 아들이란 대관절 무엇이고, 여자란 무엇이기에 그렇게나 분별을 하려 드는 것일까? 생명의 이치를 지워 버릴 정도로 아들이 아님은 무의미한 존재란 말인가? 사진은 참으로 많은 것을 말할 수도 있고, 들을 수도 있다.

　남성성은 존재하는가? 결론은 '존재하지 않는다'이다. 남성성은 여성성의 대립 개념일 뿐 존재하지 않는다. 다만 여성성에 기대어 가설(加設)된 것이다. 남성성은 본질(本質), 신(神), 진리(眞理), 아름다움, 선함, 이성(理性), 정신(精神) 이런 것들을 상징한다. 오직 여성성만 존재하고 생성한다. 생성은 그 자체가 여성성이다.

　그럼 남성과 여성이 섹스를 통해 아이를 낳는 것은 어떻게 보아야 할까? 엄밀하게 말하면 그 모든 과정이 이미 여성성에 속하는 것이다. 여성과 남성이 섹스를 해서 아이를 낳는다고 하는 것은 매우 실체적(實體的)인 접근이다. 생명은 그렇게 잉태되는 것이 아니다. 생명은 이미 섹스 이전에 잉태되었다고 해야 할 것이다. 섹스하기 전에 혹은 결혼이나 연애하기 전에 이미 우리의 몸은 잉태의 전야제를 보내고 있다고 해야 할 것이다. 가령 우리는 아이를 낳으면 한 살이라고 한다. 하지만 서양에선 아이를 낳고 일 년이 지나야 한 살이라고 한다. 이른바 '만(滿)으로' 나이를 계산하는 것인데, 이것은 아이의 탄생을 공간과 시각적 관점에서 계산하는 것이다. 아이가 엄마의 배 밖으로 나와야 태어난 것으로 간주하는 것이다. 하지만 아이는 배 밖으로 나오기 전에, 엄마의 자궁에 착상하기 전에 혹은 섹스하기 전에, 연애하기 전에 그

런 시간보다도 훨씬 더 멀리 거슬러 올라갈 수 있다. 그래서 사실은 우리는 아이가 언제 잉태되는지 알 수 없다. 우주의 구멍에서 오래전부터 생명은 자라나고 있었던 것이다. 이런 태어남에 대한 생각은 죽음에 대한 생각으로 이어질 수 있다.

그런 생명의 잉태를 남성과 여성의 섹스, 정자와 난자의 수정으로만 취급하는 것은 매우 기계적이고도 실체적이다. 실제로 이런 관점은 유전생명공학이나 대리모, 난자 매매 등에 이용된다. 건강한 수정란을 얻기 위해 '배란 촉진제'를 투여하고 여러 개의 수정란을 착상시켜 그중에서 경쟁적으로 건강하다고 생각하는 하나의 수정란을 선택하는 것 말이다. 모두 생명을 기계적으로 보는 관점이다. 실제로 대리모 시장에서 그렇게 번 돈으로 자신의 기호적 삶을 개선하기 위해 소비한다고 한다. 가령 자동차의 배기량을 높이거나 좀 더 큰 텔레비전을 사는 것 등이 그것이다. 자본주의 내에서의 소비를 위해 생명을 상품처럼 팔고 살 수 있다고 생각하는 것은 생명이나 여성성에 대한 무지에서 시작된다고 볼 수 있다.

그것은 생명이 신의 영역이라서 인간이 절대로 조작해서는 안 된다는 것을 말하려는 게 아니다. 생명을 포함한 자연을 인간이 대상화하려는 것에 대한 경고일 뿐이다. 인간뿐 아니라 모든 존재는 오래전부터 자연을 개조해 왔다. 그게 노동이다. 인간도

노동을 통해 삶의 질을 개선해 왔으며 그것은 충분히 자위할 만하다고 말했다. 하지만 인간은 자연을 대상화하고 그 잉여를 축적하려고 해서는 안 된다. 인간 이외에 어떤 존재도 자연을 대상화하는 삶을 살지 않는다. 그들이 대상화하는 방법을 몰라서가 아니다. 그게 존재의 진정한 존재 방식이 아니기 때문이다.

여성성은 남성성과 달리 자연을 그렇게 대한다. 하여 그들은 언제 어디서나 우주를 잘 볼 수 있다. 그들은 누군가를 정복하고 억압해서 그 잉여를 바벨탑처럼 쌓지 않는다. 오히려 잉여가 쌓일 우려가 있다면 그걸 파괴해 버린다. 그게 '전쟁 기계'라 부르는 개념이다. 남성성이 없음에도 남성성이 있다고 하고, 대립하는 '여성과 남성'이 있다고 하고, 남성성이 세상의 모든 것을 지배하는 게 정상이라는 거짓말이 너무나도 자연스럽게 세상에 팽배해 있다. 하여 우리는 자신이 남성 아니면 여성 중 어디엔가 속해 있다고 하는 착각을 떨치지 못한다.

<u>8</u> 있는 그대로 본다는 것

ⓒ이광수. 인도, 께랄라. 2015.

사진가가 본 세상

전혀 아름다울 것 없는 이상한 조합이 내 눈을 끌었다. 낯선 구조, 이질적인 색 조화, 앉은 이의 무심한 표정. 새로우면서 생뚱맞지만 따뜻한 느낌이다. 전달해 주는 느낌은 강렬하고 일방적으로 당기는 게 자석처럼 끌린다. 이것이 부조화이자 추함의 아름다움이구나, 하는 생각이 섬광처럼 스쳤다. 그 이질적 조화가 주는 추(醜)가 미(美)로 될 수 있으면, 색다른 긴장을 일으키지 않을까 하는 순간의 느낌이 들자, 바로 셔터를 눌렀다. 삶 또한 그런 것이 아닐까? 어찌 일관되고, 합리적이고, 안정된 것들로만 삶이 이루어질 수 있을까? 무질서하고, 잘 안 어울리고, 비겁하고 숨기고 싶을 정도로 부끄럽고, 외롭고, 누가 볼까 두렵고, 그런 것들로 구성되는 삶이 자연스러운 게 아닐까? 온갖 것이 다 섞인 그 잡어(雜魚)의 세계, 그것이 곧 보통 사람들이 사는 아름다운 세계가 아닐까 하는 생각이 든다. 그것이야말로 우아하지도 못하고, 저질스러울지는 모르겠으나, 사람 냄새 나는 세상과 더 잘 어울리는 것이 아닐까? 사진이나 삶이나 항상 더 잘 찍고, 더 좋은 것이 그리고 그렇게 해서 더 잘 나가는 것이 꼭 그렇게 아름다운 것은 아니다.

산길을 걷다가 밧줄이었는데 뱀인 줄 알고 놀라는 사건을 생각해 보자. 먼저 밧줄을 뱀으로 본 관점은 착각이다. 즉 밧줄(사물)인데 뱀(이미지)으로 본 것이다. 존재하는 것을 존재하지 않는 것이나, 존재하지 않는 것을 존재하는 것으로 본 것이다. 그렇다면 뱀을 밧줄로 보지 않고 뱀으로 봤는데 놀란 것은 어떨까? 이것역시 정도의 차이는 있겠으나 착각이다. 이것은 사물을 이미지로 본 것과는 달리, 뱀(사물)을 뱀(이데아)으로 본 것이라고 할 수 있다. 그런데 생각해 보면 밧줄을 뱀으로 본 게 아니라, 뱀을 뱀으로 보고 놀라는 게 더 '근본적'으로 보인다. 그것은 뱀을 동일성 혹은 객관화시키는 작업 이후에나 나타날 수 있는 것이니까. 가령 밧줄을 뱀으로 보는 착각은 쉽게 발견되고 교정도 쉽다. 하지만 뱀을 뱀으로 보고 놀라는 것은 교정하기가 쉽지 않다. 왜냐하면 착각의 뿌리가 깊고 튼튼해서 그게 제대로 된 인식이라고 생각하고 있기 때문이다. 자신은 이미 착각을 한 꺼풀 걷어 냈다고 믿고 있는 것이다.

가령 자신과는 정치적 성향(따져보면 정치적 성향도 아님)이 다른 사람을 혐오하여 '공산주의자'라고 하는 게 그것이다. 그건 착각이 아니라 굳은 신념에서 나온 것인데 뱀에 대한 '초월적 이데아'

를 갖게 된 이후 모든 뱀은 '무서움'이 되는 것과 같은 방식이다.

원효의 경우를 생각해 보자. 알다시피 그는 간밤에 마셨던 시원한 물이 아침에 일어나 보니 해골바가지 속에 있는 더러운 물이라는 것을 알고 큰 깨달음을 얻어 유학길에서 돌아온다. 하지만 단지 자신이 마신 물이 시원함에서 더러움으로 바뀐 것 때문에 그런 것은 아닐 것이다. 그것도 중요한 깨달음이긴 하지만 그것보다 더 중요한 것은 자신이 부여했던 의미, 즉 시원함과 더러움에 대한 것 때문일 것이다. 과연 시원함이란 무엇이며 더러움이란 무엇일까 하는 의문 때문이었다. 그것은 감각에 대하여 이데아를 상정하는 것이었다. 뱀을 보고 놀란 것은 바로 그것 때문이다. 하여 자신이 뱀을 보고 놀란 것은 제대로 된 것이라고 굳게 믿는 것이다. 이때 뱀은 놀라게 할 만한 그 무엇인가를 '본질적으로 갖고 있는 존재'로 취급된다. 그러므로 밧줄을 뱀으로 착각한 것보다, 뱀을 무서운 뱀으로 보는 게 더 근본적인 착각이다.

그렇다면 뱀은 무엇으로 보아야 하는가? 뱀은 뱀으로 보아야 한다. 그게 바로 '산은 산이요, 물은 물'이라는 문장의 의미다. 뱀의 앞이나 뒤에 형용사를 붙이면 안 된다. 착한 사람, 사나운 호랑이, 징그러운 뱀 같은 것들은 모두 우리들의 선입견일 뿐이다. 하지만 우린 그런 것 없이 살 수 없음은 물론 제대로 인식할 수도 없다. 그게 딜레마이기도 하다. 하지만 그건 의외로 쉬울 수도 있

다. 그게 아마도 '그럭저럭' 사는 게 아닐까 싶다. 세상에서 있어도 좋고 없어도 좋을 것 같은 존재로 사는 것 말이다. 너무 패배주의 같아서 위험해 보이는가? 그게 잡어적(雜魚的) 삶이 아닐까. 세상에 꼭 '필요한 존재와 필요 없는 존재'는 어쩌면 같은 것이다. 그들은 모두 '필요'라고 하는 '필요성의 이데올로기'에 꽁꽁 묶여 있다. 그게 마치 본질주의의 양극단, 반드시 어떻게 살아야만 한다는 '교본(敎本)'이 있는 것처럼 보인다.

사진가의 사진에서 규정하기 쉽지 않은, 아니 차라리 규정을 거부하는 것 같은 이미지들을 본다. 그렇게 '풍경의 기억'들은 스쳐가는 것 아닐까. 삶과 세계가 이질적인 것처럼. 이질적이고 싶어서 이질적인 게 아니라 그냥 '무심하게 이질적인 것들' 말이다. 그걸 가만히 들여다보면 그 속에 웅크리고 앉아 있는 이질적인 자신이 보인다.

9___무상하게 흘러갈 뿐

ⓒ인도, 서벵갈, 2010.

─── 사진가가 본 세상

벵갈 만에 몰려오는 몬순이 비를 뿌리는 날, 덜커덩거리는 차 안에 있었다. 밖은 어지럽고, 안은 소란하고, 나는 심란하다. 순간 거대한 나무 덩어리가 나를 덮친다. 그 사이에 집 한 채가 가만히 있는데도 위태롭다. 순간 셔터를 끊었다. 장면은 지나가고, 아무 일도 일어나지 않았다. 보이는 것은 모두 허상이고 미망이다. 나무도 그대로 있고 집도 그대로 있다. 오로지 내 마음이 심란해서 그렇게 느꼈을 뿐이다. 내가 외부 요인에 매달렸기 때문이다. 세상을 바꾸고자 하는가? 세상을 지키고자 하는가? 폭력으로 세상을 바꿀 수도 없고, 지킬 수도 없다. 사랑으로도 마찬가지다. 내가 세상의 중심이고, 그 안에 내 마음이 바뀌어, 서 있어야 할 뿐이다. 폭력과 사랑은 마음이 쓸 수 있는 한 가지 방편일 뿐이다. 시간이 흐르고, 날이 개고 나자, 세상은 언제 그랬냐는 듯 그대로다. 내 마음도 그리 평정을 찾는다. 세상은 주변에 있지 않고, '나'라는 중심에 있다.

무상(無常)하다는 것은 어떤 것인가. '늘 그러하지 않다'는 의미는 중생이 볼 때 '늘 푸르지 않다'가 아닐까? 삶이 늘 활기차고 파릇파릇해야 하는데 말이다. 당연히 우리는 늘 푸른 생명일 수 없다. 그럼에도 우리는 늘 푸르기를 욕망하는 존재다. 그렇다면 '푸름'에 대한 관점을 좀 다르게 생각해 보아야 하지 않을까?

'푸름'이란 어떤 것인가? 젊음? 건강함, 똑똑함 혹은 권력이나 돈이 많음? 물론 이런 것일 수도 있을 것이다. 가령 돈이 많으면 자신의 삶이 '푸른 인생'이라고 생각하는 사람도 있을 것이다. 매우 당연한 말이지만 '돈'만으로는 '푸른 인생'을 살 수 없다. 젊음이나 건강함, 똑똑함도 있어야 한다. 문제는 어느 것 하나만으로는 '푸른 인생'을 살 수 없다는 것이다. 모두 조금씩 있어야 한다. 속으론 좋으면서 겉으로는 아닌 체하는 '돈'도 조금은 있어야 한다. 다른 것도 마찬가지다. 그렇다면 우리가 생각하는 '푸른 인생'은 단일 종목 우승이 아니라 '창조적 종합(creative synthesis) 우승'이어야 한다. 인생은 5종이나 10종 경기가 아니라 '다종(多種)' 경기이기 때문이다.

도대체 우리는 '푸름'이라는 걸 어떻게 생각하기에 늘 '푸름'을 갈구하는가? 아마도 지금 우리에겐 '푸름'이 없다고 생각하기

때문일 것이다. '푸름이 없다는 상태'는 조금만 살펴보면 우리의 생각이 잘못되었다는 걸 알게 된다. 가령 '푸름' 중 하나인 '건강'에 대해 생각해 보자. 우리는 누구나 건강해지고 싶어 하는데, 나이가 들수록 건강한 상태에서 점점 건강하지 못한 상태로 되어 간다고 생각한다. 만약 이게 맞는 말이라면 예전에 우린 건강했어야 할 것이다. 그게 언제일까? 열다섯 살 혹은 스무 살? 그런데 지금 예순 살인 사람은 과연 스무 살의 건강한 시절로 돌아갈 수가 있을까? 그리고 스무 살이 건강한 시절이라고 생각하는 근거는 어디에서 왔을까? 정력 혹은 피부, 영민함, 지구력 등등. 그 어떤 것을 생각해도 그것들이 스무 살의 것만은 아니다. 그리고 그런 조건들이 건강함의 절대적 조건도 아니다. 그리고 결정적으로 우린 그 시절로 돌아갈 수도 없다. 그러므로 우린 점점 건강이 나빠진다는 관점을 다시 살펴보아야 한다.

건강은 인생과 마찬가지로 종합적인 것이며 또한 찰나적인 것이기도 하다. 그리고 우리의 삶은 좋은 것에서 점점 나빠지는 게 아니다. 그냥 변화할 뿐이다. 늙는다는 것도 마찬가지다. 우리는 젊었다가 시간이 지나면서 점점 늙게 되고, 그게 정점(頂點)에 이르면 죽게 된다는 '직선적인 인생관'을 갖고 있는 것이다. 그러면 죽는 것은 '젊음'이 '0'인 상태인가? 그렇다면 열다섯 살이 되기 전에 죽는 것은 어떻게 봐야 하나? 결국 우리가 버려야 할 것

은 '직선적인 인생관'이다. 점점 좋아지거나, 나아지거나 혹은 나빠지거나 한다고 생각하는 것은 모두 직선적이기도 하거니와 실체적 관점이라고 해야 할 것이다. 그렇다면 인생은 어떤 것인가? 우린 젊었었다가 늙지도 않고, 젊음이 없어져서 죽는 것도 아니다. 그러면 이렇게 역설적으로 말할 수도 있겠다. 우린 건강이 나빠지지도 않고 늙지도 않으며 심지어 죽지도 않는다고. 우리는 그저 변화할 뿐이라고. 좋았던 것에서 나쁜 것으로 변화하는 게 아니라 순간순간 찰나적으로 변화하는 것이다. 그것은 질적으로 변한다는 의미이고 그게 바로 '운동'이다. 우리의 삶이 그런 운동이기에 늘 현재진행형이고 주변의 다른 존재들과 늘 팽팽한 관계에 있을 뿐이다. 오히려 건강해지려는 조바심이야말로 건강하지 못한 상태라고 할 수 있을 것이다. 그러므로 무상하다는 말은 '늘 푸르지 않거나' 혹은 '허무하다'는 게 아니라 오히려 '늘 푸르다'라고 해야 할 것이다. 우리는 지금 이 순간 '무상하게' 즉 푸르게 살고 있다는 말이다.

© 이광수. 인도, 하리야나. 2010.

그저 그런 평범한 장면이었다. 나는 빛이 다 들어오지 않는 어떤 방 안에 있었고, 방 밖으로는 어떤 사람이 서 있었는데, 그와 나 사이에 빛이 한 줄기 들어왔다. 방 안에는 허름한 신상이 하나 놓여 있었고, 그 앞에 다 타들어가 꺼지기 직전인 불이 바쳐져 있었다. 그리고 빛이 그 불을 중심으로 밝음과 어둠을 나누고 있었다. 눈으로 보기에는 별 의미도 없는 그저 그런 모습인데, 이런 장면을 사진으로 찍으면 뭔가 이야기를 만들어내는 멋진 이미지가 될 거라는 생각에 셔터를 눌렀다. 빛, 불, 어둠, 밝음, 보이지 않는 나, 없는 것처럼 존재하는 너. 이런 기호들이 모이면 뭔가 의미를 지어 낼 수 있을 거라는 생각으로 셔터를 누른 것이다. 역시 그렇다. 의미의 과잉이다. 실재를 담지 못하는 이미지에 불과한 것이 뭔가 거창한 의미를 가지고 있는 것처럼 보인다. 의미가 의미를 낳고 다시 그 의미가 또 다른 의미를 낳는 기호들의 향연. 그것이 일반화로 이어지면서 신화가 되고, 그 신화가 폭력으로 이어진다. 그 가운데 사진이 있고, 세상살이가 있다. 그저 그런 사진을 찍고, 그저 그런 별 볼 일 없는 세상을 살자, 있는 그대로의 세상 말이다.

욕망은 대상이 있어야 한다. 그 대상을 욕망하거나 아니면 그 것과의 관계가 어떤 의미를 만들어 내는 것이다. 그게 아니라면 욕망은 있을 수 없으며 아무런 의미도 갖지 못할 것이다. 우리는 스스로 살아 있는 존재라고 생각하다 보니 모든 것들의 중심에 있는 것처럼 착각할 때가 많은 것 같다. 가령 가구 같은 것은 우 리가 어떻게 해도 좋다는 생각을 한다. 이리 놓고 싶으면 이리 놓 고, 저리 놓고 싶으면 저리 놓는 것 말이다. 그런데 만약 대상화할 수 없는 대상을 만난다면 그것은 어떤 의미일 수 있을까? 먼저 그 건 자신이 잘 알 수 없는 것일 게다. 그래서 그게 무엇이라고 말 할 수 없는 것, 지식이 모자라서 모르는 게 아니라 어쩌면 그 체 계를 넘어서 버린 것 말이다.

예전에 거실에서 낮잠 자는 딸을 본 적이 있다. 특성화 고등학 교 2학년 때였는데 학교 공부에 대한 스트레스가 없어서인지 놀 고, 먹고, 늘어지게 자는 경우가 많았다. 자는 모습을 보다가 문득 머리칼을 쓰다듬어 주고 싶어졌는데, 햇빛과 바람 때문인지 아니 면 흔들리는 커튼이 만들어 낸 그늘 때문인지는 모르겠지만, 문 득 그가 딸이 아니라 나와는 완연히 다른 존재라는 생각이 들었 다. 그게 물론 나와 분리되어 있다는 의미는 아니다. 그가 그저 강

물 같은 시간 속에 흐르는 존재라는 생각이 들었다는 말이다. 그렇다면 딸도 아니고 여성도 아니라면 저 존재는 과연 무엇일까 하는 의문이 들었다.

어떤 의미도 부여받기를 원치 않는 것처럼 보였다. 그동안 내가 이리저리 의미를 부여하려고 했을 뿐이다. 머리칼, 다리, 숨소리, 피부, 약간의 움직임 등이 그냥 그곳에 있었을 뿐이었다. 그것은 하나의 기호 아니 '기호들'이었다. 그런 생각이 들자 나의 자아가 멍하게 뚫리는 것 같은 느낌이 들었다. 그러다 이윽고 저기 누워 있는 기호 같은 존재(아니 그냥 기호가)가 나보다 오래 살았으면 좋겠다는 생각이 들었다. 저 기호 같은 존재가 사회적 성공이라는 여과지를 통과하려고 하지 말고 그저 오래 살았으면 좋겠다는 생각이 들었다. 그게 불가능할 수도 있겠지만 생각이 그곳에 이르자, 내 앞에 던져진 기호는 나와는 완벽하게 다른 존재일 뿐 아니라 과연 누구일까 하는 의문이 들기 시작하였다. 무슨 인연으로 내 앞에서 저렇게 낮잠을 자고 있는 것인지. 아니 낮잠과 관련된 것만이 아니라 그 순간 주위에 있던 모든 것들의 의미가 탈색되어 풍경 주위로 온갖 기호들이 흩뿌려져 있는 것 같은 느낌이 들었다. 하여 나를 비롯한 지금의 풍경을 이루는 모든 것들이 마치 가구처럼 사물이 되어 버린 것은 아닐까 하는 생각이 들었다. 그것은 마치 무인도 같았다.

동일성이라는 보편 개념은 하나도 둘러쓰지 않은 그날 낮 풍경은 짧았지만 아주 오래된 시간같이 느껴졌다. 수천 년의 기억이 지층처럼 압착된 그리고 바닥이 없어 도무지 닿을 것 같지 않던 시간들 말이다. 그때서야 내가 겨우 본 것이지만 모든 존재는 본래 그런 인기척 같은 것은 아닐까 하는 생각이 들었다. 사진가의 사진 이미지가 보여주는 열린 문틈 사이로 슬며시 들어온 우주의 인기척 같은 것 말이다. 혹은 징후 같은 것 말이다. 단지 나만 몰랐던 것이다. 모든 존재와 사건은 단지 나만 모르는 것들로 가득한 것이 아닐까. 그 모든 것들이 징후였다면 모든 존재는 지독한 '수동성의 세계'에 사는 셈이다. 우리 스스로 살아 있다는 이유로 마치 모든 것들의 중심에 있는 것 같지만 우리 역시 그저 수동적으로 흔들리고 있는 것은 아닐지. 기호의 인기척들이 징후를 길게 끌고 다니는 시간 속에서.

ⓒ이광수. 인도, 델리. 2015.

음습하고 어두운 곳인데도 참 아름답다. 힘없는 작은 이끼와 풀, 떨어진 꽃잎들이 각자의 자리를 잡고 제각기 살아가는 곳. 그리 환영받지는 못하는 곳이다. 밝지 못하거나 축축하면 이 세상에서는 그런 대접을 받는다. 누군가가 이곳에 작은 옹기 불 둘을 가져다 놓았다. 꽃잎도 흩뿌려져 있다. 바쳐진 것인데 마치 버려진 것으로 보인다. 작고 가냘프고 볼품없는 것은 설사 바쳐진 것이라 해도 그렇게 보이지 않는다. 작더라도 바친 것을 바친 것으로 인정해 주는 속에서 강한 자와 약한 자의 평화로운 공존의 세상이 만들어지는 법인데, 우리네는 그리 살지 못한다. 나는 이 버려진 듯 바쳐진 뿌리 없는 잎들과 다른 여러 보잘 것 없는 것들이 만들어 내는 곳에다 카메라의 눈을 박는다. 질서 있는 것이 아름답고 그것이 선하고 진리이며 그것이 밝음이고 문명이라고 보는 눈을 거부하는 것이다. 무질서하고 불협화음을 내며 뿌리가 뽑힌 것이 악한 것이고 야만적이라고 하는 눈을 거부하는 것이다. 이는 세상에 만연한 미(美)와 추(醜)의 분별, 그리고 그것이 권력의 토대가 되어 버린 질서를 거부하는 것이다.

차이(差異)를 '타자(他者)의 욕망'이라고 한다면 욕망은 하나가 아니라 '욕망들'이라고 해야 할 것이다. 하여 타자들 역시 무리를 짓는다. 무리를 짓는다 함은 그들에게 서로의 간격(間隔)이 있다는 말이기도 하다. 간격은 계급(階級)이 아니라 오히려 '숨구멍'으로 작동한다. 그리고 타자들을 더 타자답게 만든다. 그런 간격은 일견 텅 빈 공간이나 허무한 구멍처럼 보이기에 주류(主流)들은 그것을 불온한 것으로 여기면서 매우 불안해하기도 한다. 하여 그들은 그 간격을 늘 없애 버리고 싶어 하지만 그들은 결코 간격에 대하여 이해하지 못한다.

하지만 간격은 타자들에게 반드시 필요하다. 울창한 숲을 떠올려 보라. 바깥에서 보면 너무 빽빽하여 숨 쉴 만한 미세한 틈도 없을 것 같아 보이지만 사실은 수많은 간격들이 그 울창함을 지탱해 내고 있다. 그게 타자들이 갖고 있는 힘이 아닐까. 그런데 '비어 있다'는 의미의 간격들은 왜 울창함을 지탱하고, 또 울창함 그 자체가 될 수 있을까? 사실 타자의 욕망들이 무리를 짓는다 함은 차이의 다양성들이 서로 엉킴을 의미한다. 오히려 그렇게 엉키기 위해서는 서로의 주의를 끌 수 있는 시공간으로서의 틈이 필요한 것이다.

그런데 간격 속에는 '펼쳐짐과 접힘'이 있다. 그것을 다른 이름으로 '꺾기'라고 할 수 있을 것인데 마치 관절과 같은 것이다. 관절은 꺾이기 위한 곳이지만 양면성이 작동하는 곳이다. 당연히 양면성이 두 가지 측면만 작동한다는 의미는 아니다. 안으로 밖으로 무한하게 감기고 펼쳐지려는 욕망이 꿈틀대는 사건을 상상해 보라. 그들은 무리지어 어디로든 갈 수 있는데 마치 들판을 끝없이 가로지르는 늑대 무리와 비슷하다. 그들은 생각하지도 못한 곳에서 불쑥불쑥 출몰한다. 하여 꽃잎들이 흐드러지게 뿌려진다. 먹이를 찾기 위해 먼 거리를 이동하는 야수들을 상상해 보라. 그리고 음악 같은 달빛이 흐르는 풍경을 떠올려 보라.

그곳에서 하나의 욕망은 가능하지도 않고 허용되지도 않는다. 만약 욕망이 하나로 통합된다면 통합된 욕망은 다른 욕망들을 억압하는 방향으로 작동할 뿐이다. 반면에 타자들의 욕망은 점점이 흩어지면서 주류들이 보기엔 아무런 연결도 되지 않는 것처럼 보인다. 그렇다, 무리들이 만들어내는 점(點)들은 아무런 의미가 없어 보인다. 마치 아무것도 생산하지 않는 것처럼 보인다. 하지만 굳이 말하자면 '의미'란 유기체의 산물일 뿐이다. 그들은 하나의 뿌리에 매달려 의미를 생산하고 또 생산된 그 의미에 매달려 의미를 생산하면서 '낡은 생산 체제'에 마치 자신이 운명의 덫에 걸린 듯 살아가려고 한다. 하지만 하나의 뿌리에 매달려 있는 무성

한 이파리들은 다양한 듯 보이지만 전혀 다양하지 못한 채 매달려 있기만 할 뿐이다. 타자들은 어디에도 연결되어 있는 것 같지 않지만 걱정하지 않는다. 들판이나 바다로 나가도 길을 잃을 염려가 없기 때문이다. 그들에게는 오직 그들만의 냄새가 있다. 냄새가 어군탐지기처럼 다른 타자들에게 신호를 보내고 연결시켜 준다. 그들은 정해진 운명을 믿지 않는다. 그냥 본능에 따를 뿐이다. 하여 그들은 '욕망의 다양체'라고 할 수 있을 것이다. 그들에게는 오직 현재가 있을 뿐이다.

사진도 '욕망의 다양체'다. 사진가의 사진에서 꽃잎과 여린 풀들을 보라. 그들은 서식(棲息)하고 있을 뿐이다. '서식'은 아름다운 말이다. 그들은 언제, 어디라도 흩어져 살아가지만 땅을 원망하거나 하늘을 욕망하지도 않는다. 서식이란 그렇게 뿌리를 내리고 현재의 삶을 긍정하며 살아가는 것이다. 미세한 바람에 그들 '욕망의 냄새'이기도 한 홀씨들이 흩뿌려진다.

ⓒ이광수. 인도, 께랄라. 2015.

___사진가가 본 세상

 소녀는 남부 인도 어느 아주 외딴 산골 마을에서 농장 일을 하고 있었다. 집안일인지 품팔이를 하는지, 난 알지 못한다. 보통의 인도 사람들이 그러하듯, 그도 카메라로 자신을 쳐다보는 그 시선을 애써 다른 곳으로 돌리지 않았다. 이 나라 사람들은 참 특이하다. 카메라로 자신을 찍는 것을 왜 자신의 존재를 확인하는 것으로 여길까? 자신보다 더 돈 많고 힘이 강한 특히 외국인이 그렇게 하는 것을 자랑스럽게, 뿌듯이 생각하곤 한다. 순간, 난, 부끄러웠다. 이것도 엄연한 점령군 행세 아닌가? 저 소녀의 존재를 내 마음대로 재단하고, 규정하여 그 이미지를 즐기는 것은 과연 그의 동의 아래 행한 일일까? 복잡한 생각을 더 이상 할 수 없던 터라, 난 그냥 셔터를 눌렀지만, 그 생각은 쉽게 사라지지 않았다. 그래서 소녀의 눈길이 한동안 마음속에서 지워지지 않았다. 카메라를 든 자와 카메라에 찍히고 싶은 자는 서로의 차이를 즐겼는지, 아니면 나는 그와 나의 차별을 누렸는지? 잘 모르겠다. 초록 숲 농장, 순박한 시골 처녀는 나에 의해 멋대로 규정될 것이다. 이것은 왜곡 아닌가? 카메라가 행하는 전유는 어디까지 허용될 수 있을까?

　　차이(差異)란 '다름'이라고 해야 할 것이다. 더불어 차이는 열려 있어야 한다. 닫혀 있다면 진정한 차이가 아니다. 자본가(계급)와 노동자(계급)를 생각해 보자. 그들은 모두 자본주의라는 틀 속에서 존재한다. 그들은 차이라고도 할 수 있지만 자본주의라는 틀이 없어지면 생각해 볼 수조차 없는 존재들이다. 그런 의미에서 그들은 자본주의 체제라는 동일성 내에서 차이다. 그걸 '동일성 내에서의 차이'라고 하는데 엄밀하게 말하면 그것은 차이라고 할 수 없다. 차이가 아니라 오히려 차별(差別)이다. 차이는 다름의 문제보다는 동일성 속에 있느냐, 아니냐를 먼저 따져야 한다. 동일성을 보편 혹은 보편성이라고 한다면 보편성 속에 있느냐, 아니냐가 차이와 차별을 결정한다.

　　가령 '남성과 여성'은 차이인가? 그들은 '양성주의(兩性主義)'라고 하는 보편적인 틀 내에서의 성별이다. 위의 경우처럼 차이인 것 같지만 '차별'이다. 차별이기에 평등은 있을 수 없다. 그러므로 양성주의 내에서 '평등(양성평등)'은 허구(虛構)다. 그곳에서 여성은 남성이 될 수 없으며 여성은 남성이 결핍된 존재일 뿐이다. 이것은 중요한 관점이다. 흔히 볼 수 있는 중산층 여성운동은 사실 양성주의 내의 여성을 위한 운동일지는 몰라도 인간을 해방

하는 운동은 아니다. 모든 여성운동은 궁극적으로 해방운동이어야 한다. 농민, 노동운동도 마찬가지다. 양성주의 내의 여성운동은 남성이 되려는 운동이지 여성이 자신의 특이성을 찾으려는 운동이 아니다.

그것은 정치적 문제로도 확장된다. 가령 현존하는 진보 정치는 모두 현존하는 보수 정치의 사본이고 보수 정치가 갖고 있는 권력을 빼앗거나 나누어 가지려는 정치운동으로 보인다. 이때 보수와 진보는 정치적으로 사실상 같은 길을 걷는 것이다. 사실 진보라는 개념은 보수주의자의 이념이다. 차이는 아무런 규정을 할 수 없는 상태를 말한다. 자신이 남성도 여성도 아니라고 생각해 보라. 그리고 아무런 규정도 할 수 없는 상태라고 생각해 보라. 그게 바로 '차이'로 빛나는 상태다. 그런 상태가 지극히 관념적으로 여겨질 수도 있다. 하지만 생각이 이원론으로 빠지지 않는 것은 중요하다. 그때 차이는 '타자(他者)'와 동의어가 된다.

'타자'의 특징은 (잘) 보이지 않는다는 것이다. 만약 보이면 그것은 이미 타자가 아니다. 우리는 흔히 타자를 자신 주변에 있는 존재라고 여긴다. 하지만 그들은 '우리'일 뿐 타자는 아니다. '우리'는 자신이 변형되었거나 확대된 개념일 뿐이다. 가령 우리 가족, 조직, 민족, 나라, 고향, 학교 같은 것들이 그것이다. 그들은 패거리다. 그런데 많은 사람들이 '우리'를 타자라 여기고 '우리'를

위해 일한다. 심지어는 죽을 때까지도 '타자'를 보지 못한 채 살아간다. 타자가 바로 옆에 있음에도 타자를 보지 못하고 '우리'를 위해서 일하다가 자신은 타자를 위해 일하였노라고 착각한다. 하여 '우리'를 위한 일이라면 타자(가령 우리 안의 타자)를 탄압하거나 축출하는 일도 서슴지 않는다. 그러고도 타자를 위해 일했노라고 말한다. 그게 만연했을 때 공동체는 패거리 문화로 멍든다. 그리고 모든 차이들은 차별과 억압의 대상이 된다.

타자는 자신 혹은 '우리'라는 중심 속에서는 보이질 않는다. 타자를 보려면 타자가 있는 곳 즉 '주변'으로 가야 하는데 그곳은 '잡어'들이 우글거리는 곳이다. 이때 생활보다는 '서식'하고 있다는 표현이 더 적절해 보인다. 그들은 자신을 위해 주변을 정리하거나 저장하지 않는다. 그들은 오히려 '반(反)진보적'이다.

___사진가가 본 세상

꽃은 바쳐졌다. 바친 사람의 간절한 바람을 안고 신께 바쳐졌다. 그 간절함의 꽃을 카메라에 담고 싶었다. 그러나 그것을 난, 담을 수 없다. 그 꽃의 겉만 흉내 내서 만든 이미지를 만들어 낼 뿐, 난 그 꽃을 담을 수 없다. 사진을 찍기 전부터 이미 그 진리를 익히 알고 있다. 사진을 찍고 나서 이미지로 바뀐 것을 보면 꽃이 원래부터 가진 어떤 본질을 담지 못하는 건 물론이고, 전혀 예기치 않은 새로 생성된 요소들이 덧붙여진다는 사실 또한 알 수 있다. 들어오는 빛과 받아들이는 카메라 사이에서 생긴 우연이다. 느닷없이 반짝거리는 것도 보이고, 뜻밖에 뭉개진 것도 보인다. 이것이 사진이고 이것이 삶이다. 그 우연의 세계는 미리 계산할 수 없는 것, 상황에 따라 바뀌는 것이다. 결국 모든 것이 복제물일 뿐인 것이다. 그 안에 우리가 사는 삶이 있다. 입장에 따라 말이나 생각이 바뀌는 것이 더 자연스러워, 더 좋다. 그것이 인간적이라서 더 좋다. 사진을 찍으면서, 그 만들어진 이미지를 보면서, 삶에 대한 사유를 한다. 그러면서 생각도 바뀌고 눈도 바뀐다. 내가 사진을 좋아하는 이유다.

차이는 단순한 다름이 아니다. 차이는 마치 꽃이 피는 것처럼 자신을 규정하고 있는 보편성(본질, 동일성)을 걷어냈을 때 생기는 현상이다. 가령 노예제 사회를 생각해 보자. 노예와 주인(노예주)이 있다. 노예가 묻는다. 왜 우리는 일을 하고 당신들은 우리의 노동으로 먹고 사는가? 주인이 답한다. 그게 바로 너와 자신의 차이라고. 이때 노예와 주인은 과연 차이인가 차별인가? 만약 차이가 아니라면 왜 그런가? 노예제라는 보편성 내에서 노예와 주인은 차별일 뿐 차이가 될 수 없다. 보편성으로서의 노예제를 걷어냈을 때 노예와 주인은 차이가 되고 노예와 주인에게 부여된 차별적 의미도 사라진다.

인간의 성(性)을 '여성과 남성'으로 보는 양성주의 내에서도 마찬가지다. 여기서 '여성과 남성'은 차이가 아니라 차별이다. 그곳에서 여성이든 남성이든 해방은 있을 수 없다. 먼저 걷어내야 할 것은 양성주의다. 그걸 걷어내면 여성과 남성은 무엇으로도 규정할 수 없는 차이가 되고 바로 그게 해방된 상태다. 모든 보편성은 차이가 아니라 차별을 만들어 낸다. 문제는 그런 '보편성 내에서의 차이'를 차별이 아니라 차이로 인정해 달라는 것이다. 주인이 노예에게 그리고 남성이 여성에게 자신을 차이로 인정해 달

라는 것과 같다.

문제를 사진으로 옮겨와 보자. 꽃의 본질을 담기 위해 찍은 사진이 있다고 가정하면 그걸 사진(차이)이라고 해줄 수 있을까? 차이를 드러내려는 게 예술 작품, 즉 사진이라고 한다면 말이다. 당연히 그 사진은 차이를 드러내지 못한 것이기에 사진이라고 해줄 수 없을 것이다. 차이는 보편성을 걷어내야 하는 것이고 그것은 '은유(隱喩)를 넘어서'는 것이기도 하다. 사진 역시 다른 예술처럼 '창조'되어야 하는 것인데, 무엇이 창조되어야 하는 것이냐고 묻는다면 그게 바로 차이다. 물론 창조하고 싶어도 제대로 창조할 수 없는 상황도 있을 것이다. 그러나 중요한 것은 꽃의 본질을 복사하는 작업을 사진으로 여겨서는 안 된다는 말이다. 본질을 복사한 사진을 사진이라 한다면 사실 우리는 사진을 찍을 필요가 없게 된다. 사진보다는 '본질'을 보는 게 더 나을 것이므로. 우리가 사진을 찍거나 보는 이유는 그게 창조된 '차이'이기 때문이다.

중요한 것은 본질을 걷어내려고 했느냐 아니냐. 그걸 걷어냈거나 걷어내려고 했다면 그것은 '사진'이라고 할 수 있을 것이다. 그런데 만약 그렇지 못했다면 사진이라고 할 수 없다. 그런데 그런 사진을 사진(차이)으로 인정해 달라는 것은 주인이 노예에게 자신도 차이로 인정해 달라는 것과 같고, 양성주의 내에서 남성과 여성을 차이로 인정해 달라는 것과 같다. 본질이나 보편성은

폭력임에도 주변에게 차이로 인정해 달라고 하는 것이다. 즉 자본 계급이 노동 계급에게 자신이 더 많은 잉여 생산물을 가져가는 걸 당연한(?) 차이로 인정해 달라는 것과 마찬가지다.

그런데 사진은 어떻게 '본질'로부터 자유로울 수 있을까? 사진이 대상(對象)을 벗어나는 것은 거의 불가능에 가깝지 않나? 그렇다. 그건 사진뿐 아니라 모든 분야의 문제이기도 하다. 모든 것들은 여시아문(如是我聞)처럼 어디선가 비롯된 것이다. 그걸 부정하자는 게 아니다. 단지 본질을 베끼려 해서는 안 된다는 것이다. 그중 하나가 '본질을 훼손하려는 욕망'이 아닐까 생각해 본다. 본질의 강박에서 벗어나는 것은 물론 본질이 본질로서 작동하지 못하도록 하는 것 말이다. 그게 진짜 '사진의 욕망'이 되어야 하지 않을까?

© 이광수. 인도, 델리. 2015.

___사진가가 본 세상

카메라 프레임 안으로 다섯 명의 사람이 들어왔다. 가까운 곳에 셋, 먼 곳에 둘. 가까이 바로 내 눈 앞에 서 있는 여인들은 서로 다른 곳을 바라보는데, 모습으로 보자니 몇 사람인지 모를 정도로 서로 닮은꼴이다. 멀리는 남자와 여자 한 쌍이 있는데, 서로 마주 보고 서 있는데, 그 모습이 확연히 서로 다르다. 사람들은 가까이에 있는 여인들을 촌스럽다고 이야기하고, 멀리 있는 사람들을 세련되다고 이야기할 것이다. 여자는 여자다워야 하고 남자는 남자다워야 한다는 생각에 젖어 있는 것은 촌스럽고, 그런 구분을 정하는 것 그 자체가 문제라고 하는 생각이 세련되다고 생각하는 것은 무엇에 근거를 두는 것일까? 남자와 여자의 관계가 평등해진 세상은 과연 오는 것일까? 지금 오고 있는 세상이 그런 세상이라고 착각하는 것은 아닐까? 가정을 버리고 사회로 나간 그 세련된 여성들은 자유와 평등을 얻었을까? 사람들은 세상 겉모습만 보지 그 속은 보지 않는다. 그것을 사진으로 찍고 싶었다.

닮음이란 생명을 이어가는 방편이다. 생명체는 오차가 없는 기계가 아니라 외부의 변화에 끊임없이 작동하는 '변이체(變移體)'다. 닮음이란 동시성과 관련된 개념이지만 폐쇄적인 '원환(圓環)' 속에 갇혀 있는 것은 아니다. 생명체는 반복의 과정 속에서 그 폐쇄성을 뚫는다. 그것은 강도(强度)의 문제이고 강도는 일정한 방향에서 몰려오는 동일한 주파수의 파도가 아니다.

'닮음'을 몸에 국한시켜 생각할 때 이원론에 빠지기 쉽다. 가령 아들이 대머리일 경우 우린 가족의 남성 중에서 대머리가 있는지 살펴본다. 그걸 남성의 문제라고 여기는 것이다. 손이 크고 억센 것도 남성과 연결시켜 조상 중 그런 남성이 있는지 살펴 볼 것이다. 이런 것은 큰 문제가 없어 보이는데 닮음이 성적인 것과 만나면 상황은 달라진다. 가령 딸의 가슴이 작다는 사태를 생각해 보자. 이때는 남성이 아니라 가족 중에 여성을 살펴볼 것이다. 여성의 가슴이 크고 작은 것을 남성과는 연결시키지 않는다. 여성과 남성의 몸이 확연하게 구분되어 있다고 생각할 뿐 아니라 그게 성적인 것일 경우 그 구분은 더 견고해진다. 사실 몸에 대한 성적 구분 역시 만들어진 것이라고 해야 할 것이다.

그건 몸의 이원론이다. 여성과 남성을 분리하고, 여성의 특징

이라 여기는 것은 여성에게로, 그와 반대는 남성에게로 관련짓는 것 말이다. 과연 여성은 여성끼리만 닮고 남성은 남성끼리만 닮는 것일까? 누구라도 그건 아니라고 답할 것이다. 그런데 성적인 것과 마주치면 성을 구분하려는 경향은 높아진다. 하지만 딸의 가슴이 작거나 큰 것은 직계, 방계 여성들과의 문제만은 아니다. 할아버지, 아버지 혹은 삼촌의 영향일 수도 있다. 우리가 성적인 것에서 관계의 다양성을 멈춰버리는 것은 성에 대한 편견 때문일 가능성이 높다. 오래된 '젠더'적 관습이라고나 할까. 벽이 너무 두터워 감히 뛰어 넘지 못하는 것이다.

그건 젠더(gender)가 아니라 '생물학적 성(sex)'을 어떻게 생각해 왔느냐의 문제이기도 하다. 흔히 당연하다고 여기는 '섹스'로서의 여성과 남성은 구분되어야 하는가? 가령 자신이 남성이라고 여기는 것은 어디서 온 것인가? 여성스러움이나 남성스러움은 어디서 온 것인가? 젠더와 마찬가지로 '섹스'도 '이데올로기'에 불과한 것은 아닌지? 난 예전엔 스스로 남성이라 생각하였지만 지금은 그렇지 않다. '생물학적 남성'이라고 여겨지는 순간 사회에서 남성스럽게 살게 되는데 그게 바로 '젠더 이데올로기'이다. 이처럼 성과 관련된 '이데올로기'는 젠더가 아니라 스스로 남성 혹은 여성이라고 여기는 '생물학적 이분법'에서 시작된 것이다.

몸의 이분법은 인간의 성을 '여성과 남성'으로만 나누기에 '소수의 성'을 제대로 볼 수 없다. 인간이라면 누구나 여성이거나 남성이어야 하는데 거기에 해당되질 않기 때문이다. 이때 '남성과 여성'으로 대표되는 양성은 정상이고 그 이외의 성은 '비정상'으로 취급된다. 그런데 만약 남성도, 여성도 아니라면 성적으로 어떤 상태라는 말인가? 굳이 말하자면 '다성체(多性體)'라고 해야 하지 않을까? 그것은 누구나 '소수의 성적(가령 LGBT)' 경향들을 조금씩은 갖고 있다는 말이다. 만약 모두가 조금씩 갖고 있다면 '소수의 성'은 '소수'가 아니라 오히려 '다수'라고 해야 할 것이다. 그게 강하게 욕동(慾動)할 때 '성소수자'가 되는 것이다. 그러므로 그들은 '질적 차이'일 뿐 비정상이 아니다.

ⓒ이광수. 인도, 델리. 2015.

발 디딜 틈 없는 사원에 젊은 엄마들이 갓난아기를 하나씩 데리고 나타났다. 알록달록한 색상들이 모이니 전체가 마치 무슨 모자이크 그림 같았다. 뱃속에서 열 달을 같이 살았으니 엄마와 아이는 사실, 한 몸이다. 원래 하나였던 것이 둘로 분리된 것이라 항상 다시 원점으로 회귀하려는 속성을 갖는 것 같다. 둘이지만 결국 둘이 아닌 하나다. 미켈란젤로의 피에타는 죽은 아들을 다시 어미의 모태 안으로 넣는 느낌을 주는데, 지금 이 모습은 어미의 모태 밖으로 아들을 내보내 새로운 생명으로 살리는 느낌을 준다. 아비는 결코 이해할 수 없는 어미와 자식의 세계, 그 둘을 이어 주는 끈은 어떤 속성을 지녔을까? 바람같이 있는 듯 없는 듯 할까? 물같이 아래로만 흐르고 때가 되면 굽을 줄도 알까? 흙같이 품고 낳고 다시 품는 것일까? 사람을 남자와 여자로 분간하는 것보다 어미와 어미 아닌 자로 분간하는 것이 더 자연의 이치에 맞는 것이 아닐까 하는 생각이 들었다.

'닮음'은 '비슷하다'는 것인데 유사하다는 것은 늘 본질을 전제로 한다. 원본이 있고 난 다음 사본들이 원본과 비슷한 것 말이다. 그런데 '닮음'을 '새로움'과 연결해 보면 어떨까? 사실 닮았다는 것은 똑같다는 게 아니다. 가령 아이는 엄마와 많이 닮았지만 똑같지는 않다. 그러면 완전히 다르단 말인가? 물론 아이는 엄마와 조금 다르겠지만 그게 아이와 엄마의 관계가 완전히 끊어져 있음을 의미하는 것도 아니다. 그렇다면 '닮음'이란 똑같지도 않고 완전히 다르지도 않은 경계 혹은 '중도(中道)'에 있는 상태라고 해야 할 것이다. 그걸 차이가 생성된 것이라고 한다면 아이가 엄마를 닮았다는 의미를 새롭게 알 수 있으리라.

가령 딸이 엄마를 닮았다는 건 이해하기 쉽지만, 엄마가 딸을 닮았다는 것은 시간이 거꾸로 흐를 수 있는가 싶은 생각이 들어 이해하기 쉽지 않다. 딸이 엄마를 닮았다는 것은 시간적으로 엄마가 먼저 있었고 딸이 그다음이라는 전제를 깔고 있다. '원인과 결과'의 관계, 정신이 물질을 구성한다는 관념론이나 정신은 물질의 반영이라는 유물론의 구도와 같다.

그런데 딸이 엄마 이후에 생긴 것이라면 딸을 낳기도 전에 엄마가 있어야 한다는 모순이 생긴다. 그러면 모든 여성은 딸을 낳

기 전에도 이미 엄마였어야 할 것이다. 이 논리에 의하면 엄마만이 딸을 낳을 수 있기 때문이다. 딸을 낳지도 않았는데 이미 엄마여야 한다는 것은 모순이다. 그러므로 엄마는 딸과 마찬가지로 딸과 함께 태어난다고 해야 할 것이다. 딸을 낳는 순간 그는 엄마가 되는 것이다. 이때 낳는다는 건 차라리 '접속'이라고 하는 게 좋겠다. 가령 '장작불'도 그렇다. '장작'과 '불'은 늘 동시성으로서 작동할 뿐 홀로 떨어진 채 존재할 수 없다. 아무것도 태우지 않는 불도 존재할 수 없지만 장작도 불과 접속해야 얻을 수 있는 의미다. 그전에는 장작이 아니라 그냥 '나뭇조각'일 뿐이다.

그러므로 '동시성'은 '닮음'을 가능하게 한다. 그런데 딸과 엄마는 서로에게만 영향을 주고받는 것일까? 그건 아닐 것이다. '닮음'이란 '일방(一方)'이 아니라 '쌍방(雙方)'으로 작동한다. 더불어 쌍방을 넘어 무한한 방향으로 나아간다고 해야 할 것이다. 닮음이란 밤하늘의 별빛처럼 사방팔방으로 인연을 맺으며 꽃을 피우는 것이다.

문제는 동시성이 어떻게 반복되느냐 하는 것이다. '엄마-딸-엄마-딸-엄마-딸-엄마'와 같은 반복을 생각해 보자. 첫 번째, 두 번째, 세 번째 엄마들은 모두 달라야 할 것이다. 만약 그렇지 않다면 '닫힌 반복' 즉 '동일성'이 반복되는 게 되고 만다. 사실 '동일한 것'은 반복을 할 수 없다. 그것은 차이가 전혀 만들어지지 않

고 그냥 그대로 가만히 있는 것이라고 해야 할 것이다. 첫 번째, 두 번째, 세 번째 엄마와 딸들은 모두 달라야 하고, 그렇게 전혀 다른 '차이'가 만들어지는 게 진짜 '반복'이다. 그걸 '열린 반복'이라고 한다면 그것은 '다른 시간'들이 끝없이 이어지는 것이다. 만약 첫 번째 엄마에게 매몰되면 반복이 '차이'와 같은 것임을 이해할 수 없다. 두 번째 엄마는 첫 번째 엄마와 완전히 다른 '차이(차이생성)'가 아니라 '엄마2'가 되어 버리기 때문이다. 엄마2, 엄마3, 엄마4 들은 첫 번째 엄마를 벗어날 수 없기 때문에 모두 '엄마1'의 사본일 뿐이다. 닮음은 서로 달라지는 것도 아니지만 관계가 단절되는 것도 아니라고 했다. 하여 닮았다는 것은 '동일성과 차이'의 사이를 이어가는 것이라고 해야 할 것이다. 그렇게 '차이'가 끝없이 이어지는 게 생명의 역사다.

제2부 시선에
갇힌 것은
무엇인가

본다는 것은 무엇일까?

•　•　•　•

•　•　•　•

•　•　•　•

•　•　•　•

　　눈의 해부학적 구조가 밝혀진 19세기 이전까지 눈에서 광선이 나가 사물을 인지하는 것으로 이해했다. 외부의 빛을 받아들여 망막 안에서 뒤집어진 채 보이고, 그것을 두뇌가 인지한다는 것을 '발견'한 역사는 오래되지 않았다. 인간에게 본다는 행위는 삶의 조건이기도 했다. 보고 싶은 것을 보지 않을 권리를 지키기 위해 조선시대 화가 최북(崔北)은 자신의 눈을 찔렀다. 최북에게 본다는 것은 자존 위에 선다는 것이었다.

　　사진가는 카메라를 통해 인간의 눈으로 담을 수 없는, 뒤집어진 채 인간의 망막을 스쳐지나가는 순간을 "잡는다." 인간의 시선이 미처 거두지 못한 찰나를 잡는다. 카메라는 시선의 한계를 해방시킨다. 그렇다면 인간의 자존은 카메라를 통해 시선의 해방으로 이어지는 것일까? 인간이 허투루 놓쳐버린 순간을 잡아내 정지시키는 카메라는 결국 사진가의 손을 거쳐 우연을 필

연으로 만들어버렸다.

시인은 사진 속에서 삶의 수많은 순간 중 하나를 발견한다. 시인에게, 여럿 중에서 하나의 핵심적이고 본질적인 무언가를 찾는 사진은 '고대적 방식'을 닮았다. 근대의 발명품임에도 고대적 사유를 하는 기계장치인 것이다. 허나 존재의 순간을 잡는다 하더라도 그 존재의 시간을 잡지는 못한다. 카메라가 잡는 것은 흐름일 수 없다. 삶의 미세함, 삶의 최소 단위에 멈춘다. 그 삶의 모나드에서 카메라가 발견할 수 있는 것이 무엇인지, 시인은 카메라 너머를 짐작해야 알 수 있다고 말한다.

삶은 무수한 점들의 변화로 이어진다. 이것을 분자적으로 잡아내고 해석하는 것이 사진가의 일이다. 편견은 시선이 현상을 가둘 때 발생한다. 눈을 뜨고 망막을 거쳐 홍채로 빛이 들어오는 순간 어쩌면 우리는 편견을 먼저 보고 있는 건지도 모른다. 본다는 것은 판단한다는 것이다. 사진가의 카메라가 해방시키는 것은 그 판단이다. 카메라는 삶의 순간을 지극히 미세한 단위로 쪼개고 갈라 한 순간을 포착한다. 어떠한 편견이나 판단도 없는 사진 속에서 시인은 비로소 해방을 맞이한다.

사진가와 시인의 두 번째 이야기는 카메라의 해방성이다. 카메라는 인간이 무심코 흘려보내는 순간을 가두지만 동시에 근대적 해방의 도구이다. 그것은 시선의 한계에서 인간을 해방시키고, 판단의 한계에서 인간을 해방시킨다. 삶의 무수히 작은 순간, 삶의 모나드 안에서 시선과 편견은 존재할 수 없다. 그렇다면 카메라가 가두는 것은 무엇일까? 사진가와 시인은 인간의 기억과 현재 사이에 존재하는 카메라의 역능에 대해 이야기한다.

ⓒ이광수. 인도, 델리. 2015.

___사진가가 본 세상

무엇을 보았는지 난, 똑똑히 기억한다. 그래서 카메라로 춤을 추듯, 저 사제 주위를 돌았다. 세상을 흔들어 보고 싶어서였다. 내가 보는 그 엄연한 것을 부정하고 싶은 것이다. 내 눈 앞에 펼쳐진 세계를 무너뜨릴 수 없을 때 드는 생각이었다. 한편으로는 세상을 회피하고 싶은데, 또 다른 한편으로는 그 세상을 부숴 버리고도 싶을 때 그런 생각을 한다. 소극적 저항으로 저 대상을 흔들어 버리는 것이다. 아무것도 아닌 이미지로 노는 놀이지만. 이런 놀이라도 하는 게 안 하는 것보다 낫다. 그냥 가만히 앉아 있을 수만은 없는 세상이다. 조선 시대 화가 최북이 자신의 눈을 찔러 버리면서까지 지키고자 했던 건 자존감이었다. 권위와 전통, 권력과 도덕이 만들어 내는 더러운 질서에 대한 해코지로 최북은 자기 눈을 찔러 버렸다. 세상을 본다는 건 자존 위에서 본다는 것이고, 세상을 그린다는 것은 그 자존의 눈 위에서 그린다는 것이다. 썩고 문드러진 뫼비우스 띠 같은 세상을 부숴 버릴 수 있음을 카메라를 흔들어 보여 주고 싶었다.

인간의 눈은 카메라(의 눈)와는 다르다고 했다. 인간의 눈은 자신의 신체를 벗어날 수 없을 뿐 아니라, 포착한 대상도 여과해서 정연하게 만들어 버린다. 가령 뛰면서 풍경을 보는 두 종류의 눈을 생각해 보자. 카메라는 마치 사진가의 사진 같은 이미지를 포착할 것이다. 하지만 인간의 눈에도 저렇게 보인다면 어지러워서 뛸 수 없을 것이다. 이것은 카메라가 인간의 눈보다 더 리얼하게 대상을 포착할 수 있음을 보여 주는 예다. 인간은 혼자 힘으로 시속 300km로 달리면서 풍경을 바라볼 수 없다. 또 23층 베란다에서 창문 밖으로 뛰어 내려 지상에 닿을 때까지 낙하하는 중력가속도 속에서 대상을 볼 수도 없다. 멀리 있는 대상을 끌어당기거나 작은 물체를 확대할 수도 없다. 하지만 인간의 시선은 카메라와 같은 기계장치를 통해서 자신의 신체를 벗어날 수 있다. 특수효과촬영 같은 것 말이다. 그것은 일종의 '시선의 해방'이라고도 할 수 있을 것이다. 이렇게 인간은 카메라를 통해 새로운 세계를 만날 수 있다.

다만 이때 '시선의 해방'이라는 것이 단순하게 자신의 신체를 벗어나는 것을 말하는 것은 아닐 것이다. 그것은 시선의 주관과 객관이 뒤섞이게 되는 것을 의미한다. 걸음을 내딛고 있는 자

신의 발을 자신이 카메라로 찍는 경우를 생각해 보자. 그것은 주관적 시선이다. 그런데 살인 사건의 현장 사진은 어떤가? 엄밀하게는 주관적 시선이라고 할 수 있겠지만 객관적 시선으로 취급된다. 수사의 원칙 중 하나인 현장 보존을 위해 사진은 증거 몇 호가 되는 것이다. 더 나아가서 사진은 마치 객관화의 화신(化身)이 되기도 하는 것 같다. 가령 '제국을 찍는 사진들'이 그렇다. 스스로 부여한 객관적 위치에서 대상을 지극히 객관적으로 찍고 있다고 스스로 여기는 것 말이다. 사실은 지극히 주관적임에도 말이다. 그런 의미에서 사진의 객관적 이미지는 불가능한 게 아닐까? 사진은 시선의 주관과 객관이 뒤섞이면서 시선의 '이중허리'들을 만들어 낼 뿐이다. 주관적이지만 객관적으로 봐야 하는 시선이 있고, 객관적인 것 같지만 결국 주관적일 수밖에 없는 시선 등이 그것이다.

시선에 대한 관점들은 우리 삶에서 어떤 의미를 가지는 것일까? 가령 주류가 보는 주류와 주변 그리고 주변이 보는 주변과 주류는 어떻게 다를 수 있는지 생각해 보자. 카메라가 인간의 눈과 다르다고 말할 수 있는 것은 주변에서 주변을 제대로 볼 수 있는 것은 카메라밖에 없다는 생각 때문이다. 그것도 객관화라는 가면을 쓰지 않은 채 말이다. 반면에 인간의 눈은 카메라가 향한 방향성으로 주변을 보는 게 거의 불가능한 것이 아닌가 하는 생각이

든다. 그것은 인간의 눈이 늘 주류와 관련되어 있는 시선만을 갖게 된다는 생각 때문이다. 그것은 리얼한 삶으로 접근하는 방향이 아니다. 하여 카메라의 눈이야말로 '주변에서' 우리의 삶을 제대로 볼 수 있는 힘을 갖고 있다고 말하고 싶다. 하지만 카메라를 오직 '기계론'적 도구로만 이용할 경우 사진도 허울뿐인 객관화로 넘쳐날 수 있을 것이다. 주류의 주관일 뿐임에도 객관을 강제하는 '제국의 시선'처럼.

그것은 시선의 정치적 문제이기도 하다. '주류'에 함몰된 채 속물화된 주관을 객관화시키려고 했던 것들, 가령 자본의 시선 역시 그렇다. 주변은 있지만 실제론 없는 것처럼 취급하는 것, 중심의 일방적인 이미지만 넘쳐나는 것 말이다. 사진은 시선의 방향을 역전시킬 수 있는 힘을 가진다고 했다. 왜냐하면 사진은 이성이 아니라 그걸 언제라도 벗어날 수 있는 '탈주-기계'이기 때문이다. 중심이 아니라 주변의 시선이야말로 어디를 보든 진짜 '주관적 시선'이 아닐까?

ⓒ이광수. 인도, 따밀나두, 2015.

___사진가가 본 세상

 사진적인 사진이 좋은 사진이라고 말하는 사람들이 있다. 그렇다, 동의한다. 그런데 사진적이라는 게 뭐냐 물어보면 그걸 어떻게 말로 설명할 수 있느냐고 얼버무린다. 아직 누구한테도 사진적이라는 게 무엇인지를 제대로 들어본 적이 없다. 사진적이라는 게 무엇일까? 사진이 처음 발명되었을 때 가졌던 모사적이고 기록적인 것만 정체성은 아니다. 변화하면서 가지게 된 여러 속성도 정체성에 들어가야 할 것으로 본다. 그러다 보니, 규정하기가 참으로 난감하다. 그렇지만, 그 어떤 경우라도 '사진적'이라고 말하는 범주 안에 반드시 들어가야 하는 게 하나 있다. 그런 사진이 좋은 사진인지 아닌지에 대해서는 말을 할 수는 없지만, 분명한 것은 하나 있다. 바로 '우연'이라는 요소다. 카메라는 순간을 정지시켜 이미지로 바꾸기 때문에, 우연이 발생할 수밖에 없다. 그 우연이라는 요소 가운데 특히 의미 있는 것이 있다면, 대상을 정지시킨 상태에서 이미지를 만들 때 생기는 우연이 아니고, 그것과는 반대로 대상은 가만히 놔두고 카메라를 움직여서 시간과 거리와 빛의 양을 혼란스럽게 만들어버리면서 이미지를 만들어내는 것일 것이다. 세계가 흔들리지 않은 채 바로 그 자리에서 존재할 수는 없다. '나'라는 존재 또한 세계에 대해 흔들리지 않을

수 없다. 본질은 없다. 원칙과 규범, 그것은 가능하지 않다. 흔들리지 않는, 고통에 아파하지 않는 삶은 없다.

우리의 눈은 이성적이기 때문에 실재를 보기 어렵다. 반면에 카메라는 인간의 눈과 많이 닮았지만 다른 점들이 있다. 왜냐하면 카메라는 '기계(기계론이 아니다)'이기 때문이다. 기계는 이성적이지 않다. 물론 카메라도 이성적일 수 있다. 왜냐하면 이성적인 인간이 다루는 도구이기에. 하지만 카메라는 인간보다 훨씬 더 실재에 접근할 수 있는데 그 이유 중 하나가 시선이 자유를 획득하기 때문이다. 인간의 시선은 카메라를 통해 자신으로부터 해방될 수 있다. 작가의 사진은 그걸 보여 주고 있는 것 같다. 시간 속에 흐르는 빛을 담아낸 이미지 말이다. 이것은 사물이나 풍경이 고체가 아니라는 것을 말한다. 고체가 아니라면 기체인가? 기체 역시 아니다. 기체는 고체와 다른 것 같지만 실제로 고체처럼 취급된다. 가령 분자(mole)적으로 다루어지는 것 말이다. 액체는 그렇게 취급할 수 없다. 왜냐하면 액체는 '속도'와 관계되기 때문이다.

가령 걸으면서 보는 풍경과 시속 300킬로미터로 달리는 KTX를 타고 가면서 보는 풍경을 생각해 보자. 속도가 다르기 때문에 풍경은 달리 보일 것이다. 그런데 풍경만 바뀐 게 아니다. 그럼 대상은 그대로인데 보이는 모습만 달라졌을까? 그건 아니다. 속도

가 변하면 풍경도 변한다. 그것은 전혀 다른 세계를 경험한다는 의미다. 속도가 달라졌음에도 풍경이 그대로라면 풍경이 변화하지 않는 '본질'이어야 하는데 그것은 모순이다.

그렇다면 풍경의 다양한 측면 중 하나를 보는 것일까? 그래서 달리 보이는 것일까? 가령 인간의 눈과 사자의 눈은 다르다. 그래서 달리 보인다. 그런데 달리 보이는 그 풍경이 본래 변화하지 않는 풍경의 다른 측면들일까? 그게 아니라 인간과 사자는 각각 자신의 감각이 닿은 접점의 리얼한(현상적으로) 풍경을 보는 것일까? 그럼 풍경을 달리 보이게 하는 원인은 무얼까? 그것은 풍경, 기억, 시각 등이 엉키는 힘이 아닐까? 우리가 보는 이미지가 바로 그것이다. 그러므로 우리 눈은 우리를 벗어나서 풍경을 보는 게 불가능하다. 특히 우리의 시선이 이성에 의해 제어받고 있다고 한다면, 우리는 이성적으로 정리된 풍경밖에 볼 수 없다. 즉 기계를 통하지 않고서는 새로운 풍경을 볼 수가 없다. 그게 바로 속도와 관련된 기계일 수도 있고 카메라일 수도 있다. 그러므로 카메라는 '속도-기계'라고 할 수도 있을 것이다.

문제는 속도가 풍경뿐 아니라 삶의 방식도 바꾼다는 것이다. 아날로그와 디지털의 차이를 보라. 우리의 일상은 미세하게 보면 1초와 1초 사이에서 살고 있고 경계는 모호하다. 하루뿐 아니라 계절의 경계도 그렇다. 가령 가을이 오는가 싶더니 겨울이 온다.

그런데 디지털 세계는 그렇지 않다. 모든 것들을 나눌 수 있고, 나누면 나눌수록 속도가 높아져야 한다. 가령 100미터를 10초에 뛰는 사람과 9.98초에 뛰는 사람은 아날로그 관점에선 모두 '빠른 사람'일 뿐이다. 하지만 디지털은 엄격하게 분리된다. 그 때문에 뛰는 속도는 점점 빨라져야 한다. 그렇지 않으면 구분할 수 없을 뿐 아니라 '승리'할 수도 없기 때문이다. 하여 속도는 우리의 삶 전체를 탈색시켜 버린다. TV 화면이 대형화되고 화소수가 높아지는 것도 사실은 속도의 문제다. 정치 역시 속도에 문제에 직면하고 있다. 수많은 정치적 사건들이 빛과 같은 속도로 생산되어 확산되고 그리고 왜곡된다. 하지만 여기서 속도는 인민을 몰(沒)정치적으로 몰고 가는 역할도 한다. 속도의 속도감에 취한 나머지 정치를 속도감으로만 감각한다는 것이다. 사진 역시 그렇게 될 가능성은 없을까?

ⓒ 이광수. 인도, 따밀나두. 2015.

　　도대체 어쩌다 사람 사는 세상이 이렇게까지 되었을까? 온 사방은 소통할 수 없는 문구와 기호로 뒤덮여 있고, 귀에는 이어폰을 꽂고, 눈은 스마트폰만 보고, 주변에 무슨 일이 일어난지도 모르는 채 각자 자기 일만 열심히 하면서, 그냥 그렇게 산다. 누구든 그 안으로 들어갈 수 없다. 아무리 소리를 질러도 안에서는 듣지 아니하고, 아무리 두들겨도 밖에서는 알아듣지 못한다. 어디선가 노랫소리가 들리는데, 자세히 들어보니, 기적 소리다. 지옥으로 가는 기차가 울리는 기적 소리 말이다. 정의를 외치지만, 그것은 단지 흘러 지나가 버리는 무의미한 외침일 뿐이다. 허탄한 외침, 목이 터져라 지르고, 다시 제 자리에 되돌아와 언제 그랬느냐는 듯, 정상적으로 살아가는 미치광이의 삶이다. 이제 문만 열면 바로 앞이 지옥일까, 아니면 한참 더 남았을까? 사방이 쇠창살로 막힌 저 성소(聖所)가 내 눈에는 그 지옥을 품은 이 시대 우리들이 사는 처소로만 보였다. 맞바람이 부는 대청마루 같은 삶은 이제 다시는 돌아올 수 없는 것일까?

갇혀 있는 것들에 대해 생각해 보자. 동물원엔 사자가 있지만 엄밀하게 말하면 그는 사자가 아니다. 사자의 특이성을 갖고 있질 않기 때문이다. 사자의 경우 날카로운 이빨과 발톱 그리고 뛰어난 주력과 점프력 더불어 우렁찬 목소리와 눈빛까지 어느 것 하나라도 사자로서 손색이 없는 모습들이다. 머리에서 발끝까지 모두가 초원의 사자는 사자를 사자답게 하는 특이성을 갖고 있다. 그것들은 존재를 존재케 해주는 최적화된 역능(力能)들이다. 그런 특이성들이 모여 사자가 되는 것인데 그런 의미에서 보면 얼룩말도 역시 마찬가지다. 뛰어난 주력을 뒷받침해 주는 강한 근육들을 떠올려 보라. 특이성으로 가득한 얼룩말을 사자가 쉽게 잡을 수 없는 것도 그것 때문이다. 자연은 늘 이렇게 수많은 특이성들로 가득하다.

만약 모든 것을 다 갖추었는데 사자의 발톱이 사람의 그것처럼 생겨 먹었다면 그는 사자로서 살아갈 수 없을 뿐 아니라 아예 그는 사자가 아니라고 해야 할 것이다. 가령 이미테이션(imitation) 같은 것 혹은 유사(類似) 사자라고 해야 할 것이다. 인간에게 잡혀 동물원에 갇힌 사자는 특이성을 빼앗겨 버린 사자로 그냥 어슬렁거리거나 잠이나 잔다. 그 모습을 보는 우리도 지겹지만 그들도

우리를 지겨워한다. 그는 직접 사냥을 하지 못하고 인간이 던져주는 먹이를 먹는다. 심지어 닭대가리를 먹는 모습을 보았을 때 서글퍼지기까지 하였다. 그러므로 동물원은 일종의 '이미테이션 사업'이다!

이미테이션 사업은 다양한 방면에서 일어난다. 가령 세계화된 종교들을 보자. 그런 종교들은 일종의 '프랜차이즈 산업'이라고도 할 수 있을 것이다. '프랜차이즈 체인 닭 집'을 생각해 보라. 언제 어디서나 가격이 같고 닭의 맛도 같으며 딸려서 나오는 소금, 양념, 무김치도 같다. 한 곳에서 생산하고 공급하기 때문이다. 상품 이미지 생산도 획일적이다. 세계화된 종교 역시 어디서든 비슷한 교리와 믿음의 방식 그리고 천국의 배치도가 마련되어 있다. 믿음이든 깨달음이든 규격화되어 신자들이 취해야 할 신앙 생활 요령도 거의 비슷하다. 종교가 간편화된 것이다. 종교를 휴대하고 언제, 어디서든 '신앙 생활'을 즐길 수 있게 된 것이다.

이것은 세계 종교가 되기 위한 하나의 절차일 수 있을 것이다. 주류 권력을 유지하기 위해 여러 철학 중 하나를 선택하고 알맞게 가공하여 '국가 이데올로기'로 만드는 것처럼 말이다. 이젠 신도 얼마든지 상품처럼 디자인되고 가공·생산되어 유통될 수 있게 되었다. 어디서나 그 품질과 가격은 같다. 심지어 길거리에서 사은품을 제공하며 판매도 하고 애프터서비스도 가능하다. 그곳

에 도무지 영성(靈性)이 끼어들 틈이 없다.

　핵가족 제도는 우리의 삶을 쪼개고 가두어 버렸다. 인간관계의 '크기와 질'이 핵 단위로 규격화되어 버렸다. 흔히들 개인의 의사 존중과 연애 감정이 결혼의 조건이 되었다면서 더 좋아졌다고들 한다. 하지만 그것은 획일화된 것일 뿐이다. 언제부터 결혼의 필수조건이 사랑이었나? 그건 결혼에 대한 서구 근대의 시각일 뿐이다. 사랑은 살아가는 과정에서 생기는 다양한 유대관계들이다. 그걸 '삶의 기술'이라고 한다면 섹스도 그렇다. 우리는 모두 비슷비슷한 연애와 결혼을 하며 아이를 낳고, 학교에 보내고 또 취업과 결혼을 시키려고 애쓰다가 결국은 비슷비슷한 모습으로 죽는다. 도무지 '자기 배려'의 시간이라곤 없는 것이다. 삶의 특이성이 사라져 버리고 생애를 '프랜차이즈 치킨' 식으로 튀겨 내느라고 바쁘다.

19 가까이 보면 꽃의 우주

ⓒ이광수. 인도, 께랄라. 2015.

___사진가가 본 세상

　가까이서 보면 꽃 한 송이 한 송이가 각각 있는데 멀리서 보면 커다란 꽃 한 송이다. 여기에 바람까지 살짝 불어 주니 하얀 꽃잎들이 너풀거리는 게 끝이 없는 물이 흐르는 듯, 구름이 땅에 깔리는 듯하다. 난, 여럿이 결국에 하나이고, 하나가 결국 여럿이라는 걸 눈으로 보고 있는 중이다. 그런데 내가 보는 저 현상은 사실일까? 환(幻) 아닐까? 현상이 실재인가? 고통이 천국이고 천국이 고통이라는 말인가? 이 고통의 세상에서도 천국이 가능하다는 말인가? 분별심을 벗어던져 버리면, 이곳에서도 그 천국을 세울 수 있는 것일까? 햇볕이 내리 쬐는 하얀 꽃밭이 바람에 날리면서 난, 세상을 지극히 사유한다. 생각에 생각이 꼬리를 물고, 그 사유가 끝없이 이어져 갈 때 카메라를 꺼내 철커덕 하고 누른다. 순간, 꿈에서 깨어났다. 난, 다시 현실로 돌아온다. 그 눈 뜨면서 꾼 꿈을 사진으로 말하고 싶었다. 카메라가 있으면 사유에 사유를 잇고 이을 수 없다. 그렇지만, 어떤 사유 끝에 잡은 무엇인가를 사진으로 말할 수는 있다. 사유보다는 표현이 더 좋은 가벼움 속에 내가 있다.

　다수와 소수에 대해 생각해 보자. 다수는 숫자가 많은 것이고 소수는 그 반대다. 그런데 힘의 관점에서 보면 반드시 그렇지는 않다. 자본주의 사회에서 자본가는 숫자로는 소수이지만 힘으론 다수다. 노동계급은 그 반대이고, 문제는 힘에서 소수인 게 실제론 다수라는 것이다.

　가령 모든 인간의 성이 '남성과 여성'뿐이라고 하는 양성주의를 생각해 보자. 양성주의 내에선 '남성과 여성'은 큰 문제가 없지만 그 범위에 들어오질 않는 성(性) 이른바 '소수의 성'은 잘못된 것, 더 심하게는 없는 것으로 간주해 버린다. 엄연히 있음에도 없는 것으로 친다는 것인데 그게 힘의 다수가 소수를 취급하는 방법이다. 그런데 실제로 '소수의 성'이 숫자도 많지 않은 것처럼 보인다는 게 문제다. 실제로도 소수이므로 소수자로 취급하는 게 당연하다는 논리가 나올 수 있는 지점이다. 하지만 엄밀하게 따져보면 '소수의 성'은 모두가 조금씩은 갖고 있는 '성적 지향(섹슈얼리티)'이다. 다만 그게 너무 미세하여 잘 드러나지 않는다는 것뿐이다. 가령 동성애적 성향이 그것이다. 동성애는 혈연이나 친구 간의 우정 등에서도 미세하게 작동한다. 더불어 동성애는 '성기(性器) 중심적' 성애가 아니라 '관계 중심적'으로 작동한다. 마치

여성이 남성에 비해 배려적인 관계를 더 중요시하는 것처럼. 그러므로 동성애는 실제론 다수이면서 '양성주의' 세계에서는 소수로 취급되는 것이다. 사실 난 여러 가지 성애 중 '레즈비언 성애'가 철학적으로나 정치적으로 가장 평등한 성애라고 생각하는 편이다. 물론 성애가 철학이거나 정치적인 것으로만 작동하는 것은 아니겠지만.

문제는 소수에 대한 우리의 생각이다. 소수라는 개념을 더 확대하면 '무한소(無限少)'라는 개념을 만날 수 있다. 작아도 너무 작아서 자신의 내부가 전혀 없는 것 말이다. 우리뿐 아니라 모든 존재 그리고 세계는 무한소로 이루어져 있다. 즉 소수이면서 다수인 것이다. 무한소는 너무 작아서 내부가 없는 대신 오직 '외부'만을 갖고 있다. 이때 외부란 무엇인가? 바로 '관계'다. 모든 존재는 오직 관계만을 갖고 있고 아니 오직 관계로서만 작동할 뿐이다. 그런데 그 관계로서 작동하는 힘은 외부에도 있지만 '내부를 갖지 않는' 무한소에서도 나온다. 그들은 너무 작아 매우 혼란스러워 보이지만 사실은 혼란이 아니라 질서가 무한대로 작동함을 보여 준다. 엄밀하게 말해서 그들은 존재하지 않는 게 아니라 마치 '존재하지 않는 것'처럼 존재한다. 그게 공즉시색(空卽是色) 색즉시공(色卽是空)의 의미다. 여기서 소수자들을 보지 못하거나, 없는 것으로 취급하는 게 얼마나 안타깝고도 불행한 일인가를 생각

해 보라.

사진 역시 무한소들의 관계들을 보여 주는 것이 아닐까? 사진가의 사진에서 바람에 나부끼며 흔들리는 존재들을 보라. 꽃들이 흔들리는 것은 바람이 꽃들을 애무(愛撫)하기 때문이다. 애무는 관계를 이어주는 끈 같은 게 아닐까? 생각해 보라. 자신이 누군가를 진정으로 정성스럽게 애무해 준 적이 있는지를. 자신이나 우리가 아니라 그 바깥에 있는 타자들에게 말이다. 그런데 실제로 애무는 모호한 경계에 있는 소통방식이다. 자신은 애무로 문을 열려고 하지만 누군가에게 그것은 '힘겨움'일 수도 있을 것이다. 속삭이고 입김을 불어넣고 만지고 빠는 것 말이다. 하여 애무는 자위행위가 아니라 배려여야만 한다. 더구나 그것은 비대칭적이다. 딱 반으로 잘라서 서로의 욕망을 100% 만족시킬 수 있는 애무란 존재하지 않으니까 말이다. 그러므로 우리는 애무의 기술을 밤낮 없이 더 배우고 익혀야 한다. 동시에 자신과 늘 관계를 맺고 있는 바깥의 타자들에게 끝없는 관심을 보여야 한다. 그게 소수자들과 함께 살아가는 방법이다.

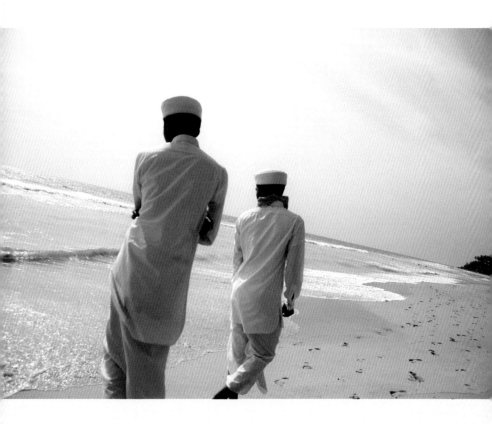

ⓒ이광수. 인도, 께랄라. 2015.

___ 사진가가 본 세상

　가끔이지만 세상이 참으로 아름답게 보일 때가 있다. 카메라 뷰 파인더로 볼 때면 더욱 그럴 때가 있다. 주로 의미 없는 형상들일 뿐인데. 그것이 만들어 내는 조화가 빚은 영롱한 느낌이랄까? 나만의 것도 아니고, 뭇 사람들이 느끼는 것들일 뿐인데. 그저 평범하고 일상적인 분위기 안으로 다가오는 것들인데, 왜 특별한 느낌을 갖는 것일까? 바닷가에서 두 청년을 만난 날도 그랬다. 청량한 공기와 내음이 흔히들 말하듯 뻥하니 뚫린 듯한 느낌. 둘은 사회 내에서는 소수 집단에 속하는 사람들이고, 어딜 가나 쉽게 만날 수 있는 사람들일 뿐인데, 그날은 마치 하늘에서 내려온 춤추는 한 쌍의 새같이 보였다. 하늘과 바다와 하얀 백조가 어우러지는 고요한 춤, 그 안에는 복잡한 것도 없고, 의미 있는 것도 없이 보인다. 그저 눈앞에 보이는 것만 있을 뿐으로. 그리고 얼마나 지났을까? 그 영롱한 세계는 눈앞에서 사라진다. 그리고 내 몸뚱아리는 다시 세상 안으로 들어간다. 꿈을 꾸었을까? 아름다움은 세상 밖에서만 보이는 것일까? 천상의 소리, 우주의 화음, 만물의 조화 이런 건 꿈에서나 가능한 것일까? 그런 세상은 없는 것일까? 난, 무엇을 보았을까? 시인은 또 무엇을 보았을까?

　드넓은 바다와 하늘, 바람과 파도, 해변과 젊음이 시원하다. 그렇게 엉켜 있는 관계를 역동적(力動的)이라고 하자. 사진을 찍기 전, 작가는 앞에 언급한 대상들을 만났을 것이다. 그리고 그곳에서 여러 가지 이미지를 카메라에 이미 담았을지도 모르겠다. 그들 중 하나가 바로 이 사진 이미지일 것인데, 그때 드러난 '역동성'은 사진과 관련된 사건과 이미지들의 대표적 의미라고 할 수 있을 것이다. 여러 가지가 있었지만 그중 가장 핵심적인 것, 그것은 다른 사건이나 이미지들에 대하여 특권적 의미를 갖게 된다.

　역사나 전쟁 사진의 경우가 그렇다. 한 장의 사진으로 역사적 좌표나 전쟁의 참혹함을 드러내려는 것 말이다. 엄밀하게 말해 '사진 찍기'는 이런 특권적 의미를 드러내려는 작업이라고도 할 수 있을 것이다. 그래서 사진은 늘 가장 핵심적인 이미지를 담으려고 하는데, 그것은 '고대적 방식'을 닮았다. 여러 개 중에 가장 핵심적이고 '본질적'인 무엇을 찾는 방식 말이다. 그런 의미에서 사진은 근대의 발명품이지만 고대적 사유와 같아 보일 수 있고 쉽게 그 함정에 빠질 가능성도 높아 보인다.

　반면 핵심적 의미를 한 장의 사진이 갖는 게 아니라 여러 개

의 사진이 나누어 갖는 방식도 생각해 볼 수 있을 것이다. 하나의 대상에 대해 동일한 시간 간격으로 여러 장의 사진을 찍는 경우가 그것인데 이때 사진들은 서로 의미를 나누어 갖는다. 물론 이때도 한 장의 사진은 독특한 의미를 갖는다고 할 수 있겠지만, 여러 장이라는 이유만으로 '의미의 뭉텅이'를 인접한 다른 사진들과 나누어 가진다고 해야 할 것이다. 우리가 흔히 생각하는 평등의 개념이다. 다만 이때 의미를 등질적(等質的)으로 나누어 갖는다면 방법론적으론 고대와 다른 것처럼 보이지만, 하나의 특권이 아닌 나누어진 특권이 작동한다는 방식으로선 똑같은 것이라고 해야 할 것이다. 모두가 균등한 양의 특권을 갖는 것은 특권을 기계적으로 잘게 나누는 것일 뿐 그 의미를 새롭게 발명하는 것은 아니다.

이미지로서의 모든 사진은 모두가 이질적이면서도 독특한 의미를 가져야 한다. 그게 진정한 평등의 의미다. 하지만 고대와 근대적 방식은 그렇지 못했다. 특정 의미를 높은 곳으로 올려놓곤 그걸 동일성의 척도로 사용하고 특권화하였다. 반면 근대는 높은 곳에 올려놓았던 특권을 거부하였으나, 그걸 낮은 곳으로 끌어내려 특권을 획일화 즉 '동일성의 파편'들로 만들어 버렸다. 이런 점에서 근대는 고대보다 더 나아진 것 같으나 결코 그렇지 않다고 보인다.

동일성이라는 이름으로 잣대가 되어 왔던 그동안의 모든 특권들은 우리가 사는 세상보다 더 높은 곳에 있어서도 안 되고 더 낮은 곳에 있어서도 안 된다. 왜냐하면 그것들은 지금 우리가 접속하고 있는 '구체성(具體性)'이 아니기 때문이다. 그것들은 모두 동일성이라는 허명(虛名)으로 작동하는 가짜 이미지이기 때문이다. 정치 또한 인민 속에 있어야지 인민보다 높은 곳이나 낮은 곳에 있으려고 해서는 안 된다. 그런 의미에서 사진뿐 아니라 모든 것의 의미는 주름투성이의 '모나드'라야 할 것이다. 바로 지금 여기에서 의미를 순간적으로 드러내었다가 알 수 없는 깊이로 접혀, 잘 감긴 태엽처럼 잠재력으로 충만해지는 에너지 같은 것 말이다. 그런 것들이 사진 속에서 바람과 파도, 하늘과 함께 서로 닿아 있다. 그 힘들이 지구를 밀어 세상은 기우뚱해졌다. 그 속으로 젊은이들이 춤을 추듯 걸어간다.

21___끝없이 살아 숨 쉬는 사건이 있을 뿐

ⓒ이광수. 인도, 델리. 2014.

___사진가가 본 세상

 옛날 옛적부터 현자들은 세계는 둘이 아니라고 말하곤 하지만, 나에게 세계는 둘이다. 그 둘이 하나로 가야 할 이유도 없고, 따로 존재하지 못할 이유도 없다. 그것이 이(理)와 기(氣)든, 이데아와 현상이든, 둘로 나뉘어 꼬리에 꼬리를 물고 끝없이 이어지는 게 세상의 이치다. 낮에 보이는 것이 밤에 숨어 버릴 뿐 존재가 사라져 버리는 것이 아니듯 말이다. 그렇게 보이는 것은 우리 눈이 갖는 한계를 드러내는 것일 뿐이다. 우리 눈이 그럴진대, 카메라로 모든 존재나 그 연계의 움직임을 잡을 수는 없다. 찰나의 존재는 명징하게 잡아낼 수 있지만, 다음 존재와 꼬리를 물면서 이어지는 긴 시간 속의 존재는 잡지 못한다. 시간이 길어지면 대상은 흔들리는 법이다. 명징한 상(像)에만 익숙해 있는 사람들은 그 흔들리는 대상을 비정상적인 것이거나 버려야 할 것으로 보곤 한다. 그렇지만, 당신은 흔들리지 않고 살 수 있는가? 긴 시간 돌아보건대, 흔들리지 않았던 삶은 없다. 내 눈 앞에 흔들리는 것들을 보고 받아들이는 것에서부터 내가 그 자리에 설 수 있다.

못이라는 사물을 생각해 보자. 못은 자를 수 있다. 반에서 또 반으로 그리고 반에 반으로. 그렇게 자르다 보면 못은 분자 수준까지 잘라질 것이다. 그러고도 더 잘라 간다면 더 이상 자를 수 없는 상태로서의 철의 원자에까지 이를 수 있을 것이다. 그게 우리가 처음에 생각했던 못이다. 원자란 원자핵 주위를 전자가 일정한 궤도로 돌고 있는 상태다. 고정된 게 아니라 어떤 운동성이라고 할 수 있을 것이다. 운동성은 고정된 사물이 아니라 질적 상태 즉 '사건'이라고 할 수 있을 것이다.

실체라고 생각했던 못도 그런 사건들이 모여 있는 상태 혹은 어떤 경향성이라고 해야 할 것이다. 물론 원자는 '사유 모델'이다. 중요한 것은 못은 사물이 아닐뿐더러 못이라고 부를 수 없는 것들이 모여서 된 사건이라는 것이다. 즉 모든 것은 극미적(極微的) 사건들이 모여서 만들어낸 관계들일 뿐이다. 이것을 다른 말로 하면 '내부'가 없다고 할 수 있을 것이다. 오직 외부만 있다는 말이기도 하다. 못 속에 '못의 요소'가 없다는 게 말이 되는가? 하지만 못은 내부를 갖고 있질 않고 오직 외부(성)에 의해서 표현될 뿐이다. 그걸 못이라고 부르는 것은 못이라고 부른 그게 외부와 어떤 관계를 맺고 있느냐 하는 것들의 찰나적 이미지다. '못'이라

는 글자 속에도 못은 없고, 못 속에도 못의 의미를 가둘 만한 '내부'는 없다.

현상은 변화가 심하다는 이유로 가짜로 여겨져 왔다. 현상을 이미지로 보는 것은 고대적 관점이다. 사본은 늘 원본을 전제로 한다. 어쩌면 현상은 원본을 실체로 보는 게 아니라 '사건'으로 보는 관점이기도 할 것이다. 그런데 우리의 눈과 카메라는 사건을 목격하는 것에서 시작된다. 어둠은 빛에 의해 드러날 뿐 그 자체는 보이질 않는다. 보인다면 그것은 어둠이 아니다. 빛은 멀리서도 보인다. 어둠 속에서 빛은 보석처럼 초롱초롱 박혀있다. 빛은 시각의 세계다. 보았다는 것은 중요한 증거로 채택되기도 한다. 가령 목격자 같은 것 말이다. 빛은 촉각이나 냄새, 소리와는 다르게 모호한 지대가 아니다. 가령 빛이 있는 곳에는 반드시 뭔가가 있다. '이다'가 아니라 '있다'가 빛의 세계가 아닐까? 하여 모든 것들이 빛 앞에서 옷을 벗고 드러나는 것처럼 여겨진다.

그런데 빛을 어둠에 대하여 외부라고 할 수 있을까? 내부가 없는 어둠에게 그들의 의미를 드러낼 수 있은 외부를 비추어 주는 행위가 빛이고 사진이라면 사진은 사건을 포착하는 게 되어야 할 것이다. 사진은 원본을 베껴내는 사본이 아니다. 의식(意識)처럼 주체와 객체를 분리하려고 해서도 안 된다. 카메라는 대상을 고정하려 해서는 안 된다. 그게 인간의 눈과 카메라가 다른 점이

라 생각한다. 카메라는 눈과는 달리 사물에 더 실재적으로 접근할 수 있다. 자연적인 눈은 의외로 아주 이성적이다. 반면에 카메라는 기계적이다. 여기서 기계적이라는 말은 감각이 없는 딱딱한 기계론적 의미가 아니다. 카메라는 사물 혹은 사건이 현상계에서 어떻게 작동하는지를 동물적 감각으로 포착해 낸다. 그러므로 사진은 대상에게 투사(投射)되는 의식의 일방통행이어서는 안 될 것이다. 기계란 외부들이 작동하는 방식이어야 한다.

그때 시각은 다양한 감각들과 함께 춤출 수 있다. 빛이 따뜻함이 되고 경쾌함이 되는 것 말이다. 세상은 그렇게 감각들이 엉켜있는 곳이다. 그 어떤 감각도 주류가 될 순 없다. 오직 끝없이 살아 숨 쉬는 사건들이 있을 뿐이다.

© 이광수. 인도, 따밀나두. 2015.

멋진 이미지가 눈앞에 서 있다. 순간 카메라의 눈은 가만히 있는데, 마음의 눈이 요동을 친다. 여자가 꽃인데, 꽃이 또 꽃을 달았구나. 한껏 멋을 부린 것이 요염하다. 허리는 잘록하고, 살빛이 까무잡잡한 게, 섹시하구나. 저 가슴 속으로 들어가면 달덩어리가 둘이나 있을 테고, 그 밑 치마 안으로는 축축한 늪도 있을 테지……. 이런 생각이 들었다. 뒤태를 보면서 사실은 그 여인의 몸을 눈으로 핥은 것이다. 난, 간음을 하였을까? 깨달음을 추구하는 자는 섹스를 멀리해야 하고, 눈앞에 큰일을 앞둔 자는 여인과 몸을 섞지 말아야 한다는 말. 식욕도 좋고, 명예욕도 좋고, 물질욕도 좋다. 그러나 성욕은 용납할 수 없다는 그 생각. 하나님인 예수는 감히 남과 여가 섹스를 한 결과 태어나서는 안 되는 존재이고, 성웅 간디는 그 거룩한 진리를 위한 여정에서 감히 섹스를 해서는 안 된다는 그 믿음. 면벽승 지족선사는 황진이에게 몸을 주었다는 이유 하나로 땡초로 전락해야 하는 그 이야기. 어떻게 생각하시는가? 감각을 죄악시한다면서 매일 감각의 바다에서 헤엄치며 사는 위선의 제국, 당신은 어떠한가? 성을 더럽게 여기고, 섹스를 욕하여 성스러우신가? 섹스를 둘러싼 위선의 제국, 그 보이지 않는 세계를 사진으로 말하고 싶었다.

─ 시인이 읽은 세상

예전에 핵발전소 건설 반대를 위해 영덕에 간 적이 있다. 캠페인과 반대서명도 받고 식사를 마친 다음 숙소가 마땅치 않아 일행 몇 명은 영덕성당 식당에서 남은 술을 마시며 대화를 나누게 되었다. 아마 22시쯤 되었을 것이다. 실내가 답답하며 성당의 마당으로 나와서 이런 저런 생각을 하면서 걷고 있었는데 안쪽 건물 2층 방에서 불이 확 켜졌다. 그리고 주위의 어둠 속에서 실내가 제법 환하게 보였다. 젊은 신부님이 샤워를 마쳤는지 발가벗은 채로 몸을 닦고 있었다. 그게 무슨 방인지, 거실인지는 모르겠지만 무성한 자지털이 보였다. 동성애자가 아니라 흥분되지는 않았지만 기분은 참 묘했다. 신부님의 거시기를 보았다는 게 말이다.

거룩하거나 위대하다고 생각하는 것들 뒷면에는 어떤 것들이 있을까? 민주노동당 때 당원 교육 같은 걸 하면 앞자리에 여성 당원들이 앉을 때가 있었다. 평소엔 보기 어렵지만 여성 당원들이 허리를 숙이면 팬티가 보일 때가 있었다. 그게 무슨 색깔인지 상태가 어떠했는지는 기억이 나질 않지만 기분이 묘하고 때론 성적 호기심이 일어나기도 했다. 당시 그걸 당사자에게 말하는 것은 부적절할 뿐 아니라 부질없는 짓이기도 했을 것이다. 하여 그

런 상황들은 마치 없었던 것처럼 사라진다. 하지만 사라지는 것은 하나도 없으니까 아마 기억 속에 깊숙이 잠복되었을 것이다. 하여 가끔은 무의식의 세계로 출몰하기도 하였을 것이다. 꿈은 그러한 욕망을 왜곡하고 압축한다. 그런데 그런 걸 완벽하게 배제해 버리는 방식의 삶은 어떨까? 그리고 그런 삶은 가능하기는 할까?

문제는 어떠한 삶도 미세하거나 아무런 의미가 없는 것 같은 삶의 부스러기들이 포함되어 있다는 것이다. 그런 것에는 흔히 말하는 반윤리적이고 변태적이라고 불리는 것도 포함될 것이다. 그리고 그것은 끝없이 반복된다. 그걸 잘 보여 주는 게 '홍상수' 영화다. 하여 홍상수 영화는 마치 '자위행위'처럼 느껴질 때가 많다. 자위행위는 나르시시즘의 세계에서 개구리헤엄을 치는 것과 비슷하다. 사실 자위행위는 자신의 팔이 조금 아픈 것 빼고는 부작용이 거의 없다. 대상을 억압하거나 지배하려는 짓도 아니다. 그것들의 에너지는 모두 구멍에서 나오는 것처럼 보인다. 그래서 그런지 많은 사람들은 그게 개인의 '정신과 육체'를 타락시킬 뿐, 거대한 역사의 수레바퀴를 돌아가게 하는 것에는 아무런 영향을 끼치지 못하므로 하찮은 음란한 짓이라고 낙인을 찍어 버린다. 그런데 과연 그런 관점은 진실일까?

우리의 삶은 입에 올리기 힘든 사실들이 포함되어 있다. 그게

성적일 경우 더욱 심하다. 사실 성적인 것은 성적이라는 이유만 으로 함구되거나, 소통은 특정한 시간과 장소에 국한된다. 스스로 정보를 통제하는 것이다. 많은 사람들이 '국가보안법'이 폐지하여야 마땅하다고 하면서도 성적 욕망이 부당하게 통제되는 것은 심각하게 생각하지 않는다. 사실 섹스는 참으로 웃기는 행위다. 평소엔 단단하게 옷을 입고 살다가 아주 잠시만 그 행위를 위해 옷을 벗는다(다수의 중년들은 하의만 탈의하는 경우가 많다고 하는데 이 풍경은 더 웃긴다). 하여 대부분의 커플들은 섹스가 끝났을 때 함께 웃는다. 힘겨운 일 끝나서인가, 그게 아니다. 섹스가 일탈이라고 생각하기 때문일 것이다. 급등(急騰)에서 이완(弛緩)되면 어색하게 느껴졌던 감정이 토해지는 것이다. 거시기를 결합하고 헐떡거리며 소리를 친 자신이 생경하게 느껴지는 것 말이다. 사회적 직위 같은 걸 생각하면 더 그렇다. 명색이 자신은 교수, 성직자, 지성인인데 말이다. 왜 우리는 삶에 대해 이렇게 '이율배반적'인 인식을 가지게 된 것일까?

© 이광수. 스리랑카, 담불라. 2010.

___ 사진가가 본 세상

내 마음에 따라, 그 마음으로 보기에 따라 대상이 달라진다. 사람의 얼굴이 때에 따라선 코끼리 머리일 수도 있고, 사라져 없어져 버릴 수도 있다. 네팔에 있는 그 산이 에베레스트 산이기도 하지만, 내 마음속 깊은 상처, 그 안에 들어갈 수 없는 트라우마 덩어리가 에베레스트 산일 수도 있다. 마음에 따라 이것도 되었다가 저것도 될 뿐이지, 영원불멸이란 있을 수 없다. 햇빛이 강하게 비추일 때 사람의 얼굴이 사라져 버리는 것을 사진으로 찍는 것은 내가 그런 마음을 갖고서 대상에 대해 말하고 싶기 때문이다. 저 얼굴에서 아픔을 읽는 사람도 있을 것이요, 죽음을 읽을 사람도 있을 것이요, 지나간 시간을 읽을 사람도 있을 것이다. 무엇 하나만 적확하다고 말할 수는 없다. 카메라로 담은 사진은 그 가능성을 모두 열어 보여 주는 이미지다. 마음이 흐르고, 그 마음이 서는 대로 세상을 보는 것도 필요하다는 말이다. 그 마음이란 훈련이나 배움의 대상이 되거나 증명할 수 있는 것이 아니다. 마음은 느낌이기도 하지만, 세상을 판단하는 기본 감각이자 뜻이기도 하다. 마음은 비움의 대상이지, 채움의 대상이 아니다. 마음이 비어야 세상을 볼 수 있기 때문이다. 마음을 바꾸지 않으면 세상은 그대로다. 그렇다고 마음만 바꾼다고 세상이 달라지는 건 아니다.

마음을 바꾸는 것은 출발이자 토대지 끝이자 목표는 아니다. 옳고 그름의 판단을 마음 흘러가는 대로 맡기자는 것도 아니다. 옳고 그름은 분명히 있다. 다만, 그 판단이 나의 주체적 행위여야 한다는 것이다.

시인이 읽은 세상

본질(동일성, 중심)에서 탈주(脫走)하려고 할 때 '탈주'가 단순한 '탈출(脫出)'이 되어서는 안 된다. 그것은 본질주의만큼이나 위험한 것이다. 본질을 추구하는 게 '절대주의', 그 반대를 '상대주의'라고 해보자. 상대주의는 절대적 기준을 인정하지 않기에 어떤 것을 비판하는 것은 쉽지 않다. 하지만 모든 비판을 멈추라는 것은 아닐 것이다. 그럴 경우 '극단적인 상대주의'가 될 것이다. 그것은 어떻게 해도 괜찮다는 생각이 들게 되고, 본질뿐 아니라 '본질을 베끼는 것'도 비판할 수 없게 된다. 상대주의가 절대적인 본질이 없다는 것을 비판하는 과정에서 나온 것인데 스스로 모순에 빠지게 되는 것이다. 그것은 상대주의가 아니라 이른바 '혼수상태'일 뿐이다. 무질서가 질서 없음이 아니라 '무수한 질서'가 있는 것임을 알게 된다면 상대주의가 가야 할 길이 보인다. 마치 '공(空)'이 공간적으로 텅 비었다는 게 아니라 무한한 '이다'가 존재함을 의미하는 것처럼.

탈주는 중심이 갖고 있는 '딱딱함'을 깨자는 것이지만 딱딱함을 직접 깨는 방식은 아니다. 왜냐하면 딱딱함 역시 '비실체(非實體)'이기에 직접 깰 수 없기 때문이다. 가령 자본주의를 타도하고 짧은 시간 내에 사회주의를 건설하려고 했던 '혁명'들이 실패

한 것도 그런 이유 때문이 아닐까? 자본주의는 삶을 구동하고 있는 현재적 운영 버전일 뿐이다. 그러므로 타도가 아니라 작동하지 못하도록 하는 게 중요하다. 그때 탈주가 필요하고, 탈주할 때 갖추어야 할 게 '차이'다. 차이를 생산하지 못하는 탈주는 혼란일 뿐이다.

고대, 중세 회화는 대상의 이데아를 드러내려고 했다. 그곳에 나오는 얼굴들이 왠지 이 세상 사람들이 아닌 것 같은 것도 그 때문인데, 본질에 중심을 둔 것이다. 그게 과연 창조적 예술 작품이냐 하는 논쟁이 있을 수 있겠다. 본질을 베끼려 했던 것 말이다. 물론 그 경계를 누가 정하고 어떻게 판별할 것이냐를 묻는다면 그것에 확실하게 대답하기는 어려울 것이다. 하지만 그렇게 되면 '극단적 상대주의'에 빠진다. '극단적 상대주의'는 어떠한 비판도 할 수 없다. 본질 혹은 본질을 베끼는 것은 물론 그걸 비판하는 '비본질주의'도 모두 그냥 놔둬야 한다. 상대주의의 대명사인 붓다도 그런 식의 상대주의를 말한 것은 결코 아닌 걸로 알고 있다.

반면에 '인상파'나 '팝아트' 계열의 작품들은 본질주의 입장에서 볼 때 도무지 본질적인 아름다움을 추구한 것 같지 않아 보인다. 그들이 그걸 그릴 수 없어서 그랬던 것은 아닐 것이다. 가령 사진보다 더 사실적인 '극사실주의'도 대상을 그대로 복사한 것처럼 보이지만 오히려 그 반대의 욕망을 표현한 것이리라. 그들

은 어쩌면 본질을 추구하기는커녕 오히려 본질을 외면하고 훼손하려 했던 것은 아닐까? 그게 '차이'를 드러내는 그들의 방식이라 생각했던 것이다. 그러므로 '차이'를 만들어 내지 못하는 것들은 비판받아야 하고 심지어 중단되어야 한다. 본질이나 본질주의를 베끼는 것을 '차이'로 인정해 달라고 하면 안 된다. 그건 철학이나 미술, 사진, 문학, 정치 등 모든 분야에 해당한다. 본질의 달콤함에서 벗어나지 못하고 본질을 겨우 은유하는 것에서 쾌감을 느낀다면 그것은 자위나 마찬가지다. 마치 벌이 꽃의 꿀에 취해서 배가 터질 때까지 꿀을 빨다가 결국 돌아가지 못하고 꽃 앞에서 죽는 것처럼 말이다. 사진이 본래 '대상'을 포착(복사)하는 것이라고 예외일 순 없다. 대상을 포착하는 것은 사진만의 특징이 아니다. 중요한 것은 그 과정에서 반드시 '차이'를 생산해 내야 한다는 말이다. 그렇지 못하면 모든 것은 본질의 인력에 빨려가 버리고 말 것이다. 배부른 벌의 경우처럼.

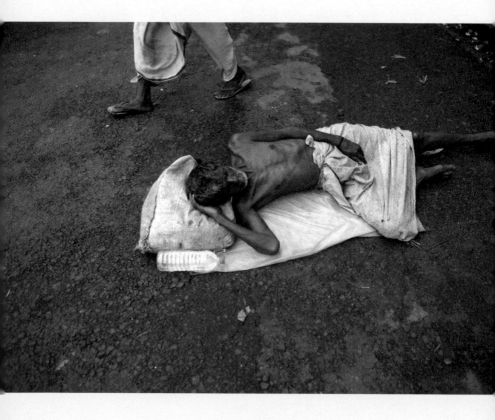

ⓒ이광수. 인도, 서벵갈. 2010.

쉽게 보는 풍경은 아니다. 그렇다고 전혀 예기치 못한 풍경도 아니다. 길 한복판에 사람이 누워 있고, 아무도 그를 거들떠보지 않는다. 익숙해진다는 것이 이렇게 무섭지만, 사실 익숙함의 문제만도 아니다. 지나가는 이도 누워 있는 이와 별반 다를 바 없다는 생각들을 하는 것일 게다. 나나 당신이나 어차피 못 먹고, 힘들고, 결국에 다 죽기 위해 사는 거, 그게 뭐 그리 특별한 일이 아니잖은가? 내 눈에 보이는 건 못 먹어서 살이 빠져 뼈만 앙상하게 남은 모습뿐인데, 순간 저 앙상한 뼈다귀가 원효의 해골바가지로 보였다. 저 안에 내 목을 축여 줄 그 달콤한 물이 담겨 있는 것일까? 아니면, 지금 나는 비겁하고 무의미한 사유의 유희를 즐기고 있는 것일까? 세상은 변해가고 있는데, 난, 진정 무엇을 하려는 것일까? 진보라는 것은 규정할 수 없어서 결국 무의미한 것일까? 더 나은 세상을 만들 수는 있는 것일까? 진정, 나 자신이 바뀌어야 저 존재하되 보이지 않는 저이가 우리들 눈에 보이는 존재가 되는 것일까? 저 해골의 모습에서 원효의 해골바가지를 떠올려 마음이 떨렸을까, 저이에게 미안해서 마음이 떨렸을까? 카메라를 든 나는 심하게 떨었다.

북쪽 동토(凍土)에서 날아오는 철새를 생각해 보자. 그들은 거의 3,000킬로미터를 쉬지 않고 날아온다고 한다. 을숙도에 도착하면 출발했던 때보다 체중이 줄어든 것은 물론 온몸이 완전히 달라진다. 질적 변화가 이루어진 것이다. 그게 운동의 핵심이다. 운동은 동일한 어떤 물체가 ㄱ에서 ㄴ으로 움직인 궤적을 의미하는 게 아니다. 흔히 그게 운동이라고 생각하지만 그것은 단순한 '위치 이동'일 뿐이다. 심지어 운동은 움직임이 전혀 없는 것 같은 정지 상태일 수도 있다.

시간을 볼 때 시계를 본다. 하지만 시계는 시간을 표시하는 것일 뿐 시간 그 자체는 아니다. 운동과 궤적의 관계도 마찬가지다. 궤적은 하나의 선(線)으로서 무한 분할이 가능하다. 그것은 궤적을 동일성으로 나눌 수 있다는 것을 의미한다. 그것은 운동을 동일한 점들의 집합이라고 여기는 것이다. 운동을 사건으로 보는 관점이 아니다. 운동은 궤적이 아니라 변화인데 그것도 질적 변화가 핵심이다. 운동은 공간이 아니라 시간과 관련된 것이다.

그러므로 운동은 '어떤 것이 되는 것'이라고 해야 할 것이다. 그런데 엄밀하게 말하면 '무엇이 무엇으로 되는 것'은 아니다. 철새들이 포탄 뭉치처럼 을숙도로 날아가는 것은 분명 새들이 '어

떤 것이 된' 것이긴 한데, 그 변화의 시작과 끝은 없다고 해야 할 것이다. 운동은 변화지만 사실은 새로움 그 자체다. 우리는 '을숙도'에서 '동토에 있던 새'의 변화를 보는 게 아니라, 완전히 다른 차이로서의 새로운 존재를 보고 있다고 해야 할 것이다. 결국 운동은 '되기'의 문제다. '되기'란 어떤 문턱을 넘어가는 것인데 그것은 몸과 주변이 함께 엉키면서 만들어 낸다. 가령 아버지가 된다는 것은 아버지를 구성하는 무수한 점들의 변화를 몸과 주변이 '분자적'으로 받아들인다는 의미다. 그것은 어쩌면 인지가 불가능한 변화다. 그래서 우린 '되기'를 잘 볼 수 없다. 왜냐하면 모든 '되기'는 '불가능한 것의 되기'이기 때문이다. 여기서 불가능이란 '되기'가 문턱을 넘어가는 것이긴 하지만 그 끝을 알 수 없다는 것이다. '되기'는 시작도 끝도 없이 무한하다.

하지만 '되기'가 아주 거창한 것은 아니다. 3,000킬로미터를 날아온 철새들은 을숙도에 도착해야만 '되기'가 완성되는 것은 아니라는 말이다. '되기'는 일상의 삶 속에서도 늘 일어난다. 단지 너무 미세하여 우리가 잘 모르고 있을 뿐이다. 태어남이나 죽음도 '되기'이며 공부, 섹스, 먹이 활동, 사진 찍기도 모두 '되기'라고 할 수 있다. 그런데 문제는 '되기의 방향'이다. '되기'는 하나의 방향성 밖에 없다. 그 방향은 주변 혹은 '소수자 되기'뿐이라는 것이다. 즉 '되기'는 중심 혹은 자신이 있는 지점에서 주변으

로 가려는 운동성이라고 해야 할 것이다. 반면에 자신 혹은 주변에서 중심으로 가려는 '되기'는 없다. 그것은 '되기'가 아니라 '굳히기'다. 사진 역시 '굳히기'가 아니라 늘 '되기'여야 할 것이다.

우리는 많은 한계를 갖고 살아간다. 힘도 세지 않으며 빠르지도 않고 시력도 나쁘고 발톱도 날카롭지도 않다. 우리가 사용하는 도구들은 '한계의 확장'을 위한 것들이다. 더불어 그동안 우리는 스스로 '되기'를 위해 많은 노력을 해왔다. 그 점은 충분히 자위할 만하다. 하지만 우리는 우리를 위해 다른 존재들을 '인간되기'로 만들기 위해 애써 왔던 것도 사실이다. 자연을 대상화하고 생태를 파괴한 것 등이 그것이다. 최근에 유행하는 '애완동물' 키우기 같은 것도 그것이 '되기'라기보다는 '굳히기'가 아닐까 하는 생각이 든다.

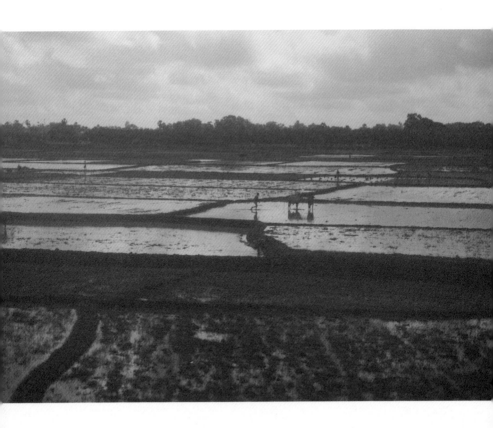

ⓒ이광수. 인도, 오디샤. 2010.

척박하다. 그 외의 어떤 느낌도 받지 못했다. 우울해졌다. 아직도 사람이 소를 끌며 쟁기질 하는 곳이 있다니, 아직도 지주제가 버젓이 살아 있는 곳이 있다니, 그런 생각이 들면서 우울해졌다. 카메라를 든 채 차창 밖 풍경을 볼 때는 우울했는데, 사진 이미지로 볼 때는 이성적 판단이 감성을 눌러 버린다. 우울함은 사라지고 역사의식이 선다. 땅이 소유 대상으로 바뀌면서 역사의 비극은 시작되었다. 땅을 많이 차지하기 위해 사람들은 전쟁을 하였고, 그 전쟁을 독려하기 위해 종교와 이데올로기를 계발하고 지원하였다. 국가와 제국 그리고 식민 모두 땅의 문제로부터 비롯된 것이다. 인류의 역사가 비극이라면 그것은 땅을 차지하려는 인간의 욕망에 뿌리를 둔다. 땅으로부터 자유로운 삶을 살 수 있을까? 단 한 번도 긍정적으로 답을 내려 보지 못한 질문이다. 정주하지 않는 삶을 위해 버려야 할 것은 너무나도 많은데, 그것을 실천할 수 있는 용기는 거의 없기 때문이다. 그보다 먼저 풀어야 할 근대적 과제가 너무나 많기 때문이기도 하다. 경작하는 자가 땅의 주인이 되는 세상, 그것조차 만들지 못한 세상에서 정주하지 않는 삶을 말하고 싶지는 않다. 둘이 순차적인 문제라고는 보지는 않지만, 내 눈 앞에 있는 '지금 여기'의 문제를 먼저 풀어야 하는 것이 더 절실해서다.

지구는 '기관(機關) 없는 신체'라 할 수 있을 것이다. 분열이 시작되기 전까지 어떤 곳이 어느 기관이 될지는 아무도 모른다. 물론 기관이 되고 난 뒤에도 고정불변 하는 것은 아니다. 지구는 광물보다 오랜 시간을 거쳐 왔다. 지층도 있고 영토도 있으며 그들 간의 경계도 있다. '동물의 세계'를 보면 생명체들이 마치 다른 곳에서 지구 위로 날아온 것처럼 '지구상의 생명체' 어쩌고 한다. 하지만 생명체 역시 지구였을 뿐이다. 우리도 지구 그 자체이며 모든 생명 현상은 지구의 꿈틀거림이다. 생명체가 살지 않았을 것 같은 오래된 지구를 상상해 보자. 너무 뜨거워 바위도 액체였을 것이다. '카오스' 상태다! 이른바 '기관 없는 신체'다. 그러다 분절되기 시작했을 것이다. 지금의 지구가 된 것이다. 인간을 비롯한 생명체는 지구의 표면이 무수하게 분절되는 과정에서 생성된 것이다. 지금도 그 과정에 있다.

생명체는 땅을 파고 씨앗을 뿌리기 위해 영토를 분절한다. 그 영토에 악착같이 붙어살기도 하고 영토를 떠나 새로운 영토를 만들기도 한다. 사진가의 사진 이미지에서 분절된 '영토화의 욕망'이 느껴진다. 농업은 수렵과 다르다. 물론 수렵도 영토에 대한 욕망이 있다. 하지만 사냥 성공 확률이 매우 낮아 협동심이 더 필요

하다. 수렵은 영토가 겹치는 경우가 많다. 하지만 농업은 영토에 대한 집착 그 자체라고 해야 할 것이다. 그리고 결정적으로 영토를 분절한다. 그걸 우리의 관절(關節)과 관련지어 생각해 보자. 우리의 관절이 지금보다 단순했다면 수렵은 물론 농업은 생각하지도 못했을 것이다. 다른 포유류와는 달리 우리의 앞발은 발의 역할에서 자유를 얻었다. 발의 영토에서 탈주하여 손이 된 것이다. 그것은 단순한 자유가 아니다. '꺾기'가 가능해진 것을 의미한다. '꺾기'는 무엇을 완전히 끊어 놓는 것이 아니다. '꺾기'는 영토를 탈주하게 하고 새로운 차이를 만들어 내는 '되기'였다.

그런데 '꺾기'는 '단절'보다는 '연결시켜 준다'는 의미가 더 강하다. 하여 끝없이 증식(增殖)되는 모습이다. 큰 차이가 없어 보이지만 사람과 침팬지는 엄지손가락에서 조그마한 '꺾기'의 차이가 있다. 우리가 '움켜쥐는 데' 더 편리하다면 침팬지는 '매달리는 데' 더 편리하다. 이 작은 '꺾기'가 큰 차이를 불러 왔다. 이것은 어느 게 더 좋거나 나쁘다는 말이 아니다. '꺾기'가 다른 차이를 만들어 내고 어떤 복잡성으로 우리를 나아가게 했다는 말이다. 복잡성이란 미세함으로 되는 것이고 거대함의 속살 같은 것이라고 해야 할 것이다. 허파꽈리를 생각해 보라. 미세함은 거대함을 거대함이게 해주는 자궁(子宮) 같은 것이다. 하여 자궁은 '꺾기'의 큰 바다 같은 곳이다. 침팬지와 우리의 차이는 '복잡성'의 차이일

뿐 '우월과 열등'의 문제가 아니다.

　'꺾기'는 윤리적 관점으로 보면 '자신을 낮춘다.'는 의미도 갖고 있는 것 같다. 자신을 낮출 때 더 복잡하고도 새로운 차원으로 이동할 수 있기 때문이다. 이것은 비굴해지거나 타협하라는 말이 아니라 미세함에서 자신을 발견하라는 것이다. 그렇게 낮출 때 공동체는 부드러워지고 더 풍요로워질 수 있다. 자연을 보라. 아무도 자신을 과도하게 드러내질 않는다. 가령 강물은 무수한 '꺾기'들이 굴러가는 것이다. 당연히 '꺾기'란 돈이나 권력으로 되는 게 아니다. 그것들은 '꺾기'가 아니라 오히려 꺾였던 것을 펴려고 한다. 사행천(蛇行川)을 직선으로 펴고 바닥과 옆면의 거친 속살을 시멘트로 발라 버리는 것처럼. 그것은 '꺾기'와 같은 다양성을 압살(壓殺)하는 행위다. 직선이 되어 딱딱하게 된 강은 아무것도 살 수 없다. 빗물이나 생명 혹은 바람이나 흙도 없다. 그곳엔 한 방향으로의 속도만 남는다. 관절이 없어져 버렸다. 그것은 흐름이 아니다.

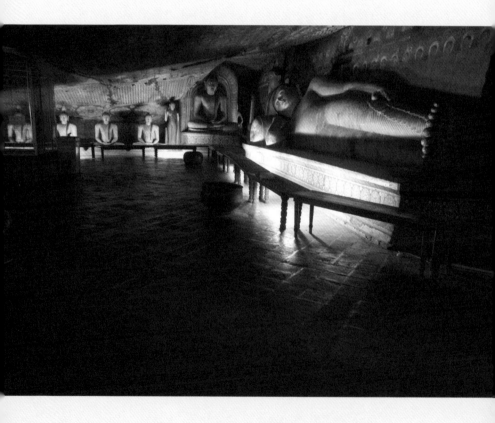

ⓒ이광수. 스리랑카, 담불라. 2010.

＿사진가가 본 세상

　동굴 속에 죽어 있는 붓다의 상 하나가 크게 눕혀져 있고 그 옆으로 앉혀져 있는 붓다의 상이 끝이 없는 듯 늘어져 있다. 몸의 향연이다. 깨달음에 대한 거부이면서 물질 숭배다. 나는 생각한다, 고로 존재한다, 가 아니고 나는 먹고, 일하고, 고통과 기쁨 속에서 나날이 살아가는 몸이 있어 존재한다, 를 말하고자 함이다. 신이 있고, 자아가 있다면 물질 속에, 욕망 속에 있을 뿐이다. 문제는 깨달음이 아니고, 먹고 사는 것일 뿐이다. 그러니 감각적이고, 육체적이고, 욕망적인 것을 저급하게 취급할 필요는 없다. 몸이 숭배의 대상, 제의의 대상이 되어 있는 동굴 안과 정신이 숭배의 대상, 제의의 대상이 되어 있는 동굴 밖이 내 안에서 어지럽게 섞인다. 어디일까? 몸과 정신이 서로를 억압하지 않고 물처럼 서로 감싸 안을 수 있는 지점이. 아니, 그런 지점이 과연 있기는 하는 것일까? 처음 카메라로 볼 때는 들지 않던 생각이다. 사진이 찍히고 한참 후에서야 이런 생각이 들었다. 카메라로 세상을 본다는 것은 이미지가 만들어진 후의 일이기도 하다.

몸은 '정신과 물질'로 날카롭게 나뉘지 않는다. 개념적으로만 나눌 수 있을 뿐이다. 몸은 주변의 온갖 것이 지나가는 곳으로 사실상 '자신'이라고 할 수 있다. 이때 몸은 구분할 수 있는 게 아니라 다양체(多樣體)라고 이해해야 한다. '그는 책을 읽다가 잠을 잤다'라는 문장을 생각해 보자. 이게 성립하려는 일단 책을 읽지 않았거나, 잠을 자지 않았던 그가 있어야만 한다. 그래야 그렇게 하지 않은 그가 어떤 일을 하였다라고 할 수 있는 것이다. 즉 아무것도 하지 않는 '본질적'인 그가 상정되어야 한다. 그런데 아무것도 하지 않는 불변의 그는 개념적으로만 가능할 뿐 실제론 가능하지 않다. 존재함이란 이미 어떤 일을 하고 있음이다. 아무것도 하지 않으면서 존재하는 '존재'를 본 적이 있는가?

문제는 '책을 읽던' 그가 어떻게 '잠을 자는' 그로 되느냐는 것이다. 그건 아마도 욕망의 강도와 상관있을 것이다. 욕망이 부드럽게 넘어가는 지점이 책을 읽던 그와 잠을 자는 그의 중간에 있을 것이다. 그것 역시 확연하게 구분할 수 없다. 그것은 사건의 연속체다. 우리가 생각하는 몸은 그런 연속체 속에서 존재한다. 몸의 욕망은 그런 연속체들이 만들어 내는 것으로 일종의 의지(意志)라고 할 수도 있을 것이다. 그런데 그 의지라는 것도 하나의 몸

에서 생산되는 것은 아니다. 몸 역시 홀로 존재할 수 없으며 주변과 함께 존재한다. 그 주변이라는 게 사물일 수도 있다. 그때 우리는 그걸 '사물의 욕망'이라고 할 수 있을 것이다.

가령 침대 위에 누워서 책을 볼 경우 책상에 앉아서 볼 때와는 달리 잠이 더 빨리 올 수 있다. 그것은 침대 위에선 몸이 침대의 욕망과 뒤섞여 나른해지기 때문이다. 침대 위에서 몸이 책상이나 운동장 혹은 사무실의 욕망과 뒤섞이기는 어렵다. 결국 잠은 침대, 지겨운 책, 은은한 불빛, 약간의 피로감, 조용함 이런 것들이 뒤섞이면서 만들어진 것이다. 즉 사물의 배치가 만들어낸 '사물의 욕망'이라는 말이다. 흔히 생각할 수 있는 '침대 위에서 책을 읽다가 잠드는 것은' 온전히 몸 혹은 자신의 욕망만이 작동한 것은 아니라는 말이다. 그러면 사물의 배치들이 바뀌면 욕망도 바뀐다고 해야 할 것이다. 이것은 사물의 배치가 단순한 양적인 배치가 아니라 욕망 그 자체라는 의미이기도 하다. 그러므로 "침대 위에 누워서 책 보지 마라!"고 하는 사람은 이미 그런 욕망들의 뒤섞임을 경험해 본 것이다.

이번엔 침대에서 책이 아니라 연인과 같이 있다고 생각해 보자. 그러면 몸은 잠이 아니라 키스나 섹스 등을 하게 될 것이다. 그때 침대, 주변의 책, 은은한 불빛, 약간의 피로감, 조용함 등은 책을 읽을 때와 비슷한 것 같지만, 다른 욕망으로 작동하게 될 것

이고 실제로도 다르다. 이때도 역시 섹스를 하는 것은 몸인 것 같지만 섹스의 주인공은 몸이 아니다. 차라리 주변의 온갖 사물이고 배치라고 해야 할 것이다. 자신이 섹스를 할 때 자신 말고도 자신의 파트너를 비롯한 온갖 주변의 사물들이 섹스에 동참하고 있다고 생각해 보라. 그게 아니라면 섹스는 가능하지 않다. 섹스 역시 모든 것과 동떨어져서 객관적으로 존재할 수 없으므로. 그래서 섹스가 그렇게 즐겁기도 하지만 힘겹기도 한 것이다. 왜냐하면 섹스 파트너는 물론, 주변의 사물 그리고 전 우주를 껴안고 섹스를 해야 하기 때문이다. 그때 자신도 통제할 수 없는 신음소리가 터져 나온다. 그 신음소리는 서로를 더 미치게 만들면서 거친 파고를 넘어가게 되는 것이다. 마치 에이허브 선장*처럼! 몸은 그런 곳이다. 몸으로 온갖 것이 관통하고 있다는 것은 바로 그런 의미다.

*에이허브 선장: 허먼 멜빌의 『모비 딕』에 나오는 피쿼드 호의 선장이다. 모비 딕을 잡겠다는 신념이 광기로 번져 선원 모두를 죽음으로 내몰았다.

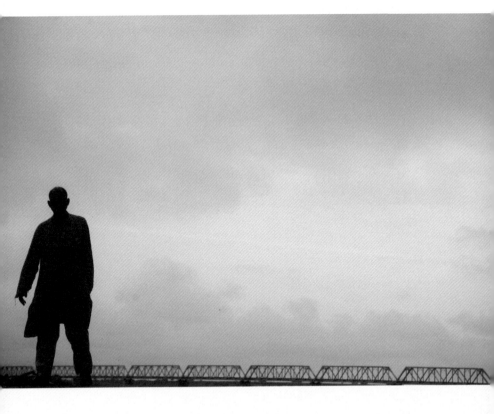

ⓒ 이광수. 인도, 웃따르 쁘라데시. 2015.

지금도 그때를 생생히 기억한다. 나는 분명히 보았고, 분명히 기억한다. 비가 갠 뒤, 철교 뒤쪽에서 햇빛이 아스라이 들어오자 살아 있는 남자가 마치 죽은 동상같이 보인다. 블라디미르 레닌이 기억으로 불쑥 떠오르는 순간, 셔터를 끊었다. 철교는 인민의 다리를 옭아매는 쇠사슬이고, 그 외에는 아무것도 없는 빈 공간, 여백뿐이다. 여백의 공간을 둔 것은 그 어떤 것도 존재하지 않음이 뭔가 가득 참임을 말하고 싶어서였다. 그러면서, 평소에 지론으로 떠들고 다녔던 '사진은 기록이다'라는 말을 여지없이 깨버린다. 누가 보든 동일한 것은 세상에 존재하지 않기 때문에 사진이 기록이라면 모순이겠다는 생각이 들어서다. 그것은 기록이면서 동시에 해석이고, 다시 예술이다. 사진은 이야기 없는 이야기다. 듣는 사람이 이야기를 마음대로 만들어가는 그런 이야기 말이다.

　사진가의 사진을 보니 '기억'이라는 말이 떠오른다. 언젠가 한 번 본 것 같은 풍경 혹은 배치라고나 할까. 앞에서 '공간에 대한 믿음'을 말했다. 그것 때문에 어떤 게 존재함을 알게 된다고 했다. 그런데 시간도 그렇게 사유할 수 있을까? 가령 기억이 생생한 어제를 생각해 보자. 어제뿐 아니라 그제 혹은 한 달 전, 몇 년 전도 기억이 난다. 기억나는 시간은 분명 존재한다고 해야 할 것이다. 그런데 기억나지 않는 시간도 있을 것이다. 가령 자신의 한 살 때의 시간(사건)은 기억이 거의 나질 않는다. 그렇다면 기억이 나지 않는 시간은 존재하지 않는다고 해야 할 것인가? 그렇진 않을 것이다. 기억이 나질 않을 뿐 존재하지 않는 것은 분명 아닐 것이다. 그렇다면 기억이 나질 않는 시간들은 도대체 어디에 있는 것일까? 두뇌 속에 저장되어 있는 것 같은데 끄집어낼 수 없는 것일까? 더불어 지나간 시간이 기억이 되어 두뇌 속에 있다면 그걸 끄집어내는 주체는 누구인가? 쉽게 설명하기 어렵다.

　1초 전을 포함한 지나간 모든 시간을 '모든 어제'라고 할 수 있다면, 그것을 과거라고 부를 수 있을 것이다. 과연 과거(라고 하는 시간 혹은 사건)는 어디에 있을까? 과거는 시간과 관련된 것이므로 시간을 사유할 수 있어야 한다. 그것들은 모두 지금으로 볼 때

지나가 버린 시간이기 때문이다. 결국 지나간 시간이 어떻게 되었느냐 하는 문제다. 지나간 시간은 사라져 버렸을까? 만약 사라졌다면 어디로 갔을까? 만약 지나간 시간이 현재로부터 멀어져서 마침내 사라져 버렸다고 한다면 그것은 시간을 '실체'로 보는 것이다. 시간을 선형적(線形的)으로 보는 관점인데 직선(直線)의 0 지점에 있던 시간이 점점 −1, −2, −3 지점으로 간다고 생각하는 것이다. 시간이 흐를수록 '현재'는 직선의 0의 지점에서 뒤로 멀어지면서 과거가 되는 것 말이다.

그런데 그것은 시간을 공간적으로 취급하는 것이다. 시간은 그렇게 흐르지 않는다. 오히려 시간은 현재라고 하는 바로 그 지점에서 누적된다고 해야 할 것이다. 현재는 현재가 되는 순간 바로 누적된다. 누적되는 곳은 기억이고 '과거'다. 그게 언제까지 누적되느냐 묻는다면 무한대로 누적된다고 할 수 있다. 즉 '모든 어제'는 기억(혹은 과거) 속에 누적된다고 할 수 있을 것이다. 그러므로 오늘보다 '모든 어제'들이 먼저 존재했다고 해야 할 것이다. 오늘이 먼저 있었고 그게 나중에 어제가 되는 게 아니라, 어제들이 먼저 있었고 그게 현재라는 오늘과 만나는 것이다. 오늘과 어제는 누가 먼저가 아니라 동시성이라는 게 성립되어야 한다.

문제는 기억이 저장되어 있다고 여겼던 '두뇌'의 역할이다. 엄밀하게 말하면 두뇌에는 기억이 저장되어 있질 않다고 해야 할

것이다. 두뇌는 그저 기억을 퍼 올리는 두레박일 뿐이다. 즉 '기계적 장치'라는 말이다. 그러므로 기억이 나질 않는 것은 누적된 기억들의 역할이긴 하지만 두레박이 그걸 퍼 올리지 못한 것 때문이기도 하다. 실제 두레박이 우물물 전부를 퍼 올릴 수 없듯이 두뇌도 기억이 누적된 전부(존재론적 기억이라고 하자)를 퍼올릴 수 없다. 그렇다면 두뇌는 기억을 퍼 올리는 장치가 아니라 오히려 다수의 기억들을 현상의 표면으로 떠오르지 못하게 하는 '억압 장치'라고 하면 어떨까? 더 나아가 두뇌는 기억들에 대해서 아무런 역할도 하지 못하는 것은 아닐까 하는 의심도 할 수 있을 것이다. 그렇다면 기억은 무슨 힘으로 표면으로 떠오르는 것일까? 그것은 기억의 누적들이 엉키면서 에너지를 갖게 되고 그게 활화산처럼 폭발하여, 두뇌라고 하는 '억압 장치(둑)'를 깨부수고 터져 나오는 현상은 아닐까? 마치 인민의 응집된 욕망들이 분출되어 혁명이 일어나듯이 말이다.

© 이광수. 인도, 카시미르. 2012.

무슬림 여인. 카시미르 달(Dal) 호수에서 우연히 만난 어느 여인. 히말라야 설산에서 내려온 물이 계곡을 감싸 안고, 그 고인 물이 향연을 펼친다. 아름답고 깨끗한 호수에 배 띄우니, 천상이 따로 없다. 몇 바퀴를 돌았을까? 숲과 물과 새 소리에 취해 있는데, 눈앞에 한 여인이 나타난다, 스르륵. 아름다움이란 이런 것이다. 자연 속에서 스르륵 나오는 그 아름다움. 난, 카메라로 여인을 아름답게 잡으려 하지 않았다. 여인이 두른, 히잡을 본 순간, 자연의 아름다움을 보는 시선은 사라져버리고, 역사와 종교와 전쟁의 이미지가 떠오른다. 어느 시선이 옳은지는 모른다. 다만, 난 자연의 아름다움을 이성의 판단으로 감추고 싶었을 뿐이다. 아름다운 지구별 가운데서도 가장 아름다운 곳, 카시미르가 전쟁터가 된 것은 오래된 일이다. 죽고 죽이고, 또 죽고 또 죽이고…… 인간이 전쟁을 하는 이유를 하루에 하나씩 대보라고 한다면 365일 다 채우고 또 하나가 더 있을 것이다. '괜히.' 인간은 전쟁을 위해 사는 존재일까? 종교, 계급, 민족, 국가. 스스로 자연의 아름다운 삶을 버리기 위해 만든 인간의 차꼬들이다. 차꼬들이 만든 악의 불 못, 전쟁의 끝은 어디일까? 지금 여기, 그 시작일까 끝일까?

지나간 시간은 지나간 사건이고, 그걸 기억이나 과거로 부를 수 있을 것이다. 현재가 모순 없이 존재하려면 지나간 것들은 모조리 저장되어야 한다. 그러므로 모든 기억은 두뇌가 아니라 기억 속에 저장된다고 말할 수 있을 것인데, 저장된 채로 그냥 가만 있는 게 아니라 수심 깊은 곳의 수괴(水塊)처럼 에너지를 가진 채 서서히 그리곤 때론 격렬하게 엉키면서 운동하고 있다. 그게 '존재론적 기억'의 상태다.

무한으로 부풀어 오르고 있는 풍선을 상상해 보라. 그런데 기억을 부풀어 오르게 하는 힘 중 하나가 바로 '현재'다. 현재가 끝없이 풍선 속으로 투입되면서 풍선의 배치(配置)를 바꾸고 에너지를 만들어 내는 것이다. 그와 동시에 기억의 접점(接點)은 풍선의 약한 부분으로 튀어 나오면서 현재와 접속한다. 이 접속을 통하여 기억이든 현재든 모두 새롭게 될 수 있다. 이때 현재는 기억에 대해서 '차이(差異)'라고 할 수 있을 것이다. 아침에 집을 나서면서 만나게 되는 바깥의 사물이나 사건은 모두가 현재이며, 여태까지 한 번도 겪어 보지 못한 '새로운 차이'라는 것이다. 그 '차이'가 기억 속으로 끝없이 첨가되는 것이다. 그렇다면 우리가 흔히 자아(自我)라고 여기는 것은 어디에 혹은 어떤 것이라고 해야

할까? 기억인가 현재인가? 엄밀하게 말하면 자아는 기억도 아니고 현재도 아닌 기억과 현재가 접속하는 상태 즉 '통일의 장(場)'이라고 해야 할 것이다. 자아는 하나의 찰나적 상태다.

우리는 늘 기억을 통해서 뭔가를 감각(感覺)한다. 아름다운 꽃도, 끔찍한 사건도, 사랑하는 사람도 모두 기억을 통해서다. 물론 그 기억을 일방적으로 투사하는 것은 아닐 것이다. 기억과 앞에 있는 대상이 접속하는 것일 뿐이다. 그걸 굳이 '자신의 기억'이라고 한다면 우리는 '자신의 기억을 통해서' 외부와 접속한다고 해야 할 것이다. 그렇다면 그건 어쩌면 자신의 기억을 외부에 투사하는 게 될 수도 있다. 그러므로 꽃의 아름다움은 사실은 꽃의 것이 아니고 자신이 붙여준 이름일 수도 있다. 카메라 역시 대상을 만나 이미지를 잡아내는 것인데, 이때 카메라는 그것을 조작하는 인간의 기억과 맞닿아 있다고 해야 할 것이다. 카메라 자체가 주목할 만한 어떤 기억을 가졌다고 할 수는 없을 것이다. 엄밀하게 말하면 카메라는 인간의 기억과 현재 사이에 있다고 할 수 있을 것이다.

'자신의 기억' 말고도 아주 큰 기억이 있을 수 있다. 우주(宇宙) 말이다. 우주는 거대한 기억이다. 여태까지 일어났던 모든 사건들을 하나도 빠짐없이 함유(含有)하는 '기억 운동'인 것이다. 그것보다 조금 작게는 지구 혹은 민족의 기억이 있을 수 있겠다. 가령

그들이 겪은 전쟁의 상처는 어떨까? 자신이 직접 겪지 않았어도 한국전쟁은 우리에게 큰 상처로 남아 있다. 사실 빨갱이, 반공, 레드콤플렉스 같은 것들은 모두가 '민족적 기억'의 부산물들이다. 하여 쉽게 치유되기가 어렵다. 제국주의가 제3세계 인민의 삶을 도륙한 상처 역시 마찬가지다. 그게 인간들만의 문제일까? 인간의 폭력에 의해 파괴된 생태계는 또 얼마나 아픈 기억들을 갖고 있을까? 합리, 계몽, 발전 이런 것들이 얼마나 폭력적 도구가 될 수 있는지를 기억해야 할 것이다. 복수(復讐) 또한 그렇다. 복수는 기억을 씻어 내기 위한 행위처럼 보인다. 하지만 복수는 결코 상처를 치유할 수 없다. 더불어 전쟁은 과연 테러와 다른 것인가? 그걸로 평화를 가져올 수 있나? 그때 평화는 과연 누구를 위한 평화인가? '누구만을 위한 평화'는 가능하지 않다. 평화는 닫혀 있질 않아야 한다. 왜냐하면 우리는 모든 걸 '기억하는 존재'들이기 때문이다.

ⓒ 이광수. 인도, 델리. 2015.

갓난아기에게 신의 가호를 빌려는 여인은 연신 스카프로 낯을 가렸다. 왜 낯을 가리는 것일까? 여인은 자신의 얼굴을 카메라를 든 외간 남자의 눈에 허락하지 않은 것이다. 그들에게, 몸은 더러운 것이고, 미개한 것이기 때문이다. 곧 썩어 문드러질 살덩어리일 뿐이다. 특히, 여성의 몸은 인간의 정신을 혼미하게 하고 남성을 악으로 유혹하는 것이기 때문에 항상 극복해야 하는 대상일 뿐이다. 그들, 우리들 할 것 없이 동서고금 다 똑같다. 몸을 굴리는 노동자는 천하고 그들의 생각은 천박하다. 정신을 계발하면서 사는 교수나 목사는 귀하고 그들의 생각은 옳다. 그렇지만 사실은 중이나 목사나 신부가 성직자라고 생각하는 것은 잘못된 것이다. 그들은 성스러운 일을 하는 게 아니고, 종교를 직업으로 삼고 사는 사람일 뿐이다. 정신을 주는 것은 깨끗한 일이지만, 몸을 주는 것은 더러운 일이고, 신의 나라든, 깨달음의 경지든, 거기에 이르려는데 몸이 정신을 방해한다는 생각이 만고의 진리로 알려져 있다. 몸은 정신을 가두는 감옥이라는데, 진정, 그렇다고 생각하는가? 지금도 정신적 고통이 육체적 고통보다 더 무섭다고 생각하는가?

 기억은 액체(液體)라고 해야 할 것이다. 난 기억력이 나쁜 편
에 속했지만 닭 배달을 할 땐 업소가 아무리 많아도 품목이 다양
해도 다 기억해 내었다. 그것은 주문을 낱개로 외우려 했던 게 아
니라 그물망처럼 받아들였기 때문이다. 특정 업소가 판매하는 대
략의 물량이 있고 전에 어떤 물품이 들어갔으므로 지금쯤 어떤
물품이 필요할 것인지를 알게 되는 것이다. 우리가 쓰는 거의 모
든 생활용품들을 판매하는 잡화도매마트에서 근무하는 어떤 친
구는 1,500여 개가 넘는 제품의 가격을 모두 알고 있었는데 그것
도 그런 방식이라 생각하면 되겠다. 이처럼 기억은 대상을 고체
(固體)처럼 딱 하나 집어서 기억하는 게 아니라 그것들을 관계의
그물로 연결한다.
 노래 부르는 것도 그렇지 않을까? 가령 특정 가수의 노래를
부를 때 중요한 마디의 음정(音程)이나 음색(音色) 그리고 '꺾기'가
자연스럽게 연결되어 터져 나오는 것도 기억과 관련된다. 그러
므로 노래 부르는 것은 기억 작용이다. 부르는 것 말고 듣는 것은
어떨까? 우리가 음악을 들을 때 방금 고막을 때리는 음(音)의 의
미를 어떻게 아는가? 그것은 방금 전에 들었던 모든 '음의 흐름'
을 기억함으로서 알게 된다. 특정 음은 그 자체로 아무런 의미를

가지지 못한다. 그 음이 다른 음들, 즉 음들의 기억 속에 있을 때
만 의미를 갖게 되는 것이다. 그러므로 노래 부른다 혹은 음악을
듣는다함은 그런 기억들의 흐름 속에 자신이 있다는 말이다.

그런데 그런 기억들은 덩어리 그 자체가 기억되는 게 아니라
더 작은 기억, 즉 '애벌레 기억'이라고 할 수 있는 것들로 구성되
어 있다. 차를 타고 가면서 풍경을 본다고 해보자. 자동차, 정류
장, 일회용 컵, 개, 휴지, 신발, 사람들, 모자, 옷, 각종 벽보, 아스팔
트, 소리와 냄새 등등. 너무 순간적이고 연속적으로 지나가는 것
들이라 다 기억할 수 없을 것 같다. 그리고 실제로도 나중에 그
중 몇 개만 기억이 나거나 아무것도 기억나지 않는다. 그런데 과
연 그럴까? '애벌레 기억'이라고 불리는 작은 기억들은 도대체 어
떻게 되는 것일까? 그 작은 기억들도 모두 기억한다고 해야 할 것
이다. 하나도 빠짐없이 낱낱이 작은 기억들도 모두 거대한 기억
의 그물에 걸린다. 만약 그렇지 않다면 우린 지금 존재할 수 없다.
왜냐하면 지금 우리는 바로 예전의 모든 기억의 접점(接點)에 존
재하는 것이므로. 그런데 더 중요한 것은 작은 기억들이 그냥 낱
개의 기억으로 그물에 걸리는 게 아니라 기억과 기억들을 연결하
는 작용을 한다는 것이다. 그리고 자신은 어떤 의미에서 보면 뭉
개져 버린다. 뭉개진다는 것은 '없어져' 버린다는 것이 아니다. 마
치 유화의 물감처럼 뭉개져서 다른 색들과 어울린다고나 해야 할

까? 그래서 한 편의 거대한 기억이 가능하도록 작동하는 것이다. 그게 자신의 입장에서 보면 '몸의 기억'이 된다.

'몸의 기억'은 또 다른 '몸의 기억'을 낳는다. 그때 자신의 기억은 수많은 작은 기억들을 통해 자식에게 전해진다. 그게 존재 방식이다. 흔히 생명은 특정 생명체의 몸속에 있다고 생각한다. 그건 '목숨주의'라 할 수 있을 것인데 하나밖에 없는 목숨이 소중하다는 게 그것이다. 물론 목숨은 소중하다. 하지만 생명은 자기 몸 속에 웅크리고 있는 게 아니다. 그것은 생명을 실체로 보는 관점이다. 생명은 중세(中世)의 영혼처럼 불멸(不滅), 불변(不變)하는 게 아니다. 이 순간 끝없이 밖으로 전달되고 있다. 자신의 것이라고 여겼던 생명은 지금 이 순간 자식에게로 지나간다. 그걸 가능하게 해주는 게 '기억'이다. 하여 기억은 정신도 몸도 아니다. 오히려 그것들을 가능하게 해주는 바탕이라고 해야 할 것이다. 부모와 자식, 색(色)과 기원(祈願) 그리고 신, 깨달음, 소중함, 경계심, 소망 그 모든 것들이 기억된다. 아니 기억되어야만 한다!

ⓒ이광수. 인도, 델리. 2015.

사진가가 본 세상

세 개의 시선이 교차한다. 신의 상(像)은 사람들을 보지 않지만, 사람들은 그 상을 본다. 우상은 작지만 험상궂고, 사람들은 크지만 앞을 볼 수 없는 존재다. 내가 본 그들의 뒷모습은 그들의 무지 덩어리일 뿐이다. 깨닫지 못한 존재는 죽은 덩어리요, 썩을 고기 덩어리다. 그 두 여인의 크지만 둔탁한 모습에 비해 그 사이에서 작고 날카롭게 사제가 서 있다. 온갖 탐욕으로 찌든 사갈과 같은 존재다. 넣어도, 넣어도 끝이 채워지지 않는 마르지 않는 욕(慾)의 샘을 가진 자다. 난, 그에게서 권력을 보았기 때문에 그를 작게 위치시킨다. 그렇지만 아무리 작게 위치시킨다 한들, 우상을 신으로 만들고 사람들을 윽박지르는 그가 작게 보일 리 만무하다. 여인 둘의 머리를 덮고 있는 화려한 낯 가리개는 복종의 표지다. 그 여인 둘이 갖는 경배하는 마음은 복종하는 마음이되, 이기적인 마음이다. 그것은 욕이다. 그 욕의 세계를 난, 보았다.

　무엇이 우리로 하여금 저리로 밀어 올리게 하는 것일까? 경배
(敬拜)? 그것은 어쩌면 우리가 내뱉은 것일지도 모르겠다. 그곳에
무엇인가 있다는, 그게 우리를 지배하고 있다는 생각 말이다. 하
지만 그걸 관둘 수 없다. 그것 역시 피안(彼岸)에 이르는 길 중 하
나이기에.

　간혹 사람들은 진리가 구체적으로 동쪽이나 서쪽에 있다고
말한다. 하지만 그 말들이 스멀스멀 기어 나오는 곳을 들여다보
면 늘 텅 비어 있다. 어둡다, 너무 어두워서 깊이를 알 수 없는 낭
떠러지처럼 절망적이다. 그래서 더 목이 마른 것인가? 알 수 없다
는 그 두려움 때문에? 하여 우린 그 강을 건너려 한다. 이때 신화
(神話)와 주문(呪文)을 엮은 뗏목이 필요하다고 말한다.

　이제 우리는 제법 밝은 문명으로 나온 것 같다. 하지만 밝음이
어디서 온 것인지 알지 못한다. 우리가 발견하고 발명한 것이라
고 믿고 있다. 그러나 그것 역시 실체가 없다. 그것들은 어떤 근
거로 저렇게 높이 올려졌는가? 하여 우리가 늘 우러러보게 되었
는가?

　길은 여러 가지다. 더 높고 밝은 곳으로 가는 것과 당장 이 길
에서 지금 멈추어 서는 것, 누가 옳은 길이냐고 논쟁하는 것은

부질없다. 저렇게 높은 곳에 우리의 온갖 장기(臟器)들을 널어놓은 현실을 직시해야 한다. 장기는 한 생애에 만들어진 것이 아니라 광물(鑛物)의 시간만큼이나 오래된 것이다. 그게 하나의 방편(方便)이라는 걸, 지금 이 시각 우리와 함께 있다는 걸. 가끔 그림자를 드리운 방향으로 길을 걷다가 길이 더 어두워지면 그곳에는 길이 없을까 두려워한다. 그게 우리다. 하지만 길은 여러 갈래다. 그것은 이 길을 걸어도 저 길을 걸어도 마찬가지라는 말은 아니다. 어떤 길도 실체(實體)가 아니라는 말이다. 더불어 우리는 다른 길들을 동시에 걸을 순 없다. 우린 시간적으로만 보면 단 한 번의 삶을 사는 것 같다. 물론 그것은 절대 비가역적(非可逆的)이다. 하지만 시간이 반드시 과거에서 현재 그리고 미래로 간다는 의미는 아니다. 언제나 뒤로 돌아갈 수 있다. 시간은 직선(直線)이 아니기 때문이다.

진리가 없다고 하는 바로 그곳에 혹시 놓치고 있는 것은 없는지 살펴보아야 한다. 접속하는 그곳에 '진리와 우리'로 나누어지기 전의 그 시간 속에 우리가 찾던 게 있었는지도 모르겠다. 모르는 것에서 시작하였고 지금도 모르고 있으며 앞으로도 모를 것이다. 눈은 어디에 있을까. 지금 보고 있는 게 과연 눈인가? 오히려 눈은 보는 게 아니라 보여지는 것 혹은 그것도 아니라면 그냥 개념인가? 우리는 어디에 있는가? 우리가 보는 것인가 보여지는 것

인가? 진리가 저편에 있고 우리가 그걸 경배하는 것인가?

혹시 그 사이 어디엔가 있는 것은 아닐까? 여태까지 한 번도 말하여지지 않은 것, 아니 말하여지기 이전의 것, 너무 달콤하여 입 안이 얼얼하고 헐어 버리는 곳, 하여 마치 몽둥이 맞은 것처럼 아픈 것, 신음 같은 것, 말이 안 되는 것 가령 '움툭뿍틱샦뿅뚱'같은 것 말이다.

우주는 자신에게 비대칭적으로 기울어져 있다. 그리고 서서히 돌아간다. 어둡고 차갑다. 수천억 개의 별 중 하나가 자신이고 우리다. 그중 하나가 꺼져도 우주는 그걸 기억한다. 저리도 밝게 말이다. 그걸 우린 경배해야 하지 않을까?

제3부　세속의
성스러움

세속의 성스러움

• • • •

• • • •

• • • •

• • • •

산다는 것은 중독이다. 그 고단함에 대한 중독이다. 고단함에 고단함을 더하는 방식으로 우리는 살아간다. 삶의 무게를 온통 짊어진 발끝에, 힘없이 치켜세운 눈빛에 우리는 자신이 살아온 삶의 중독을 드러낸다. 살아 있기에 우리는 삶에 중독된다.

삶을 이루는 수많은 단편들 속에서 사진가가 발견한 것은 삶 그 자체다. 거부할 수도 없고 피할 수도 없다. 산다는 것 앞에선 존재하느냐 존재하지 않느냐라는 판단마저 무의미하다. 존재하기 전에 이미 살고 있었다. 사진가의 카메라에 담긴 세상 모든 것은 살아 있다. 어디에도 죽은 것은 없다. 나무, 바위, 구름, 먼지 모두 살아 있다. 삶의 우주 속에서 모든 것은 살아 있고, 살아 있는 것은 동시에 지속된다. 멈추어 서지 않은 채 지속되는 것, 사진가는 삶 속에서 영원을 발견한다.

시인은 현실감을 잃은 세상을 바라본다. 거대한 코끼리 같은 산도 한참을 쳐다보면 현실감을 잃는다. 익숙해진다. 눈으로 바라볼 뿐 존재론적 관계를 맺지 못한 채 나뉘어 버린다. 그렇게 의미는 상실되고, 세상은 이미지로 소비될 뿐이다. 그 삶의 순간을 포착하는 것이 카메라였다면, 거기서 시인이 발견한 것은 삶의 민낯이었다. 그 민낯에는 아무런 표정이 없다. 감격, 공포, 고통, 환희 모두 사람이 삶에 덧씌운 감정이다. 그것들은 모두 해석된 것이다.

붓다는 삶은 고통이라고 했지만 시인은 삶은 고통이 아니라고 선언한다. 삶에 대한 착각이 고통이라는 것이다. 일상이 '삶에 대한 착각'으로 가득 차 있다면, 그것이 고통이다. 하여 모든 고통은 '삶의 착각'과 관련되어 있고, 그 모든 것은 다시 삶으로 수렴된다. 살면서 우리는 고통을 잠시 잊은 채 돈을 벌고, 밥을 먹고, 섹스를 하고, 정치를 한다. 피와 눈물도 흘린다. 시인의 눈에, 이 모든 것들은 더럽지만 또한 숭고하다. 고통마저 잠식해 버릴 정도로 숭고하다.

세 번째 이야기에서 사진가와 시인은 찰나 속에 숨어 있는 삶의 단편을 손에 쥔다. 지극히 평범한 일상을 쪼개고 쪼개고 쪼갠 뒤 남는 것을 파악한다. 그 극미의 삶 속에서, 순간의 모나드에서 사진가와 시인이 발견한 것은 숭고함이다. 모든 고통의 근원인 동시에 모든 고통을 잠식하는 곳이 바로 삶이다. 태어남과 죽음이라는 현상 사이에서 사람들은 순간순간 늘 변화한다. 그 변화는 멈추게 하거나 멈출 수 없다. 그것은 죽음이다. 어쩌면 삶이란 죽음에 이르기 위해 끊임없이 변화하는 숭고한 과정이리라.

ⓒ이광수. 인도, 델리. 2015.

죽은 발임에도 살아 있다. 그것을 어루만지는 손은 살아 있음에도 죽었다. 손과 발을 매개하는 것이 보인다. 꽃이다. 카메라를 대고 전체도 보고 부분도 보지만, 부분이 뭔가를 드러내 준다. 자연은 전체지만, 사람은 자연을 버리고 부분에 머물러 산다. 부분 속에 함몰되는 자는 그 세계의 의미를 부여잡지만, 그것은 자유롭지 못하다. 그는 우상의 발을 씻고, 머리카락으로 닦고, 향기 나는 기름을 바른다. 대가 없는 것은 없다. 그의 어리석음은 예술을 낳고, 역사를 만든다. 그 예술이 이번에는 그를 짓누른다. 해는 지기 위해 뜨고, 몸은 늙기 위해 자란다. 봄이 오기 위해 겨울이 오니, 시인은 4월을 잔인한 달이라 노래했다. 너의 정성 안에 도사린 너의 욕망을 보지 못하면 세상은 너를 겁박할 뿐이다. 세상이 네 앞에 보이듯 보이지 않듯 자유롭게 유영하게 하라. 그것을 찍고 싶었다.

발은 향기로운 색깔이다. 그동안 혐오스럽거나 더럽다고 생각했던 것들도 사실은 모두가 저렇게 아름답고 강렬하지 않을까? 모든 향기는 다른 모든 것들과 함께 구멍 속에서 나온다. 우린 구멍에 대해 잘 모른다. 그게 얼마나 넓고 깊은지 또 얼마나 많은 향기가 만들어지고 허물어지고 있는지를. 우리가 구멍에 대해 감각을 닫아 버렸을 때 오히려 향기는 구멍 속에서 보살(菩薩)처럼 세상에 귀 기울인다. 그에게 세상은 구멍을 스치는 바람이다. 세상은 향기의 숨구멍이다. 하여 향기는 천리를 간다.

이때 향기는 마치 패킹과 같은 존재다. 관(管)들 사이에서 자신이 변형되거나 심지어 짓이겨지면서 액체의 흐름이 긍정되도록 하는 것 말이다. 그것은 관 속의 액체를 단순하게 틀어막는 수준이 되어서는 안 된다. 패킹은 말 그대로 현재진행형이 되어야 'packing'이 될 수 있다는 말이다. 그것은 패킹이 관과 관 사이에 있어야 한다는 것을 의미하는 것도 아니다. 패킹은 어떤 것들의 사이에 있으면서 동시에 그것들 자체가 되어야 한다. 패킹이 관의 이음새가 아니라 관 그 자체가 되어야 한다는 말이다. 그것은 향기가 온갖 곳으로 스며드는 것과 같다.

향기 앞에 정성을 다해 고개를 숙일 때 자신뿐 아니라 우리도

우리의 손도 감각도 향기가 될 수 있다. 하지만 향기는 그 어디에도 머무르는 법이 없이 소문처럼 바람을 타고 퍼져 나간다. 속(俗)이 성(聖)으로 전화되는 순간이다. 그때 발에서 꽃이 핀다!

또 하나의 의미가 부여되었다.

의미란 무엇인가? 속과 성을 나누는 것인가? 아니면 내부와 외부를 나누는 것인가? 그때 존재는 어디에 있나? 아니 어디에 있어야 속(마음)이 편한가? 우린 반드시 나누어야 직성이 풀린다. 마치 무중(霧中)을 항해하는 삼등항해사처럼 두려워한다. 하지만 어떤 것을 나눌 때 향기는 막힌다. 구멍이 막히고 기(氣)도 막힌다. 그러면 생명은 죽는다. 우리가 그토록 부여하고 싶었던 의미 앞에서 죽는다. 그것은 폭력이다.

향기는 후각과 관련된 것으로 생각될 수 있지만 후각을 넘어서는 것이다. 향기는 시각적인 것일 수도 있고 청각적인 것일 수도 있다. 더불어 향기는 우리의 삶일 수도 있고 우리가 의미를 부여한 '발'일 수도 있다. 향기는 '감각의 자유'를 얻으면 짙어진다.

감각을 자기 마음대로 해석하는 게 '감각의 자유'는 아니다. 그것은 서구적 관점일 뿐이다. '감각의 자유'란 감각들이 과연 어떤 것들과 관계를 맺고 있는지를 아는 것이다. 그때 자유는 동질적인 것이 아니라 이질적인 것들과 매우 깊은 관계가 있음을 알게 된다. 그러므로 이질적인 것들을 제대로 이해했을 때 '자기'를

알게 되는 것이 자유다. 그걸 타자라고 한다면 향기라고 불리는 자유는 자신과 타자와의 관계에서 나오는 것이고 그 관계를 잘 이해했을 때 더 짙은 향기를 만날 수 있다는 말이다. 그걸 건너뛰려고 한다면 '발'을 결코 이해할 수 없을 것이다. 발이 왜 저리 강렬한 향기로 빛나고 있는지도 알기 어려울 것이다.

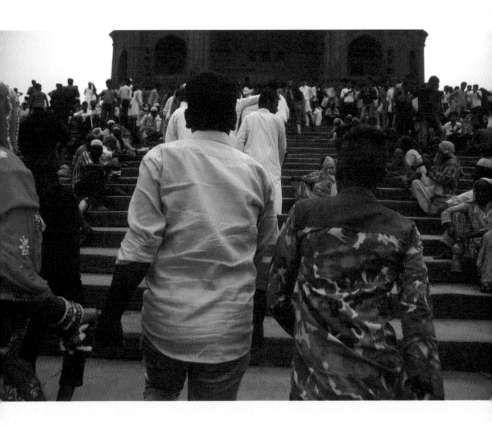

눈앞에 충격이 펼쳐진다. 온통 가난하고 병들고 지친 자들뿐
이다. 땅바닥에 주저앉아 연신 고개를 박고 손을 입에 대며 구걸
을 한다. 남자는 없다. 여자들뿐이다. 이슬람 사원으로 올라가는
거대한 계단은 죽음의 골고다 언덕이 주는 느낌이다. 이를 평범
한 시각, 절제된 터치로 그릴 수는 없다. 아무리 해도 내 재주로는
드라마틱하지 않게 찍을 방도가 없다. 관조할 수 있는 세상은 없
다. 관조할 수 있는 것은 오로지 조용히 있는 그대로 있는 자연뿐
이다. 자연에서 벗어나 인간의 세계를 만든 사회는 항상 차별과
부조화 그리고 위계의 압박뿐이다. 나는 사람 사는 세계를 그렇
게 본다. 세상을 자연과 같이 관조하며 사는 삶, 그런 것은 없다.
존재하지 않는 것에 의미를 두는 것이 바로 거짓이다. 관조하지
말고, 세상에 들어가라. 희망은 눈 위 무지개에서 생기는 것이 아
니고, 발밑 척박한 땅에서 생긴다.

우리는 왕국을 꿈꾼다. 가난한 사람이든 그렇지 않은 사람이든. 그리고 왕국은 저 높은 곳에 있다고 생각한다. 그들은 분명 이곳이 왕국이 아니라는 것을 안다. 만약 이곳이 왕국이라면 왕국을 두 개 혹은 몇 개로 나누고 저 높은 곳에 있다고 여겨지는 왕국으로 가려고 하지 않을 것이다. 하지만 또 자신이 살고 있는 이곳이 왕국이 아니라고 생각하는 사람들도 거의 없는 것 같다. 분명 이곳은 왕국이다. 이곳이라는 왕국의 더 높은 곳에 이곳과는 또 다른 왕국이 있다고 믿는 것이다. 이곳이 왕국이라는 생각은 왕국의 개념을 알게 한다. 이때 개념으로서의 왕국은 '본질'이다. '현실 왕국과 개념 왕국'을 알아야 높은 곳, 낮은 곳, 더 살기 좋은 곳, 닿을 수 없지만 가보고 싶은 곳 등을 욕망하게 된다. 지금 이곳은 왕국이면서 수많은 왕국들의 '베이스캠프'다. 그래서 이곳에 살지 않은 사람은 왕국을 꿈꿀 수 없다고 해야 할 것이다. 다만 현실의 왕국에 살면서도 이곳은 진짜 왕국이 아니라고 여기는데 문제가 있다.

우리는 고단함에 계속 고단함을 더하는 방식으로 살아간다. 그것은 어쩌면 왕국 중독 현상이 아닐까? 현실이 왕국임에도 끝없이 새로운 왕국을 욕망하는 삶을 산다는 것인데, 당연히 재료

는 지금의 왕국이다. 우리는 그런 '욕망'을 진짜 삶이라고 생각한다. 그런 욕망이 없으면 '삶이 아니라' 생각한다. 그래서 처음부터 끝까지 위를 바라보는 삶을 살아가는 것이다. 그런데 '위를 바라보는 삶'은 끝나지 않는다는 데 문제가 있다. 저 높은 왕국에 가면 끝날 것 같지만 절대로 끝나지 않는다. 왜냐하면 그런 욕망의 작동 방식으로 건설된 게 바로 저 높은 왕국이기 때문이다. 더불어 그것은 현재의 왕국을 갉아 먹는다.

그런데 현재의 왕국이 진짜 고달프다고 여기는 사람들에겐 문제가 달라져야 하고, 더 이상 할 말이 없어야 하는 것 아닐까? 맞다. 그 문제를 반드시 해결해야 한다. 하지만 진짜 중요한 문제는 자신을 고달프게 했던 바로 그 방식을 다시 끌어들인다는 것이다. 가령 이원론(二元論)이 문제였는데 그 문제를 해결하기 위해 또다시 '이원론'을 끌어들이는 것 말이다. 즉 그동안 이원론 때문에 고통을 받고 있었음에도 그 문제를 직시하지 못하고 있다고나 할까. 하여 두 가지 길밖에 없다고 생각한다. 지금의 이원론을 폐기하고 더 높은 곳에 있는 이원론을 욕망하든지 아니면 지금의 이원론보다 좀 더 개량된 이원론을 도입하든지. 하여 모든 이원론은 개량주의(改良主義)라고 해야 할 것이다.

근대의 문제가 여기 있다고 본다. 그들은 이원론을 꿈에서도 벗어나지 못한다. 아니 벗어나려고 하지 않는다. 왜냐하면 한 번

도 이원론을 벗어나 본 적이 없으니까 불안해서. 한 번도 가보지 않았으면서 이원론의 바깥에 천 길 낭떠러지가 있다고 믿는다. 그들에게 이원론은 '홈 패인 궤도'다. 그게 전부라고 생각하는 것이다. 그러므로 높은 곳에 있는 왕국으로 가려는 것은 더 나은 이원론이 있다고 믿는 '사견(邪見)'이다. 더 나은 이원론은 없다. '0'을 아무리 더해도 '0'이듯 사견은 아무리 더해도 사견이다. 앞의 사견과 뒤의 사견은 다른 것 같지만 '동일성(同一性)'에서 나온 것이다. 그렇다 우린 늘 동일성의 세계에서 양적으로 더 많은 것을 꿈꾼다. 하지만 문제는 '양적'인 것으로 해결할 수 없다는 것이다. 양적인 것으로 문제를 해결할 수 있다는 믿음을 멈출 때 새로운 세계가 열리는 것이다. 그렇다면 그건 종교적 차원 아닌가? 아니다. 종교는 모든 이원론을 잊게 하려는 마약일 뿐이다. 이원론에 푹 절어 뼈까지 녹아 있음에도 자신이 빠진 그 늪이 이원론이라는 걸 망각하게 하는 것 말이다.

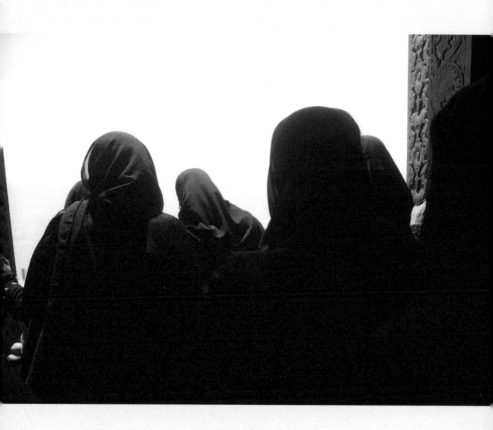

ⓒ이광수. 인도, 께랄라. 2015.

검은 천을 머리끝부터 발끝까지 두르고 계단 위로 올라가는데, 그 위는 하늘이다. 하늘은 순간 파랗지가 않고 하얗다. 히잡의 검은색이 하늘을 하얗게 만들다니, 참으로 신묘한 일이다. 히잡은 여성들만 쓰는데, 그 안에 갇힌 여성은 죄인이 된다. 죄의 출발은 여성을 섹스하는 인간으로 규정해서다. 그 섹스에 남성들이 무너져서 그렇게 되었다. 팜므 파탈. 섹스에 무너지는 건 남성들이고 그럼에도 그 섹스를 더더욱 찾아나서는 것도 남성들인데 대체 여성을 저렇게 죄인으로 만드는 폭력의 근원은 뭐란 말인가? 감추면 드러나지 않는 것으로 생각하는 것이겠지. 그 감춤 안에 또 다른 생기가 있고, 그 감춤이 더 큰 광기를 만들어 내는 걸 모르기 때문이다. 히잡 안에 붉은 루주 바른 입술도 있고, 미니스커트도 있고, 매니큐어도 있다. 복잡다양하고 이질적인 현상의 세계가 감춘다고 없어지는 것은 아니다. 그것이 우리가 사는 세계다. 카메라가 잡아 낸 만들어진 이미지를 통해 당신은 여성의 죄를 보는가, 아니면 남성의 광기를 보는가?

검은색 속에 무엇이 있나? 몸이다. 그동안 몸은 없는 것으로 취급되었다. 몸은 무관심과 배제를 상징하거나 호기심, 억압, 혼란의 증폭과 더불어 이중적 잣대로 재단되어 왔다. 그러던 몸이 근대에 와서 새롭게 부상하지만 근대는 몸을 재생산과 생체 테크놀로지 등등 생체 권력의 도구로 이용하였을 뿐 몸을 진정한 '차이와 평등'으로 이해하지 못하였다. 그런 의미에서 몸은 언제나 여성성이라고 할 수 있을 것이다.

사진에서 검은색은 여러 가지 의미로 떠오른다. 경계의 지점처럼 보이기도 하고 어둠이기도 하다. 어둠은 잘 보이질 않으므로 무섭다고 여겨진다. 무서움은 혼돈스럽고 모호한 곳에서 생겨나는 것으로 여겨지고 감시가 필요하다고 말한다. 그 검은색들이 하늘과 대비되어 경계가 선명하다. 경계의 선명한 지점은 한계를 만들고 한계는 억압을 한 겹이 아니라 수천 겹으로 농축해 왔다. 모든 욕망은 검은색이고 그 속에 있는 것들 역시 검은색이며 검은색은 절대 검은색을 벗어나서는 안 된다고 말한다. 온갖 부정적인 것들이 모두 검은색이다.

하지만 시간을 거슬러 올라가 보면 모든 것들은 검은 곳에서 시작하지 않았던가? 그것은 명명되기 이전의 세계, 공간도 시간

도 심지어 빛이나 말씀조차도 없었던 세계 말이다. 차갑고 질펀한 숲, 아무도 명명할 수 없었던 아니 그럴 필요가 없었던 세계로서 그걸 '여성성'이라고 부르면 어떨까. 지금 그 여성성이 검은색 속에 갇혀 있다. 그걸 경계 짓고 검은색이라 부른 자들은 누구인가? 그게 불안하고 무서운 악마이며 그걸 정복하고 구획해야 한다고 말한 자들은 누구였나? 아마도 그들은 스스로를 '빛'이라고 부른 자들이었을 것이다. 이렇게 최초의 이름은 스스로 만들어서 단 '계급장' 같은 것이 아니었을까? 여성성은 경계 없는 '바탕화면'일 뿐 최초나 본질은 아니었다. '처음과 끝'은 없었으며 그것은 빛의 무리가 만들어 낸 자작극이었을 뿐이다. 그들은 엉켜 있던 '원융(圓融)의 세계'를 난도질하기 시작했다. 그게 '처음과 최초'라는 의미다. 빛은 하늘과 땅 그리고 바다를 만들고 식물과 동물에게 이름을 부여했다. 그리곤 가속도가 붙어 마침내 그들과 닮은 인간도 만들었다. 그게 남성성이다. 그때부터 모든 존재는 하나의 이름을 갖게 되고 이름들은 하나의 의미를 갖게 되었다. 이때 이름은 규정이면서 한계다. 이름 갖기를 원하지 않은 것들은 모두 모두 검은색 속으로 들어가야만 했다. 이름의 또 다른 이름을 '상징'이라고 한다면 그들이 모여 사는 '상징계(象徵界)'에서는 상상을 금기시하였다. 명확한 경계가 만들어진 것이다.

　이제 누구든 이름을 갖고 어둠이 아니라 밝은 빛의 세계에서

살기를 원했다. 그들은 어둠 속에서 어둠들이 '근친상간'을 통해 태어났다는 것을 알 수 없었다. 이제는 온갖 것들의 주인은 빛이 되어 버렸다. 오히려 검은색은 자신이 악마가 아님을 증명해야 하는 처지가 되었다. '근친상간'은 금기시 되었고 마침내 문명이 탄생한 것이다. 근친상간은 어둠만큼이나 짙은 한계가 되어 버렸다.

하지만 결코 여성성을 가둘 수는 없다. 여성성은 '살아 있는 몸'이고 물처럼 흐르는 것이기 때문이다. 저 검은색에 감싸인 여성들은 아이처럼 하늘을 날 수도 있으리라. 갇혀 있는 것 같지만 결코 갇혀 있질 않는 송곳처럼 그런 의미에서 여성성은 자유가 아닐까? '스스로 존재하는 이유' 말이다. 그걸 떠올릴 때마다 아늑해진다.

＿사진가가 본 세상

희한한 모습이었다. 세상에 이렇게 노골적으로 극락과 돈을 한 자리에 놓고 경배하는 것도 있구나 하는 생각이 들었다. 허탈하였다. 그렇지, 극락이란 다름없는 돈이고, 돈이란 다름없는 극락이구나. 익히 알고는 있었지만, 그 노골스러움에 작은 전율이 흘렀다. 멍 때리는 순간, 아프리카 사바나 초원이 떠올랐다. 몇 시간이고 낮은 포복을 하며 때를 기다린 암사자가 어린 물소를 넘어뜨려 모가지 숨통을 끊는 모습, 그리고 그 새끼들을 먹이는 모습, 수사자는 오줌만 갈기고 포효만 할 뿐인데도 군림하는 그 세계. 그곳에서 난, 인간 세계를 보았다. 거칠 것 없는, 아무런 거리낄 것도 없는 약육강식의 세계. 그것이 이 땅에서 이루어지는데, 당신의 나라 천국에서는 이루어지지 않는다니, 그 말 받아들일 수 없다. 돈 있는 자가 이 세상을 지배하는 것을 넘어 이제 저 세상까지 지배하는 세상, 그 끝없는 탐진치(貪瞋癡)의 세계. 저 세상도 그 탐진치에 정복당했을 것이 틀림없다. 이제 인간은 비로소 돈과 극락이 하나로 된 화엄의 세계를 이루었는가. 떨리는 손으로 셔터를 끊었다. 빛이고 구도고 그런 건 눈에 들어오지 않았다.

천국은 대체로 지금 살고 있는 세상을 이미지화한 것이다. 지금 당장 자신이 좋다고 생각하는 모든 것을 상상해 보라. 그것들이 모두 천국에 있다고 여기면 된다. 권력, 철학, 사진, 섹스, 돈, 건강, 맛있는 것, 재밌는 것, 건강, 기분 좋은 것, 아름다움 그리고 성공과 희열. 혹시 생각에서 빠진 게 있다면 천국에는 그것마저도 있다.

천국이 존재하느냐, 하지 않느냐로 논쟁하는 것은 부질없고 '무명(無明)'에 해당한다. 문제는 우리가 생각하는 천국이 어떻게 작동하느냐 하는 것이다. 가령 '맛있는 것'에 대해 생각해 보자. 수박이 맛이 있어서 참 좋아하였는데 매일, 아니 먹고 싶을 때마다 먹을 수 있다면 어떨까? 과연 수박을 먹고 싶은 욕망이 생길까? 안 생길 것이다. 먹고 싶은데 수박이 지금 없을 때 수박을 먹고 싶은 욕망이 생긴다. 이장근의 시(詩)처럼 '300 이하 맛세이 금지'가 되었을 때 맛세이를 찍고 싶은 욕망이 생긴다는 말이다. 우리는 우리에게 금지된 것만을 욕망하고 부재(不在)한 것만을 욕망한다. '금지되지 않은 것들'은 '욕망하지 않는다'가 아니라 결코 욕망할 수가 없다. 그러므로 천국에 있다고 여겨지는 모든 좋은 것들은 있어 봐야 욕망이 제대로 작동할 수 없기에 필요가 없을

뿐더러 즉시 폐기처분되어야 하는 쓰레기들이다.

천국은 오직 좋은 것들만 있고 나쁜 것은 티끌만큼도 없는 세계다. 그곳은 운동성이 없는 동일성의 세계. 욕망이 있어야 운동이 가능한데 욕망이 없으므로 그곳은 정지된 세계이고 그런 곳에서는 가령 섹스도 가능하지 않다. 아니 설사 가능하다고 하더라도 섹스를 도무지 멈출 수 없는 상황이 된다. 한 시간을 섹스하기도 어려운데 하루, 이틀이 아니라 수백 년, 수만 년 동안 아니 끝이 없는 섹스를 해야 하는 곳이 바로 천국이다. 그렇게 생각하니 천국이 아니라 지옥이라고 해야 할 것 같다. 다른 것은 아무것도 할 수 없는 곳이 천국이다. 자신에게 가장 좋은 것이 가장 나쁜 것으로 변할 수 있음을 증거하는 곳이 천국이다. 천국과 같은 이런 세계가 존재하는가, 아닌가를 넘어 과연 존재해야 하는가를 묻고 싶은 지점이다.

화폐가 주요한 경제 수단이 아니었을 때 부(富)의 축적은 재화(財貨)를 직접 수집해서 가능했다. 가령 땅, 비단, 보석, 쌀, 예술품, 가축 같은 것들 말이다. 그런데 그것들은 크기와 부피를 가진 물질이고 부패할 수도 있기 때문에 많이 축적하는 데는 한계가 있었다. 그래서 인간의 욕망도 일정한 범위를 넘지 못했다. 그런데 화폐가 주요한 경제 수단이 되면서 상황은 달라진다. 아무리 많은 화폐를 가져도 통장에 간단한 숫자 몇 개로 표시될 수 있기 때

문이다. 그렇게 엄청난 화폐를 갖고 있는 사람에겐 천국의 개념이 달라진다. 무한 축적이 가능한 화폐는 천국의 개념까지 바꾸어 놓았다. 더불어 그들은 욕망의 또 다른 차원을 경험하게 된다.

화폐가 많든 적든 이제는 모두가 미쳐 버린다. 왜냐하면 물질과는 달리 화폐가 욕망의 한계 봉인을 제거해 버렸기 때문이다. 그동안 차고 넘쳐서 무엇인가를 도무지 욕망할 수 없도록 했던 하늘에 있는 천국의 문제점을 화폐가 해결하였다. 화폐의 욕망이 극한으로 작동하는 자본주의를 천국이라고 생각하게 된 것이다. 사람들은 더 이상 하늘의 천국을 믿지 않게 되었다. 화폐만 있으면 천국에 갈 필요조차 없어져 버린 것이다. 하여 화폐는 상품가치를 표현하던 처지에서 상품가치뿐 아니라, 인간의 삶도 좌지우지 할 수 있는 권력으로 변해 버렸다. 모두가 화폐의 욕망 앞에 무릎을 꿇게 되었다. 드디어 화폐는 신이 되었다.

ⓒ이광수. 인도, 델리. 2010.

실내로 들어서자, 눈앞에 우주가 펼쳐져 있었다. 랑골리 Rangoli. 연기와 순환의 우주를 꽃잎을 따서 만든 성스러운 문양이다. 서로 축하해 주고, 복을 구하는 좋은 날, 인도 사람들은 저 앞에서 의례를 한다. 본질을 재현하는 것이다. 우주는 서로 연결되어 있어서 결코 끊이지 않는다. 어느 정치인이 말하는 바람에 우습게 되어 버렸지만, 우주의 기운이라는 것이 그렇다. 어느 것 하나 따로 떼어내 존재할 수도 없고, 그렇게 해석될 수도 없다, 처음도 끝도 없고, 순환되면서 감춰져 있고, 물 흐르듯 미끄러져 나온다. 그 우주의 랑골리가 망가져 버렸다. 한쪽 끝이 터져 버린 것이다. 우주의 기운이 밖으로 빠져나가 순환하지 못하게 되어 버렸다. 지금 여기 우리 사는 세상과 같이 망가져 버렸구나. 우주 삼라만상을 감싸는 그 유기체가 망가져 기운이 돌지 않는 세상이다. 문명의 이름으로 자연을 지배하고, 소유하는 세상. 모든 것이 파편화되어 유기체의 연계 고리가 끊어져 버린 세상, 그 안에서 우리가 산다. 랑골리는 복구할 수는 있겠지만 우리 사는 세상은 복구할 수 있을까? 허망한 생각에 한동안 멍청하게 서 있었을 뿐이다. 그런 생각을 사진으로 남기니 더욱 허망하다. 그 허망함이 사진에 제대로 들어서지 않으니 더 허망하다.

___시인이 읽은 세상

불륜(?) 현장을 덮치는 상황을 보자. 예고 없이 문을 열어 재
꼈을 때 '욕망들'은 다양한 상태일 수 있다. 이미 한바탕 풍랑이
몰아친 뒤 달콤한 잠에 빠져 있을 수도 있고, 난해한 체위로 단내
나는 섹스를 나누는 중일 수도 있을 것이다. 난해함은 그런 곳에
서 실험(?)되는 경우가 많다.

문제는 당연히 섹스는 시작도 하지 않았으며 게다가 아직 옷
은 벗지도 않은 채 나란히 침대에 걸터앉아 있는 경우다. 옆 탁
자위에는 시집과 술병, 안주가 있고 접촉이라고 해봐야 겨우 손
을 잡고 있다. 하지만 쫓는 사람 입장에선 그 상황에서 '문학적
향기'를 맡을 순 없을 것이다. 아니 맡으려 하지 않을 것이다. 가
령 모텔(반드시 모텔일 필요는 없지만)에 들어왔다는 것만으로도 분
통터지는 일이라고 여길 것이다. 침대가 있질 않은가! 침대의 욕
망이 어떤 것인지를 아는 그로서는 침대에 걸터앉은 것은 물론
시집, 술병, 안주 등이 모두 불륜의 징후로 여겨지고, 그게 반드
시 섹스로 연결될 것이라고 여길 것이다. 펼쳐진 상황에 자신의
기억을 투사하면서 사건은 사건의 내부에서 견디질 못하고 외부
로 끌려 나가서 확대재생산된다. 엄밀하게 말해서 그것들은 모두
'선입견'이다. 자신의 기억을 통해 사건을 보고 해석하는 것 말이

다. 법이나 윤리적으로 어떻게 볼 것이냐의 문제가 아니라, 사건을 경계 짓는 것이 어디서 왔느냐에 대한 것이다. 우리는 사건의 이미지를 그것들의 내부에 두고 살아갈 수 없다. 반드시 외부로 끌어내어서 연결시켜야 한다. 그게 우리가 세상을 보는 방식이고, 더불어 즉 보는 것은 이미 해석이라는 것의 의미다.

예전엔 꽃을 피우기 전 앙상한 가지만 있는 겨울엔 어떤 나무가 벚나무인지 잘 몰랐다. 꽃을 활짝 피운 상태가 되고 나서야 그게 벚나무라는 걸 알게 되었다. 꽃이 활짝 핀 상태는 자신이 벚나무라는 것만이 아니라 지금이 봄이라는 걸 말하는 것이기도 하다. 봄이 되고 꽃이 활짝 피고서야 벚나무가 벚나무로 보였던 것이다. 꽃잎이 떨어지고 푸른 잎이 날 때는 물론, 잎조차 져 버려서 앙상할 때도 벚나무는 벚나무였을 것이다. 다만 그걸 잘 몰랐다는 것뿐이다. 그 모든 시간이나 상태는 벚나무가 새로운 차이를 준비하는 과정이었다고 할 수 있다. 그것을 '벚나무-되기'라고 할 수 있을 것이다. 하지만 더 중요한 것은 그 모든 과정이 하나도 빠짐없이 '벚나무-되기'라는 말이다. 아무리 미세한 과정이라고 할지라도.

잎이 푸르든, 꽃잎이 활짝 피었든, 떨어졌든 그리고 겨울에 가지만 앙상하게 남았든 그 전부가 벚나무라는 것이다. 더 밀고 나가 보자. 벚나무 옆에서 그를 바라보는 외부의 시선도 벚나무라

고 할 수 있을까? 모든 작용이 엉키면서 존재하는 벚나무를 생각하면 벚나무란 반드시 꽃이나 잎과 관련된 것만을 의미하는 것은 아닐 것이다. 바람, 햇빛, 꽃, 연분홍빛, 잎, 가지와 뿌리, 따뜻함, 울렁거리는 마음, 소리, 냄새 그리고 그것을 보는 시선들과 기억들 혹은 그 밑에 세워졌던 차들, 차 유리에 떨어진 꽃잎들, 지나가는 화사한 옷들 그 모든 게 벚나무를 벚나무이게끔 하는 것이라고 해야 할 것이다. 그것은 어쩌면 하나의 거대한 작용이다. 우리는 현상계 속에서 '벚나무'만을 볼 수가 없다. 주변의 모든 현상과 함께 그리고 동시에 보는 것일 뿐. 그게 바로 '벚나무'의 리얼한 모습일 것이다. 그런데 그때 오토바이를 타고 그곳을 스치듯 지나가던 중국집 배달원도 벚나무일까? 그도 당연히 벚나무일 것이다. 벚나무는 하나의 순간적인 상태이며 액체 덩어리인 것이다. 그것에서 어떤 것도 분리해 낼 수 없다는 말이다.

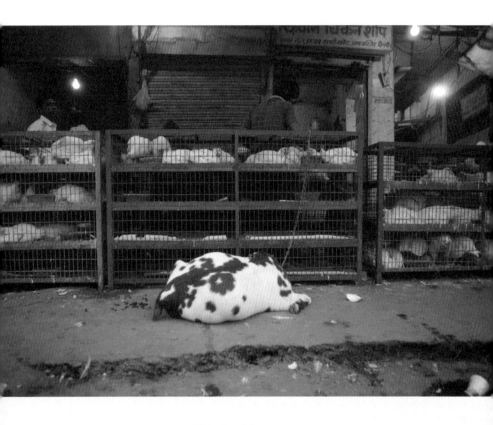

ⓒ이광수. 인도, 델리. 2010.

카메라를 메고 시장을 돌아다니다가 발이 저절로 멈췄다. 어린 양 한 마리가 쇠사슬에 묶여 있다. 그다음 날이 무슬림들이 지내는 희생제 이드 날이었다. 인간을 위해 죽어야 하는 저 존재. 저자가 죽어야 인간이 산다? 예수가 죽어야 그 자리에 우리의 삶이 자리할 수 있다는데, 참으로 잔인하다. 네가 죽어야 내가 산다니, 네가 죽어야 내 죄까지 다 사함을 받는다니, 어떻게 이런 생각까지 하였을까? 이렇게 폭력적인 생각에 성스러운 옷까지 입힐 수 있었을까? 인간들이 상정해 놓은 성스럽고 거룩함이라는 게 다른 존재를 죽이는 희생 위에서 성립하는 개념이고, 그래서 폭력적이라는 생각을 하면서 인간이 만든 세상에서 인간을 찾는다는 것 자체가 모순임을 느꼈다. 죽지 않고 태어나는 생명체는 존재할 수 없는 자연의 이치가 이렇게까지 되어 버렸다. 한 알의 밀알이 떨어져 썩어야 새 생명이 움튼다는 생각이 이렇게까지 되어 버렸다. 놀부가 제비 다리를 부러뜨리는 것과 저 어린 양 생명을 죽여 거룩함을 얻겠다는 생각, 그것이 생명이 죽음이고, 죽음이 생명이라는 원융의 사상인가? 인간이라는 존재, 참으로 잔인하다.

　상품의 사용가치가 질적인 것이라면 교환가치는 양적인 것이다. 화폐는 교환가치를 대표한다. 사실 사용가치니 교환가치니 하는 것들은 모두 인간만의 관점이다. 송아지의 사용가치와 교환가치를 생각해 보라. 가치가 관계들의 산물이긴 하지만 인간의 일방성이 너무 확연하게 드러난다.

　교환가치는 사용가치를 표현한 것이다. 즉 재현(再現)인 것이다. 사진도 재현이고 화폐도 역시 재현이다. 지금은 재현의 시대라고 해도 될 것이다. 당연히 지금 재현의 왕은 화폐다. 그리고 복사는 재현의 세자쯤 될까. 그런데 중요한 것은 교환가치인 재현이 왕이 됨으로써 사용가치는 권위를 상실하게 되는 지경에 이르게 된다. 이른바 원본보다 더 원본 같은 사본이 등장하는 것이다. 사실 우리는 원본을 보지 못하는 경우가 태반이다. 가령 초원에 사는 실제 사자는 한 번도 본 적이 없다. 사진이나 그림 아니면 텔레비전이나 동물원에서 본 게 전부다. 이런 것들은 모두 유사(類似) 사자라고 하였다. 그런데 사진이나 그림의 사자는 초원의 사자에 비해서 변화가 거의 없다고 보아야 한다. 그리고 늘 젊고 건강하게 표현되어 있다. 실제 사자는 험난한 사냥터에서 활동하기 때문에 몸이 더러워져 있을 수도 있고, 상처가 날 수도 있

으며, 열대의 파리 떼가 온몸을 괴롭힐 때도 있을 것이다. 그런데 그림 속에 재현된 사자는 늘 젊다. 즉 운동하지 않는 이미테이션 사자인 것이다. 사실 모든 이미테이션은 어떤 관점에서는 실재와는 달리 운동하지 않는 것이라고도 할 수 있을 것이다. 초원의 사자는 뛰어 다니지만 그림 속의 사자는 한 가지 포즈를 취한 채 그대로 있다.

그런데 화폐라고 하는 재현에 이르면 그게 좀 달라진다. 마치 운동성이 있는 것처럼 보이는 것이다. 사용가치를 가진 상품을 화폐가 접속하여 단순한 물질을 운동성이 있는 것처럼 작동하게 한다는 말이다. 그래서 화폐를 신이라고 부르는가? 사실 화폐는 '사진 이미지'보다는 '영화 이미지'에 가까운 것 같다. 사진이든 영화든 3차원의 대상을 2차원의 표면에 투사한다는 점에는 같을 것이다. 하지만 사진보다 영화는 더 입체적으로 여겨진다. 그것은 아마도 '의미의 권력'을 기계적으로 나누어 가진다는 것 때문일 것이다. '의미의 권력'은 한 곳에 모아져서도 획일적으로 분리되어서도 안 된다. 한 장 한 장이 모두 '특이성의 의미'를 갖고 있어야 한다. 더불어 화폐는 '내용과 표현'의 관계에서 끝없이 '이중분절'이 되어 가는 재현이다. 화폐는 상품의 사용가치를 표현하다가 교환가치를 표현하게 되고, 나중에 교환가치들의 대표자가 되었다가 나중에는 스스로 가치를 창출하는 신이 되었다. 그리곤

미친 것처럼 권력의 욕망으로 빨려 들어가서 '화폐 과두제(寡頭制)'로 치닫게 된다. 마치 지금의 대의(代議)정치를 보는 것 같다.

이제 화폐는 모든 것을 재현하게 되는데 그것도 재현 수준에서 끝나는 게 아니라 마치 실제처럼 운동성을 부여하면서 재현한다. 가령 '섹스 어필'을 느꼈을 때 섹스를 하는 것이 자연스럽다고 생각할 것이다. 하지만 생물학적이라고만 여겼던 '섹시함'은 '화폐의 욕망'으로 훼손(?)된다. 하여 섹시함도 그 뒤에 숨어 있는 화폐의 권능에 따라 만들어진다. 그러므로 생물학적 섹시함이라고 여겼던 것들은 사실 '화폐의 섹시함'이었다. 어찌 섹시함만 그럴까? 똑똑함, 잘생김, 건강함 심지어는 친절과 자비도 화폐의 그것일 수 있다. 그렇다면 실재라고 생각하는 우리의 삶이 실재가 아니라 오히려 '화폐의 재현'은 아닐까 하는 의문이 들기도 한다.

37 현실 속의 이데아

ⓒ이광수. 인도, 카시미르. 2012.

___사진가가 본 세상

　산이다, 분명 산은 산이다. 정말 거대한 산이다. 그런데 한국 사람이 일반적으로 경험을 통해 가지고 있는 산의 모습과 전혀 다른 산이다. 무미건조한 회색 산이 눈앞에 펼쳐져 있다. 나무 한 그루, 풀 한 포기 자라지 않는다. 아무도 들어가 보지도 않고, 들어가 볼 생각도 없다. 거대한 코끼리 등 같기도 하고, 공룡 같기도 하다. 꿈틀거릴 듯한 게 산 것 같다. 한참을 바라보고 있노라니 현실감이 자꾸 없어져 간다. 그러면서 익숙해진다. 눈으로 보았을 뿐 나와는 아무런 존재론적 관계를 맺지 못한 저 땅을 나는 마치 무슨 관계를 맺은 것처럼 의기양양하게 바라본다. 지금까지 전혀 보지 못한 것을 눈으로 한 번 보았다고 해서 저것과 나 사이에 무슨 의미가 만들어질 수 있을까? 경험해 보지도 못하고, 인식하지도 못하는 대상이 무슨 의미를 줄까? 익숙해진다는 것은 주체적 삶과 소비적 삶 사이에서 생기는 모순이다. 촉각으로 서로 반응하지 못한 채 눈으로만 이미지로만 소비하는 지금 우리의 삶이 그런 것이다. 근대인으로 산다는 것이 참 허탄하다. 이런 생각을 카메라로 담으려는데, 제대로 드러날지 모르겠다. 잘 드러나지 않으면 말로 하면 된다.

시인이 보는 세상

800만 분의 1이 넘는 확률을 가진 로또 1등 당첨자가 매주 5명에서 13명은 나오니까 1등 당첨되기가 '하늘의 별따기'인 줄은 잘 느끼지 못한다. 또 번호가 45개밖에 안 되니까 어떤 번호라도 쉽게 선택을 할 수 있을 것 같고, 당첨 번호들도 자신이 그동안 몇 번씩은 선택했던 번호라서 낯설게 느껴지지도 않는다. 금방이라도 손에 잡힐 것만 같다. 그게 로또가 가지고 있는 이미지이고 함정이 아닐까? 하지만 1등 당첨 확률은 여전히 800만 분의 1이 넘는다는 걸 기억하라. 그 정도면 1등 당첨 확률이 거의 없다고 하는 게 맞을 것이다. 300명 내외의 국회의원이 5,000만 인민의 대표라 생각하는 대의민주주의도 이제는 우리에게 익숙하다. 인민들은 자신이 마음대로 일꾼을 선택할 수 있다고 느낀다. 또 그들이 도덕과 양식을 갖추었다고 믿는다. 마치 로또처럼 우리는 막연한 희망에 빠져 있는 것은 아닐까?

서구식 민주주의는 '다수결의 원칙'으로 작동한다. 하여 생각이 같은 자기편을 모으는 방식이다. 49명보다는 51명이 다수이고 다수 의견은 옳은 것으로 된다. 아니 잠시 의심해 볼 수는 있겠지만 이내 다수 의견은 어쩔 수 없이 받아들여야 할 것으로 여기는 본능의 벽에 부딪힌다. 그것은 서구가 이식(移植)한 것이다.

선거가 끝나면 의견은 전체적으로 통일된 것으로 합의되는데 이때 '동일성'이라는 괴물이 좀 더 새로운(?) 방향으로 작동한다. 찬성은 찬성했다는 것만으로 '찬성의 동일성'으로 취급된다. 가령 특정 후보를 찍었다는 것만으로 정치 성향이 동일한 것으로 되는 것이다. 이때 극단적인 생각들이 터져 나오기 시작한다. 심지어는 보수 야당을 지지했다고 '빨갱이'라는 소리를 듣는 황당한 경우도 있다. 현재의 야당들은 대체로 여당과 함께 보수 정당에 속하는 것임에도 말이다. 이렇게 '다수결 민주주의'는 과정이나 결과에서 자신과 반대편에 있는 사람을 벼랑 끝까지 몰고 가는 관성을 내재하고 있는 것 같다. 이분법이 작동하는 것이다.

가령 흰색과 검은색이 만나면 회색이 되는데, 현실엔 완벽한 흰색과 검은색은 존재하지 않는다. 그러므로 당연히 만들어진 회색도 완벽한 회색이 될 수는 없을 것이다. 그럼 완벽한 흰색과 검은색은 어디에 있을까? 그들은 '이데아'로 정신 속에서만 존재할 뿐이다. 그러므로 현실에선 그저 그런 흰색과 검은색이 만나 그저 그런 회색을 만들어 낸다고 해야 할 것이다. 정치적 성향을 삶의 다양성 측면에서 보아야 할 것인데, 다수결 민주주의는 그렇게 생각하지 못하도록 하는 이분법으로 작동할 가능성이 높은 것 같다. 극우나 극좌는 현실 속에 존재하는 게 아니라 모두 정신 속에서만 존재하는 '이데아'적 개념일 뿐이다. 현실에서는 우리가

생각하는 것보다 훨씬 더 다양한 정치적 성향들이 있다는 사실을 기억하고 인정해야 할 것이다.

모순(矛盾)이라는 단어를 보자. 모든 걸 뚫고 막을 수 있는 창과 방패는 동시에 존재할 수 없다. 현실에선 승부가 날 것이다. 그것은 현실이나 자연에 '모순'이 존재할 수 없음을 의미한다. 모순은 서로의 의견을 극단으로 몰고 갔을 때 생기는 것이고 관념 속에서만 존재할 뿐이다. 완벽한 회색이 현실에서 만들어질 수 없는 것과 같다. 정치든 경제든 현실에서 극단주의를 만들어내는 기제(基劑)는 무엇인가? 그게 혹시 우리가 맹신하고 있는 '서구식 다수결 민주주의'는 아닐까? 그것은 마치 로또의 심리와 비슷하게 작동하는 것 같다. 한 번도 당첨되어 본 적도 없고 가능성조차 없으면서도 지금은 어쩔 수 없지 않느냐고 하는, 그게 '이분법'이면서 '패배주의'의 산물이 아닐까 하는 의심이 드는 것은 과연 기우(杞憂)일까?

ⓒ이광수. 인도. 따밀나두. 2015.

사진가가 본 세상

세 명의 여인이 하나의 궤적을 그리는 듯 보였다. 슬로비디오처럼 말이다. 아래에 서 있는 여인은 가던 길 멈추고 카메라를 든 나를 물끄러미 쳐다보는데, 위의 둘은 아랑곳하지 않고 가던 길을 간다. 가던 길 멈춘 여인은 자세가 굳어 그 모습이 선명하게 드러나지만, 가던 길 가는 두 여인은 그 모습이 자연스러워 눈에 잘 띄지 않는다. 하나는 빛 속에 있어 환하게 보이지만, 둘은 나무에 가려 얼굴이 보이지 않는다. 둘과 하나는 마치 유체이탈 같은 느낌을 준다. 하나는 이 세상에 남은 육신이고, 둘은 이제 자연 속으로 떠나가는 영혼 같은 느낌이다. 쉽게 드러나는 것은 부자연스럽고, 잘 드러나지 않는 것이 자연스럽다. 그런데 언제부턴지 우리는 드러내고, 꽉 채우고, 맺고 끊고, 직선의 길을 가는 그런 삶을 동경하고 우러렀다. 그런데 살아보니, 그게 아닌 것 같다. 그것이 무엇이든, 구분을 한다는 것은 그 안에 담긴 너무나 많은 것들을 죽여 버리는 것이다. 세 여인의 모습에서 근대와 도시 그리고 진보가 갖는 무리수를 보았다. 사진을 보면서 생각의 나래를 끝없이 펴는 것이야말로 내게 허용되는 무한한 자유다.

─ 시인이 읽은 세상

　'1983년 KBS 이산가족 찾기 방송'이 한창일 때 작은 할아버지를 만났다. 4형제 중 막내로 인민군으로 내려와 포로교환 때 북으로 가지 않고 서울에 살다가 만났던 것이다. 만났을 때 아버지와 큰아버지, 둘째 할아버지의 감격이야 어찌 말로 다할 수 있으랴. 하지만 잠시 동안이었다. 하루하루 먹고 살기 힘든 그들은 서서히 잊혀져 갔다. 그러곤 그들은 모두 죽었다. 현재 삶의 상태가 어떠하냐에 따라 과거는 새롭게 해석된다.

　그해 실습선을 타고 원양(遠洋)으로 나가기 위한 교육을 받을 때였다. 마지막 시간이 현직 형사가 진행하는 해외에서의 행동 요령이었는데, 내용을 형사가 선창(先唱)하면 교육생들이 따라했다. 그중 하나가 '나는 절대 공산주의자에게 끌려가지 않겠다.'는 것이었다. 당시 오사카엔 북한 영사관이 있었고 입항하니 한국 영사관 직원들이 와서 또 교육을 하였다. 조총련으로부터 우리를 보호하는 게 목적이라고 했다. 그들은 북과 관련된 것은 모두 '괴물'인 것처럼 말했다. 시장에서 전자시계를 사는데 동포 아주머니가 통역을 해서 가격을 깎을 수 있도록 도와주었다. 그런 정치적 의미가 없는 사건도 나중에 '국가보안법' 위반으로 엮으면 엮일 수 있다는 생각이 든 것은 어제 민주화 운동 했던 사람들이 경

찰서에서 고문당했던 이야기를 듣고 나서다. 현재의 상황에 따라 사건들은 새롭게 혹은 나쁘게 해석될 수 있다는 것이다.

고문 사건의 경우 시작은 옷을 벗기는 일이었다고 한다. 인간에게 옷은 이성의 상징이고 그걸 벗으라는 것은 인간으로 취급하지 않겠다는 신호다. 눈을 감기고 몸을 묶고 고문을 자행했던 것이었다. 하지만 그 사건 역시 현재 상황에 따라 새롭게 해석될 수 있을 것이다. 현재 사회적으로 인정을 받는 위치에 오른 사람과 그렇지 못한 사람 혹은 후유증으로 아직도 아픈 사람 아니면 당시 해외에 있었거나 그걸 간접적으로 겪은 사람 등등 모두가 다른 해석을 할 수 있을 것이다.

감격, 공포, 고통스러운 사건들은 모두 현재 상황에 따라 다르게 해석될 수 있다. 만약 사건들이 하나로만 해석된다면? 그중 하나가 '희생'이라는 것 아닐까 생각해 보았다. 희생은 남을 위해 자신의 것을 내놓는 것이다. 그런데 희생이 나중에 보상을 받을 경우 심지어는 그런 보상을 기대한 것이라면 과연 '희생'이라고 할 수 있을까? '희생적 삶'을 사는 사람이 그런 생각을 할 리가 없을 거라고 할 수도 있을 것이다. 하지만 모든 희생에 대해 나중에 보상을 해주거나, 해주어야 한다고 한다면 그것 자체가 이미 강박관념은 아닐까? 무슨 말인가 하면 다수가 슬퍼하면 자신도 슬퍼해야만 하고 다수가 고통스러워하면 자신도 고통스러워해야만

하는 것 말이다. 그렇게 해야 현재를 사는 우리의 마음이 편하기라도 하는 걸까? 하지만 엄밀하게 말해 그건 그 사건을 제대로 복원시키는 것도 아니고 오히려 왜곡시키는 것은 아닐까?

아무리 큰 사건도 하나의 의미만으로 존재하지는 않는다. 그건 현재 때문이기도 하지만 그 사건 자체도 변하고 있기 때문이다. 사건은 비실체적이다. 사건의 대표적인 의미가 매우 중요하지만 중요함만큼이나 사건을 과장, 축소 그리고 왜곡시킬 수도 있지 않을까? 이것은 사건에 대한 감정을 드러내지 말자는 것이 결코 아니다. 어떤 사건도 작은 사건들이 모였다가 큰 쪽으로 당겨지고 그 속에서 다시 엉키면서 현재와 끝없이 부딪힌다. 그 접점은 해석의 문제를 넘어 우리가 현재를 어떻게 살아야 하는지를 말하는 것일 수도 있다는 말이다.

39___고매한 자들의 창녀 짓

ⓒ이광수. 인도. 델리. 2015.

___사진가가 본 세상

　누구나에게 다 섬뜩한 장면이다. 피를 핥는 붉은 혀를 날름거리는 여신, 세상을 버리고 돌아다니는 걸승, 둘이 하나의 프레임 안에서 만나는 장면은 거북스럽다. 그것을 정상적인 구도로, 아름다운 느낌으로 이미지를 만들고 싶지 않다. 소위 정상적인 자들의 기준에 따를 때 '추함'은 그들이 짜놓은 정형에서 벗어난 비(非)정형으로 만들어야 하지 않을까 하는 생각으로 셔터를 누른다. 그러니 누가 보더라도 뭔가 어눌한 사진이다. 전형적인 타자들의 음침한 세계, 그 소위 하위 문화이자, 속된 문화를 재현하고자 할 땐 그것에게 부여된 속성처럼 해야 한다고 믿는다. 그 속성은 바깥으로 밀려나는 존재들이 발버둥치는 아우성이고, 고의적으로 저지른 전복이다. 힘이 없어서 사회적으로, 정치적으로 판을 깰 수는 없고, 문화적으로라도 판을 더럽히려는 것이다. 소극적 저항이다. 주류를 향해 때로는 욕설도 퍼붓고, 조롱도 날리니, 통쾌하기까지는 못하지만 그래도 나름대로 시원하기는 하다. 예술 세계 또한 다를 바 없다. 그 고매한 예술만 쳐다보고, 따라가고, 그들에게 줄서는 것이야말로 그 고매한 자들이 욕하는 창녀 짓이다. 중심부와 그 예술에 편입하고자 하는 자들은 주변부를 외설적이고 구역질나게 하는 존재라고 하지만, 사실은 그 예술에 영혼까지 파는 자들이 바로 그러하다.

만약 태어날 때부터 운명이 정해져 있는데 그 내용을 자신이 모르고 있다면 우리는 어떻게 살아갈까? 더구나 운명이 천국으로의 구원과 관련된 것이라면 자신은 아마도 천국으로 갈 것이 예정된 사람처럼 살아갈 것이다. 그게 '예정론'이다. 이때 예정론은 우리의 삶을 지배하는 하나의 규정이 되고 소리 없는 명령이 된다. 마치 운명의 담지자인 것처럼 운명을 운명답게 만들기 위해 현실에 충실해야만 하는 것이다. 그래야 좋은 미래가 보장되므로 혹은 자신의 삶이 보장된 미래에 걸맞도록 살아가려고 하는 것이다. 그것은 어쩌면 끝없는 자기 검열일 것이고 그 끝에 자신을 닮은 '신(神)'이 보인다. 그런 신은 도처에 있다.

초량중학교(현 부산중학교) 다닐 때였다. 선생들은 이 학교가 예전에 명문 중학교였다면서 끝없이 '명문(名文)'에 걸맞은 행동을 학생들에게 요구하였다. 머리도 단정하게 깎고, 교복 상의의 호크도 늘 채우고, 모자도 바로 쓰고, 텍사스 골목은 가지 말고, 열심히 공부하라고 했다. 하여 국가의 기둥이 되라고 했다. 심지어 지각을 해도 선배들의 명성에 똥칠을 하지 말라는 얘기를 들었다. 명문이라는 큰 규정 안에 우리 모두를 쓸어 담아 버린 것이다. 명문의 구성원이 되기 위해 우린 스스로를 점검하곤 하였다.

이때 명문은 하나의 신이고 명령이었다.

자본주의 체제에서 자본가들은 '예정론'에 의해 살아가는 사람들이다. 그들은 자본의 담지자로서 자본을 그냥 두는 법이 없다. 끝없이 회전시키고 증식시키려 한다. 그게 마치 그들의 소명이나 되는 것처럼 말이다. 자본의 회전은 언뜻 보기에 '차이의 반복'과 비슷해 보인다. 하지만 자본은 양적이고, 동일성의 반복일 뿐이다. 새로운 것을 발명하는 것처럼 보이지만 그들은 이미 정해진 궤도에서 속도를 높인다. 하여 '차이와 반복'이 틈새의 동력학이라면 자본은 '틈새'를 절대 허용하지 않는다. 그들은 틈 속에서 벌어지는 것들, 가령 '게으름, 불신, 타락, 더러움' 등을 허용하지 않는다. 하여 스스로를 통제한다.

'신'은 '판옵티콘'처럼 작동하는 것 같다. 실제론 누군가가 보지 않아도 스스로를 의심하고 점검하는 것 말이다. 하지만 반드시 그러한 신만 있는 것은 아닐 것이다. 눈에 보이지 않는 저 높은 구멍에서 우리를 감시하는 신이 아니라, 우리와 지금 현재 함께 어울리는 신도 있을 것이다. 하여 우리를 억압하지 않는 진짜 우리와 운명을 같이하는 신도 있을 것이다. 하지만 그런 신은 우리가 그동안 스스로의 몸을 친친 감고 있던 것들을 깰 수 있을 때 비로소 만날 수 있다. 그것은 미래의 운명을 믿는 게 아니라 바로 현실의 운명을 사랑하는 것이리라. 당연히 그것은 현실에 굴복

하거나 증오하라는 말이 아니다. '칠푼이'처럼 살라는 말도 아니다. 자신의 운명을 직시하라는 말이다. 모든 운명은 엄청난 파고를 넘어가고 있다. 파도가 없는 호수같이 잔잔한 바다가 없듯이 그런 운명도 없다. 우리가 운명을 사랑해야 하는 이유는 그곳에 있다.

우리는 가늠할 수 없는 지층 속에서 살고 있다. 그것들은 모두 이중으로 분절(分節)되며 또 그것들의 누계(累計) 값으로 작동한다. 그곳에도 분명 운명은 있을 것이다. 사진에 나오는 '깔리(kali) 여신'의 혀를 보라. 붉고 긴 혀가 우리 운명을 조롱하는 것으로 보이는가? 만약 조롱하는 것이라면 우리의 어떤 운명을 조롱하고 있는지 생각해 보라. 지금의 생(生)이 운명에 올라탈 수 있는 마지막 기회라고 말하고 있는 것은 아닐까? 그게 바로 '운명애(運命愛)'다.

ⓒ이광수. 인도, 따밀나두, 2015.

___사진가가 본 세상

바닥에 좌판을 깔고 장사하는 손 위로 빛이 비친다. 빛과 어둠이 만들어지면서 단순하기 그지없는 물건들 위가 혼란스러워진다. 이성이 없는 카메라같이 단순한 눈으로만 담을 수 있는 모습이다. 그렇지만, 그 풍경은 죽은 것이다. 고작 카메라가 담을 수 있는 것은 그림자와 그 움직임의 흔적 정도다. 그 주변의 여러 문양들이나 사물의 모양새와 겹치면서 만들어내는 입체적이고 복합적인 것까지는 담을 수 없다. 그 정해진 틀 안에서 작동하기 때문에 혼란스러운 것으로 보이는 것이다. 세상을 둘로 나누어 인식하는 이치다. 빛이 만들어내는 세계는 어둠을 필수로 한다. 마찬가지로 정지되어 있는 것은 움직이는 것을 필수로 한다. 정지된 것과 움직이는 것, 손가락 놀림 위로 비치는 빛이 만드는 묘한 색감과 구도 한가운데 느닷없이 돈 몇 푼이 눈에 들어와, 나는 셔터를 눌렀다. 나에게는 고작 몇 푼인데, 그에게는 삶의 중요한 일부일지도 모른다. 돈에 목매고 살 수밖에 없는 삶, 어리석음일까, 지혜로움일까? 그로부터 벗어남이란 필요한 것일까, 그럴 수 없는 것일까? 먹고사는 것 자체가 고통이다.

붓다는 삶이 '고(苦, 고통)'라고 했다. 과연 삶은 고통일까? 삶은 고통이 아니다. 그렇다면 왜 고통이라고 했을까? 사실 삶이 고통이 아니라 '삶에 대한 착각'이 고통스럽다 해야 할 것이다. 우리의 일상적 삶이 '삶에 대한 착각'으로 가득하다면, 그것은 '착각'을 삶으로 알고 살아가는 것이 되므로 삶이 고통스럽다는 말이다.

그런데 우리 일상이 착각으로 뭉쳐진 '삶에 대한 착각'이 아니라면 우린 결코 '고통'도 알 수 없었을 것이다. 그러므로 고통은 일상 혹은 '착각'과 함께 엉켜 있는 것이라고 해야 할 것이고, 일상도 '착각'도 그리고 고통조차도 스스로 존재할 수 없다는 것을 알게 될 것이다. 그럼에도 우린 끝없이 그 고통을 제거하거나 완화시키려 해보지만 늘 실패한다. 하여 모든 고통은 '삶의 착각'과 관련된 고통이고 그 모든 것은 다시 삶으로 수렴된다는 것을 수긍하게 된다.

그곳을 바다라고 해보자. 그 어쩔 수 없는 수긍(사실은 패배)이 일어나는 지점으로서의 바다에 살면서 바다를 벗어나려는 욕망은 다시 시작된다. 윤회(輪回) 속에 살면서 윤회를 끊으려고 하는 것이라고나 할까? 아주 어리석은 짓이다. 윤회를 끊고 어디에서

다시 태어나고 싶은가? 그러한 곳이 있고, 없고를 떠나 그것이 얼마나 윤회를 오해하고 자신의 삶을 더 고통스럽게 하는지를 아는가?

'윤회의 끊음'이란 삶을 급격하게 상승시키는 '토네이도'가 아니다. 차라리 바다라는 삶의 바탕을 팽팽하게 유지하는 '표면장력'이라고 하자. 윤회를 끊는 것은 가능하지도 않는데, 만약 윤회를 '끊는다면' 그 존재는 죽는다. 욕망이 일어나지 않는 상태를 생각해 보라. 우리에게 죽음이 마치 윤회가 끊어진 것처럼 보이는 이유가 그것이다. 하지만 '윤회를 끊으려 하는 욕망'을 끊을 수 있다면 새로운 세계가 보일 수도 있을 것이다. 가령 윤회를 끊으려 하는 게 아니라 오히려 그 '윤회 속에서' 문제를 해결해 버리려고 애쓰는 것 말이다. 벗어나는 게 아니라 그 속에서 끊임없는 혁명을 하려는 것 말이다. 가령 '삶의 영구혁명' 같은 것 말이다. 그때 우리가 걷던 길은 끊어지고 우주로 가는 '은하철도 999'가 보일지도 모르겠다. 만얀 윤회를 끊는 것에 올인할 경우, 그 늪에 점점 깊이 빠지고 있는 자신을 볼 수 있을 것이다. 그게 바로 '실제 지옥'이다. 천국을 위해 일상이 '지옥'이 되는 방식은 '비관적 허무주의'이며 너무나도 슬프다.

아무튼 지금 우린 고통의 바다에 풍덩 빠져 있다. 그곳에서 우린 고통 하나를 만나는 게 아니라 '고통들'을 만난다. 그리고 고

통스러운 존재와 사건들은 매우 구체적이다. 존재와 존재들 간의 간격을 메우려고 하지만 그 간격이 결코 메울 수 없음을 알게 되고, 오히려 그 간격이 존재를 가능케 하는 힘인 줄 알게 될 것이다. 간격은 바람과 태양이 지나가는 시공간인가 아니면 존재의 그림자가 드러누울 수 있는 길목인가? 우린 일상 속에서 그런 존재들과 사건들을 만나고, 돈을 벌어야 하고, 먹어야 하고, 섹스를 해야 하고, 정치를 해야 한다. 그리고 피와 눈물도 흘려야 한다. 그런데 그런 모든 것들은 더럽지만 또한 숭고하다. 그게 우리가 살아가야 하는 삶의 양면성이고 본 모습은 아닐까? 그 양면성에 윤리를 들이댄다면 또다시 슬퍼진다. 발을 땅에 딛고 하늘을 머리에 이고 사는 우리에게 '네가 진정 윤리적이냐?'고 묻는다면 또다시 윤회의 늪으로 빠져야 한다.

ⓒ 이광수, 스리랑카, 껠라니야, 2010.

──사진가가 본 세상

드러눕다. 죽음의 형상이다. 죽어서는 아무것도 역사(役事)할 수 없다. 그것은 그저 끝이다. 새로운 시작이 있을 수 없다. 그 죽음에 들어간 붓다의 상(像)에 봉헌을 드리는 무지한 중생 둘을 사진으로 담는다. 하나는 꽃만 담기고 다른 하나는 어스름한 형체만 담긴다. 보는 것과 보이게 담는 것이 하나가 되지 못한다. 그렇게 나타나는 사진의 이치에서 사람 사는 이치를 생각한다. 하나로 보인다고 그 사람이 한 사람일 수는 없다. 그는 공장에서는 노동자지만, 집에 가서는 가부장이다. 하나의 장소로 보인다고 그 장소가 한 장소일 수는 없다. 그 아이를 잉태한 곳이 그 바다였지만, 그 아이가 죽은 곳이 그 바다다. 마찬가지로 시간도 그렇다. 하나의 시간으로 파악한다고 그 시간이 한 시간일 수는 없다. 내가 수업을 하고 있는 그 시간에 나의 아버지는 숨을 거두었다. 이 이치를 담고 싶은데, 이것을 카메라로 어떻게 담는단 말인가? 카메라는 부족하고 어리석은 도구일 뿐이다. 그렇지만 그 미련한 도구가 본질이 있다고 내세우는 예술혼보다 더 좋다. 도구는 사람을 차별하지 않기 때문이다. 내 자신이 서면 도구는 그저 도구일 뿐이다. 사람이 우주의 중심이다. 사람을 경배하는 것이 죽음을 이기는 것이다.

　삶이 그렇듯 모든 죽음은 '슬로비디오'인 것 같다. 설령 안 움직이는 것처럼 보여도 아주 천천히 그리고 한 장씩 한 장씩, 장면들은 벗겨지게 되는데 그것은 마치 사진의 파노라마 같다. 그때 꽃잎이 떨어지는 소리가 들린다. 그것 때문인가 불빛은 흔들리고 화면이 흐려진다. 그곳에 한때는 말랑말랑한 육신이었을 존재가 흐릿한 '잔상(殘像)'으로 보인다. 이제 세포들도 가게의 문을 닫을 시간이다.

　죽음은 어디서 시작되었을까? 늙음? 아니면 병? 죽음은 그런 재료들로 만들어진 생일케이크 같다는 생각이 든다. 하지만 병과 늙음이 어디서 시작되었냐고 묻는다면 또 다른 요소를 끌어들여야 한다. 가령 병은 어디서 시작되었을까? 운동 부족, 식사 습관 혹은 스트레스나 삶의 태도? 죽음의 '요소론(要素論)'이다. 이때 죽음은 확실한 구성물들의 꼭대기에 있는 것처럼 보인다. 그리곤 이제 막 힘든 삶을 끝낸 것처럼 부동(不動)의 자세를 취한다.

　좀 더 멀리 가보자. 죽음은 '태어남'에서 시작되었다고 한다면 태어남이 규정되어야 한다. 엄밀하게 말해서 태어남이란 없었던 게 생기는 것이다. 있었던 게 태어날 순 없다. 가령 누군가가 태어나려면 그 누군가가 없었던 때가 있어야 한다. '없었던 때의 누

군가'가 지금 자신으로 태어나야 하는데, '없었던 때의 누군가'는 도무지 상상이 되질 않는다. '자신이 없었던 때의 자신'이라는 게 가능한가? 그렇게 '불가능한 존재'가 '지금 자신(가능한 존재)'이어야 한다는 것은 어불성설(語不成說)이다. 결국 '없었던 때의 누구'는 지금의 자신이 사후(事後)에 규정한 것일 뿐이다. 그걸 '원인과 결과'로 놓고 본다면 쉽게 이해가 될 것이다. 모든 원인은 결과 이후에 규정된 것으로 실제론 '결과의 원인'이 아니라 '결과의 결과'다.

태어남과 죽음을 하나의 현상이라고 한다면 그것은 한 장의 사진처럼 그때마다 새로운 의미를 갖는 이미지라고 해야 할 것이다. 즉 변화하는 순간이다. 그런데 그 변화를 잡기 위해서 그 변화를 멈추게 하거나 자신이 변화를 멈출 수 없다. 변화를 만나기 위해 자신이 변화를 멈추는 것은 가능하지도 않지만 변화를 멈출 경우 변화를 제대로 볼 수 없다는 말이다. 그건 정치에서도 마찬가지다. 자신도 함께 변화해야 이른바 '진보 정치'도 가능하다. 왜냐하면 자신이 변화하지 않으면 제대로 된 주변의 변화를 볼 수 없기 때문이다.

변화하지 않거나 변화를 멈춘 것으로서 죽음은 가능하지 않다. 죽음을 부정하려는 게 아니라 우리가 죽음이라고 생각하는 모든 관념은 실체론에서 비롯된 것이다. 그렇다고 해서 죽음이

하찮은 것이라는 말은 아니다. 죽음은 존재의 커다란 문턱이고 살아 있는 존재들의 기억 속에 커다란 흔적을 남긴다. 기억은 죽은 자들이 거처(居處)하는 방이고 우리는 그 기억에 매달려 슬퍼한다.

죽음을 만나려면 지하 계단을 내려가야 한다. 더 엄밀하게 말하면 계단이 아니라 '사면(斜面)'일 것인데, 그곳은 냉기(冷氣) 같은 '훈기(薰氣)'가 있다. 그곳엔 한때 삶의 일상적 비늘들을 긍정적으로 보는 '누워 있음'이 있다. 꽃을 뿌리고 향기가 기억 속에 '훈습(薰習)'될 때 종자(宗子)들은 기억 속에서 다시 방전(放電)된다. 그것은 프로그램이 끝나는 카오스의 지대(地帶)다. 그때 와불(臥佛)이 보인다. 피안의 바다에 닿은 존자(尊者)여!

ⓒ이광수. 인도, 카시미르. 2012.

___사진가가 본 세상

아랍 문자를 읽을 줄 모른다. 나에겐 단순한 기호일 뿐이다. 기호는 의미의 소통을 도와주기도 하지만, 일반적으로 통용되는 의미를 일방적으로 퍼뜨리기도 한다. 녹색 바탕에 쓰인 아랍 문자는 평화를 사랑하는 상징이었는데, 지금은 어떤 광기와 이질성을 느끼게 하는 기호가 되어 버렸다. 기호는 맥락을 없애는 무서운 힘을 지닌다. 복합적 의미는 사라지고 단순한 조형물로만 자리를 지킬 뿐이다. 녹색과 아랍 문자가 쓰인 간판 밑으로 붉은색 모자와 가방을 맨 청년이 핸드폰을 보며 걷는 모습을 카메라로 담는다. 아무런 역사성도 없고, 맥락도 생략된 채 떠돌아다니는 기호의 유령을 담는 것이다. 세계는 지금, 그 기호의 유령들이 배회하고 있다. 무슬림은 악의 존재로, 테러리스트라는 라벨은 기호화되어 전 세계의 지성을 마비시킨다. 그 블랙홀은 자기 증식을 하여 상상을 초월한 힘으로 커나간다. 그리고 모든 것을 집어삼킨다. 기호의 제국이다. 역사적 맥락이 단절돼 버린. 그 세계가 실로 두렵다.

　사진 속 간판에 문자가 보이고, 그가 보고 있는 것도 문자일 것이다. 어쩌면 우리는 문자의 홍수 속에 살아가는 것 같다. 그럼에도 문자는 실체가 아닐 뿐 아니라 무엇을 지시하는 것도 아니다. 가령 풀밭에 있는 어떤 생명체를 송아지라 부르지만 '송아지'라는 글자 속에는 송아지라고 할 만한 게 없다. 즉 문자는 실재를 설명할 수 없다. 더구나 문자들의 규칙조차 모른다면 문자는 배치가 모호하게 흩어진 '잡음' 같은 것일 수도 있겠다.

　하지만 문자는 우리 삶 속에서 작동한다. 흔히 문자보다 말이 먼저 생겼다고 하지만 꼭 그런 것은 아니라고 생각한다. 문자는 사물이나 사건의 표정이었으며 말보다 먼저였던 것 같다. 배치를 통해서 우린 의미를 떠올리거나 전달할 수 있다. 사물의 배치들이 어떤 의미를 지니고 있다면 그것은 이미 문자라고 해야 할 것이다. 가령 회사에 출근해 보니 사무실 배치가 바뀌었는데 자신의 책상이 없어졌다면, 그건 자신이 해고되었다는 걸 의미한다. 초원을 걷다가 사자 두 마리를 만났다면 그 배치는 자신에게 '두려움'이라는 의미를 던져 준 것이다.

　그래서 도시의 표정, 얼굴의 표정 같은 게 있다. 표정은 어떤 것들의 관계들에 의해서 드러난다. 그런 관계가 배치다. 가령 눈

썹, 입, 코 등을 변화시켜 감정을 드러낼 수 있다. 사진은 어떤 면에서 '배치의 산물'이다. 그걸 '틀' 잡기라고 한다면 어떤 것을 포착하고 배제할 것인가를 정하는 것이다. 문자, 표정, 의미 역시 모두 그런 과정의 산물이다. 문제는 배치란 홀로 작동하는 게 아니라는 것이다. 포착된 것은 그것들대로 관계를 맺고 또 포착되지 않은 것들은 보이지 않는 곳에서 서로 관계를 맺는다. 포착된 것과 그렇지 않은 것들도 마찬가지다. 사진을 볼 때 그런 것들을 종합한다. 그때 틀 바깥은 비록 보이지 않지만 틀 내부에 심대한 영향을 미칠 수도 있다. 그렇다면 틀 바깥을 내부 이미지의 '인기척' 같은 것이라고 하면 어떨까? 틀 바깥으로 이미지가 연속되는 것은 내부 이미지를 더욱 도드라지게 만들기도 하니깐.

문자 역시 마찬가지다. 문자는 언제나 주위와 함께 작동한다. 가령 '송아지'라는 글자도 어떤 문장 속에서 얼마만큼의 강도와 속도로 존재하는가에 따라서 의미는 크게 달라진다. 마치 유동성 (流動性)이 강한 흐름 속에 있는 살아 있는 생명체와 같다. 더불어 문자는 배치가 그렇듯이 발화 주체의 욕망을 드러내기도 한다. 흔히 문자를 평화로운 쌍방 소통용이라고 하는데 그것 역시 아니다. 문자는 일방적 명령이며 확대되거나 반복된다. 문자뿐 아니라 모든 언어가 그럴 것이다. 특히 확대될 경우 문자는 더 강한 권력이 된다. 이른바 담론이 되는 것인데 경찰이 시위대에 확성기를

사용하는 이유도 그것이다. 접촉사고가 났을 때 목소리가 커지는 것도 그것 때문이 아닐까? 자신의 욕망을 객관화시키고 싶은 것 말이다.

문자는 다양한 매체로 전이된다. '영상'도 그런 것이지만 사진 역시 참으로 독특한 문자인 것 같다. 마치 아교처럼 강력하게 포착하고 고정시키려는 것 말이다. 움직임을 잡아서 그 움직임을 더 강하게 입체화시키려는 것 말이다. 하지만 사진 이미지 역시 많은 의미의 매체들과 함께 뒤섞여 있다고 해야 할 것이다. 사진을 찍는 이유가 무언가? 욕망을 투여하고 시간을 고정하기 위함인가, 의미를 건져 올리기 위함인가. 만약 '사진 찍기'가 그물을 던지는 것이라면 그물은 필시 '자망(刺網)' 같다는 생각이 든다. 사진가가 쳐 놓은 그물코 사이로 무수한 이미지의 흐름이 걸러지다가 툭툭 온몸이 부러지듯 끼이는 것 말이다.

ⓒ이광수. 인도, 카시미르. 2012.

＿사진가가 본 세상

　어느덧, 내게, 자연은 환상이 되었다. 지금 일상의 나를 지탱하는 건 모두 반(反)자연이다. 도시를 떠난다는 건 생각해 보지도 못하고, 정신과 물질의 이분법 속에서 생각하며 산다. 옳고 그름의 분별 속에서 하루하루를 치열하게 살 뿐이다. 자연은 나에게 언젠가는 돌아가고 싶으나, 과연 돌아갈 수 있을까, 회의하는 대상으로밖에 존재하지 않는다. 자연과 나의 관계는 상품과 그것을 소비하는 소비자의 관계로밖에 존재하지 않는다. 그날도 그랬다. 쪽배를 빌려서 호수를 몇 바퀴 돌아보면서 쉬는 것, 그 이상도 그 이하도 아니었다. 자연은 곁에서 보고, 만지고, 잠깐 사색에 빠지게 하는 도구일 뿐이었다. 나에게, 녹색의 삶이란 이성으로 만든 또 하나의 규정에 따라 여럿이 무리지어 가는 어떤 목표에 지나지 않는다. 빛, 물, 숲, 그림자, 바람이 이루는 속에서 특별히 뭔가를 하지 않는 것, 비어 있는 삶, 그 안에서 그저 있는 그대로 사는 삶을 잃은 지가 너무 오래되었다. 이젠 그런 삶을 꿈꾸지도 못한다. 그렇게 도시의 밤 속에서 녹슬어 갈 뿐이다.

데카르트가 정신과 물질이 유한실체라고 한 반면, 스피노자는 실체는 오직 하나뿐이라고 했는데 그게 자연(自然)이다. 이때 자연은 신(神)이 된다. 그리고 인간을 비롯한 모든 것은 신의 양태(樣態)라고 하였는데 신과 양태의 관계는 '특이성과 우주(singular-universal)'의 관계다. 반면에 '부분과 일반(particular-general)'은 '기계적' 관계라 할 수 있을 것이다. 자동차를 생각해 보자. 수많은 부품으로 조립되어 자동차가 되지만 부품은 언제든 교환될 수 있고 교환되어도 자동차라는 '일반 개념'은 변하지 않는다. 부품과 자동차가 동일한 속성을 갖고 있기 때문이다. 이른바 근대적 기계론이다. 지금 우리의 문명 기계론을 토대로 우뚝 솟아 있다. 문제는 인간의 육체를 비롯한 식물과 동물 그리고 더 넓게는 자연조차도 기계로 본 것이다.

하지만 인간을 비롯한 모든 존재는 부품이 아니라 하나의 '특이성'이라고 해야 할 것이다. 특이성들이 모여 전체, 즉 우주가 되지만 특이성은 우주의 부분은 아니다. 또 하나의 작은 우주라고 하는 게 적절할 것이다. 우주는 작은 '특이성'들로 분해할 수 없으며 특이성들을 다 모은다고 해서 특정 우주를 다시 만들어낼 수도 없다. 특이성과 우주는 모두 질적인 것이기 때문이다. 그것

은 시간의 흐름 속에서 이루어지는 것이다. 어제 같은 지나간 사건을 생각해 보라. 어제가 지나가 버렸다 함은 어제가 특이성으로 작동했다는 의미이다. 특이성은 특정한 존재들만 갖고 있는 게 아니라 모든 존재가 갖고 있다. 아니 존재 그 자체가 특이성이다. 그게 바로 '존재의 일의성(一意性)'이다.

스피노자에게 '양태와 실체(신, 자연)'는 누가 누구를 지배하는 관계가 아니다. 둘은 독립적임과 동시에 관계적이다. 이걸 불교에서는 '연기(緣起)적 관계'라고 하는데 몸과 팔의 관계를 생각해 보라. 그들은 둘이 아니다. 그렇다고 똑같다는 의미도 아니다. 팔은 몸의 부속기관이 아니고 몸의 양태 중 하나다. 인간과 자연의 관계도 그러해야 하지 않을까? 생명체가 지구의 양태이듯이 인간 역시 자연에 대해 그러하다. 그런 인간이 자연을 대상으로 삼아 자연을 파괴할 순 없다. 그것은 자기 손가락으로 자기 눈을 찌르는 일이기 때문이다. 그런데 근대적 기계론에서는 그런 일이 당연한 것처럼 벌어질뿐더러 심지어는 장려된다. 자연을 착취하여 자신의 욕망을 채우는 것 말이다. 당연히 인간은 자연 속에서 살아가야 하지만 그게 자연을 착취하라는 의미는 아니다. 그것은 아마도 인간이 자연과 분리되어 있다고 착각하는 것에서 나온 것이리라.

흔히 경제 성장을 통해 생활이 풍요로워졌다고 말한다. 하지

만 풍요의 이면에 많은 문제가 생겨났다. 그중 하나가 분배 문제인데 그동안 애써서 이루어 온 경제 성장의 성과를 어떻게 나눌 것인가를 고민하고 실천해 왔다. 우리가 고도의 경제 성장을 했지만 그에 따른 윤리와 정의, 민주주의가 따라가지 못하고 있다고 개탄하는 것도 그런 것이다. 하지만 분배 문제는 인간들 간의 문제만은 아니었다. 하여 분배가 아니라 경제 성장 그 자체가 문제라고 생각하는 사람들이 생겨나기 시작했다. 사실 경제 성장은 '억압과 착취'를 통하지 않고는 이루어내기가 불가능하다. 그러므로 당연히 경제 성장을 통한 부의 증가는 분배되지 않는다. 그걸 분배해 내려고 하는 안간힘은 가상하지만 늘 실패를 맞게 될 뿐이다. 마치 경제 성장이라는 이름의 '궤도열차'에 묶여 소리를 지르는 존재들 같다. 문제는 경제 성장이라는 '생산력주의'를 이해하는 것이다. 그게 스피노자가 말한 '인간과 자연'의 관계를 이해하는 것이기도 하다. 저 자궁(子宮)과 같은 녹색(綠色) 이미지들을 보라. 그리고 그게 과연 인간의 것인지를 생각하라.

ⓒ이광수. 인도, 서벵갈. 2010.

___사진가가 본 세상

하늘에서 보는 세상은 참혹하다. 모든 것이 다 잠들어 있는데, 도시가 서 있는 곳만 깨어 있다. 불을 밝힌 그 모습이 마치 기계 독 오른 어릴 적 내 머리 같다. 무슨 담배 많이 피는 사람 폐를 찍은 엑스레이 같기도 하다. 밤에 비행기를 탈 때면, 창문 밖을 보며 이런 생각을 안 한 적이 없다. 그런데, 그런데 말이다. 도대체, 우리는 지금 어디로 가는 것일까? 어느 정치인 말대로 살림살이 좀 나아지셨는가? 살인, 강도, 강간 많아져 보안 업체 많이 생기고, 덕분에 일자리 늘어나고 일인당 국민소득 높아지니 살림살이 많이 나아지셨냐 말이다. 밝아지고, 많아지고, 강해지고, 편리해지는 세상이 그렇게나 좋냐 말이다. 이런 메시지를 전하고 싶어 한 커트 찍는다. 소위 잘 찍은 사진이 항상 좋은 것은 아니라고 하는 것은 이럴 때 쓰는 말이다. 빛이 부족하다 보니 적당하게 흔들리고, 흐릿하게 나왔다. 세상일도 그렇다. 가끔 흐릿하게, 뒤도 돌아보면서 살자. 노자가 한 말씀, 나만 홀로 멍청하고 우둔하도다, 이거 참 멋진 말씀 아닌가.

─── 시인이 읽은 세상

근대인은 자연을 두 가지 측면에서 보았던 것 같다. 그 하나가 '가치(價値)'를 만들어 내는 원천으로 이용한 것인데 그게 인간의 노동이다. 또 하나는 그런 노동을 하다 지치면 몸을 휴식하고 노동력을 재생산하는 곳으로 이용하였다.

자본주의를 굴러가게 하는 것 중 하나가 '잉여가치'라고 한다면 마르크스는 그걸 노동력이 만들어 낸다고 하였다. 맞다. 자본계급은 노동계급의 노동력 착취를 통하여 잉여가치를 만들어 낸다. 하지만 그것들은 모두 '인간들 간의 문제'다. 엄밀하게 말하면 잉여가치는 노동자의 노동력이 만들어 내는 게 아니라 마르크스가 '불변자본(不變資本)'이라고 불렀던 자연에서 가져온 것이다. 그러므로 자본주의의 역사는 '노동 착취의 역사'라기보다는 '자연 착취의 역사'라고 해야 할 것이다. 그런데 그런 점에서 보면 자연을 대하는 현대인의 삶은 크게 변하지는 않은 것 같다. 다만 좀 더 복잡해지고 교묘해졌을 뿐이다.

고대와 중세는 대체로 '하강(下降)하는 세계관'이었다. 처음에 좋은 곳에서 살다가 그곳에서 쫓겨나 지금은 고생하고 있는 것 말이다. 하지만 언젠가는 '공중 들림'처럼 구원이 있을 거라고 믿었다. 일종의 목적론인데 이런 세계관에서는 현재는 허무하고 부

정적인 것으로 상정된다. 하여 사람들은 구원을 받기 위해 숙명적으로 '예정된 삶'을 살아야만 하는 것으로 여겨졌다. 이런 세계관에 '안성맞춤'으로 고안된 게 종교가 아닐까? 하지만 그런 세계관이 계속될 수는 없었다.

하여 근대에 이르자 신의 대변인 격인 '주체(主體-개별적 인간)'가 등장함으로써 '상승(上昇)하는 세계관'을 갖게 되었다. 드디어 인간이 주인공이 된 것인데, 곰곰이 생각해 보면 서구 역사에서 인간이 주인공이 아니었던 때는 한 번도 없었던 것 같다. 그게 직접적이냐 간접적이냐 하는 게 달랐을 뿐이다. 아무튼 인간은 세계가 무한하게 발전할 수 있다는 신념을 갖게 되었다. 이번엔 목적론이 아니라 기계론의 세계관인데 그걸 가능하게 담보해 주었던 게 바로 자연이었다. 이때부터 인간은 자연을 정복할 수 있다고 생각하였으며 무슨 짓을 해도 다 받아줄 것이라 생각하였다.

그중 하나가 '석유 에너지'다. 지금 우리가 사용하는 거의 모든 것들이 석유로 만들어지고 있다고 해도 과언이 아닐 것이다. 옷이나 식품을 비롯한 자동차, 집, 전자제품, 책 심지어는 정치, 경제, 문화, 전쟁까지. 사진 또한 예외는 아니다. 이른바 '에너지 중독'라고 할 수 있을 것이다. 에너지를 사용하지 않는 삶은 마치 죽음과 같다고 생각하는 존재들이 바로 현대인이다. 하여 늘 에너지를 과도하게 생산하고 사용한다. 100개가 필요한데 120개를

만드는 존재가 인간 말고 또 누가 있을까? 에너지 생산과 소비의 가속도가 높으면 높을수록 삶이 윤택해진다고 믿는다. 즉 한마디로 '쓰레기를 생산하는' 삶을 살고 있는 것이다. 하여 우리는 너무 천박해져 버렸다. 하여 '88만원세대', '사오정' 등과 같은 음울한 유령들이 주위를 돌아다녀도 그것은 자본주의의 일시적인 산물이라고만 생각해 버린다. 그게 경제 발전과 디지털 첨단화, 세계화로 이어지는 '에너지 중독' 체제의 필연적인 산물이라는 걸 알지 못한다. 차라리 고대와 중세엔 가짜 영성(靈性)이라도 있었다. 하지만 우리에겐 그 어떤 브레이크도 없어져 버린 것 같다. 우리의 삶이 점점 고갈되어 가는 듯한 느낌이다.

ⓒ 이광수. 인도, 께랄라. 2015.

___ 사진가가 본 세상

낮과 밤 사이의 시간, 한 사내가 아이를 데리고 바다로 들어간다. 아이를 안더니 바닷물을 적셔준다. 아이는 아버지의 품을 파고든다. 부정(父情)이 그윽하다. 멀리 배는 보이지는 않지만, 배가 있을 풍경이다. 시간이 밤으로 파고들어가면서 배의 불빛은 더욱 빛난다. 바닷물은 끊임없이 들어갔다 나갔다를 반복한다. 달과의 인력 때문이라지만 한 번도 그렇게 생각을 해본 적은 없다. 뭔가 내가 모르는 절대자의 힘이 있을 것 같다. 결코 넘치지도 않고 소진하지도 않는 그런 힘 말이다. 사람들이 왁자지껄 하다가 모두 제자리로 돌아갔다. 조용하다. 언젠가 돌아갈 그 자리는 조용하지 않았으면 좋겠다. 지옥이라도 좋다. 또 머무르게 되면 그곳도 익숙해지겠지, 그러다가 또 살 만해질 테고, 못살면 그만이고. 가까이 있는 것만 가까운 것은 아니다. 멀리 있는 것도 이내 익숙해지면 가까이 되게 된다. 아버지와 아들이 있는 장면에 멀리 있는 배들이 끼어든다. 그러면서 하나의 삶에 관한 풍경이 된다.

수평선 멀리 배와 부표(浮漂, buoy)들이 보인다. 그런데 너무 멀어서 잘 안 보인다. 당연한 말이지만 무엇이든 멀리 있으면 잘 보이지 않는다. 잘 안 보인다는 것은 모양이 잘 안 보인다는 게 아니라 그것이 어떤 작용을 하고 있는지 잘 알 수 없다는 뜻이다. 그들은 모두 하나의 기하학적 위치 즉 '좌표'로만 보인다. 가령 부표는 근해의 야간 항해에 이용된다. 이때 부표는 먼 곳에서 그저 깜박거리는 점, 즉 자신의 위치를 알려주는 역할을 한다. 부표를 바라보는 항해사의 감정은 최대한 배제된다. 부표가 몇 초 간격으로 깜박거리는지 빛은 무슨 색이며 홀로 반짝이는지 무리지어 반짝이는지를 아는 게 중요하고, 모든 것은 항해를 위한 객관적 자료로 취급된다. 항행(航行) 정보 중 하나일 뿐이다. 항해사는 기계처럼 부표의 거리와 각도를 측정한다. 하지만 실제 부표 곁으로 가보면 그는 단순히 정보를 알려주는 '물체'라기보다 온몸에 조류(藻類)와 새의 분비물 그리고 따개비 등을 잔뜩 붙인 살아 있는 바다 포유동물 같아 보인다. 금방이라도 숨을 뱉어내며 움직일 것 같다. 가까이 접근하면 부표는 좌표로서의 기능은 사라지고 감정이 되살아난다. 서로가 말랑말랑해 지는 것이다.

가까이서 보면 어떤 일이 벌어질까? 역시 잘 보이지 않을 수

도 있을 것이다. 하지만 이때 '잘 보이지 않음'이란 멀리서 볼 때 '잘 보이지 않음'과는 질적으로 다르다. 그럼 가까이서 보면 도대체 어떤 게 보인다는 말일까? 고정된 좌표가 아니라 다양한 변수들이 보인다는 말이다. 그런데 변수는 좌표와 달리 늘 변화하는 무엇이다. 멀리 있을 때와는 달리 이젠 새로운 것들이 보이기 시작하는데 그것들은 시간 속에 흐르는 무한하게 작은 것들이다. 무한소(無限小)들이다. '무한소'는 단순히 크기가 작다는 의미가 아니라 순간적으로 변하는 '이미지'다. 그런데 그런 이미지들은 사실은 발견되는 것이라기보다는 '발명'되는 것이라고 해야 할 것이다. 그때 우리는 도대체 무엇인지 모를 '카오스' 속으로 빠져들어간다. 그곳엔 불변하는 좌표나 공간화된 시간 같은 것이 없다. 자신이 체험하곤 있지만 자신도 모르는 사이에 흐르는 시간과 흥분이 있을 뿐이다. 기하학적 데이터가 아니라 변수들이 가득하여 자신도 도무지 어떻게 흘러가는지를 모르는 상황이라고나 할까?

우린 멀리서 보는 습성이 강하다. 늘 기계적으로 측정하고 분석하고 데이터베이스로 만들려고 한다. 가령 대형 트롤어선의 조업 방식을 보면 바람, 냄새, 수색(水色) 이런 것과 관계없이 기계의 힘으로 거대한 그물을 던진다. 사이보그 같다. 그들은 자연을 제압하려고 한다. 이때 항해사를 비롯한 선원은 자신들이 마치

바다와 분리된 것처럼 행동한다. 모두가 '딱딱한 조작자'가 되는 것이다. 브리지에서 첨단 전자계기로 수심을 측정하고, 어군을 탐지하며 어획물들이 그물 속으로 들어가는 걸 본다. 모두가 기계적 조작이다. 자신의 감정은 이입될 틈이 없다. 반면 작은 배로 근해에서 고기를 잡는 어부들은 어떨까? 날씨와 수색을 보고 바람과 바다의 냄새를 맡는다. 정성을 다해 고사를 지내기도 한다. 재수 없다고 여기는 날은 출어(出漁)를 하지도 않으며 불경스럽다고 여기는 짓도 하지 않는다. 그들과 바다의 관계는 감정과 피부가 직접 닿은 '촉각의 관계'라고 할 수 있을 것이다. 그들은 '딱딱함'이 아닌 '부드러운 조작자'라고 해야 할 것이다. '부드러운 조작'이란 기술이 아니라 '감응(感應)의 세계'라는 말이다. 서로 엉켜서 살아가는 세계다. 어업(漁業)이 아니라 '어로(漁撈)'의 세계, 디지털이 아니라 '아날로그' 세계라고나 할까. 삶을 놓치지 않으면서 삶의 터전인 자연도 대상화하지 않는, 하여 서로가 서로에게 자양분이 되는 관계라고 할 수 있을 것이다.

입문적 삶과 패킹 작용

모든 게 그렇듯 혼자서 어떤 작용을 하는 것은 없다. 가령 탁자 위의 패킹은 '패킹 작용'을 하지 않는다. 패킹은 관(管)과 관 사이에 있을 때, 자신이 조여지며 변형될 때, 말 그대로 'packing'이 되는 것이다. 그런 의미에서 패킹은 '애무술(愛撫術)'과 관련되어 있다. 타자(他者)를 뜨겁게 달구는 것 말이다. 하지만 애무술엔 '정통(正統)'이 있는 것도 아니고 그것만으로 다 되는 것도 아니다. 그것은 '창조적 종합(creative synthesis)'이어야 한다. 관과 관 사이에서 자신도 관 그 자체가 되는 것, 그게 '패킹 작용'이다. 그러므로 패킹은 고정된 사물이 아니라 '패킹-되기'라는 사건이라고 해야 할 것이다.

사진이나 시(詩)도 그렇지 않을까. 어떤 것들의 '사이'에서 변

형되어야 하는 것 말이다. 그런데 그걸 가능케 하는 힘이 자신이 아니라 외부에 있다고 한다면 그걸 어떻게 받아들여야 할까? 심지어 외부의 힘들에 대해 자신은 오직 '수동적'인 자세만을 취해야 한다고 한다면 말이다. 무능하고 굴욕적으로 보이는가? 하지만 그게 존재하는 것이라고 한다면?

사진 역시 시와 마찬가지로 '말하기' 방식 중 하나일 것이다. 다만 사진은 복제의 힘과 속도가 다르다. 하지만 사진 역시 시와 마찬가지로 슬프거나 웃기고, 거룩하거나 추위를 타고, 거지 같거나 별빛처럼 반짝인다. 이때 '말하기'란 자신의 생각을 일방적으로 드러내는 것은 아닐 것이다. '말하기' 역시 패킹처럼 어떤 것들의 '사이'에 있어야 할 것인데, 하지만 '사이'에 있다는 것만으로 '사건'이 일어나는 것은 아니다. 가령 자신을 온전히 보전하려는 방식에서 '사건'은 일어날 수 없다. 가령 오래된 관을 풀어 보면 그곳엔 흔히 예상할 수 있는 '패킹의 지대'가 없다. 그럼에도 물이 안 샌다! '패킹의 지대'라 여겼던 그곳에 기억, 간격, 인력(引力), 부패 이런 것들이 서로 엉킨 상태로 오랜 시간을 버티고 있었던 것이다. 그것들은 모두 '수동성'과 관련된 것이다. 오직 외부의 힘에 감응하는 '동물적 감각'이라고나 할까. 그러므로 '수동적'이란 '주변의 숨결'을 듣는 방식이어야 한다. 내부는 없고 오직 외부만 있는 상태, 그것은 카메라의 셔터가 작동하여 이미지를 생

산하는 순간과 비슷해 보인다. 그건 어쩌면 애무하는 게 아니라 애무를 받는 방식이라고도 할 수 있을 것이다.

그동안 '깊이'보다는 '넓이'를 넓혀 가는 삶을 살아왔다. 그래서 어느 분야든 '입문'의 단계를 넘지 못하는 경우가 태반이었다. 늘 그 지점에서 한계를 느꼈던 것인데, 그걸 '입문적(入門的) 삶'이라고 한다면 반면에 '전문적(專門的) 삶'도 있을 수 있을 것이다. 전문은 입문과 달리 '넓이'보다는 '깊이'를 중요시한다. 그런데 '전문'은 깊이가 깊어질수록 관계의 망들이 '단절'되어 버리는 것은 아닌가 생각을 해보았다. 거대한 지혜를 쪼개서 지식으로 만들고 지식을 더 세분화하는 방식 같은 것 말이다. 그건 누군가가 중심이 되어 세계를 보는 방식이다. 가령 '제국의 시선'도 그랬다. 이 세상에 전문가밖에 없다고 상상해 보라, 얼마나 숨이 막힐 것인지. 반면 전문과는 달리 입문은 얇고 가볍지만 주변을 더 넓게 덮을 수 있을 것이다. 마치 '금(金)'처럼! 금은 실제로 단위 면적당 가장 넓게 펼 수 있는 금속이라고 한다. 그러므로 우리에게는 전문보다는 '금박(金箔)'의 표면과 같은 다양한 입문의 경험들이 필요할 것 같다는 생각이 들었다. 이광수 사진가의 사진을 보고 사진에 대해 문외한인 필자가 생각을 풀어 보려고 했던 것도 그런 이유 때문이었다.

많은 사람들 사진과 관련된 기억을 갖고 있겠지만 필자는 좀

다르다. 그것은 아버지가 직업 사진사였기 때문인데, 당신은 사진 찍어서 먹고 하는 속칭 '사진쟁이'였다. 학교 소풍과 졸업식, 유엔묘지와 사진관에서 사진을 찍었다. 식구들에게 사진은 하나의 일상이었다. 사진을 찍고 방 한 구석 암실(暗室)에서 현상과 인화를 하고 '하이포'에 담갔다가 사진을 말리는 과정은 모두 일상 속에서 이어졌다. 물론 식구들 사진도 많이 찍었다. 아마 한 리어카쯤은 될 것이다. 기억의 비늘들이 사진으로 겹겹이 식구들에게 남은 것이다. 그 사진들을 볼 때마다 아버지 역시 무슨 말을 하고 있다는 생각을 하였다.

이광수 사진가의 사진 역시 그랬다. 사진 속엔 수많은 시선들이 교차하고 있었다. 사진은 시선들이 목소리를 은밀하게 드러내는 '접선 장소' 같다는 생각이 들었다. 그렇다, 그건 '사건 현장'이었다. 더불어 사진 속에 비록 담기지 않았다 할지라도 사진의 외부, 그러니까 인화지 바깥에도 사건의 시선들은 이어지고 있었다. 하여 보고 있는 사진 이미지는 내부가 아니라, 외부가 내부로 드리워진 잔상(殘像)이라는 생각이 들었다. 그렇다면 사진 이미지 역시 내부와 외부의 사이에서 어떤 '패킹 작용'을 하고 있는 것은 아닐까 하는 생각을 해보았다. 그것은 선풍기 날개들의 '휨'과 비슷한 것 같다. 날개를 돌게 하는 힘과 더불어 날개의 '휨'은 실제 바람을 만들어 내기 때문이다. 온갖 기억이 뒤엉킨 냄새 같은 것,

하여 사진에서는 이미지뿐 아니라 온갖 냄새를 맡을 수 있다. 냄새는 아주 구체적인 것이었다. 사진가의 사진들 역시 그랬다. 이미지 속에 접혀 있던 온갖 냄새들이 서서히 드러나는 것 말이다. 그 냄새들은 사진이 온전히 빛과 관련된 시각적 이미지만을 다루는 것이 아닐 수 있다는 생각이 들게 하였다. 그렇다면 사진은 온갖 것들이 무한히 접혀 있는 '모나드'라고 할 수 있을 것이다. 그게 나로 하여금 여러 글을 쓰게 했다. 그 점에서 사진을 보여주고 '푸른 인연'을 맺게 해준 사진가에게 고맙다는 말을 전하고 싶다.

'은하철도 999'를 타고 지구로 귀환하고 있다고 상상해 보자. 가장 먼저 보이는 게 빛일 것이다. 더 접근하면 소리와 냄새가 있을 것이다. 이제 조금만 더 가까이 가면 그걸 만질 수도 있을 것이다. 그것들은 뜨겁거나 차가운 감각이 전해진다. 이 모든 순서들은 너무나도 당연해 보인다. 그런데 그 당연한 것들은 모두 조금 전까지만 하더라도 어둠 속에 있었다. 그것은 밤하늘이었다. 집으로 돌아가다가 문득 취기가 올라 머리를 들고 문득 쳐다본 적이 있는 그 밤하늘 말이다.

2016년 4월

최희철

사진이 묻고 철학이 답하다

1판 1쇄 발행 | 2016년 5월 2일

지은이 | 이광수 · 최희철
펴낸이 | 조영남
펴낸곳 | 알렙

출판등록 | 2009년 11월 19일 제313-2010-132호
주소 | 서울시 강서구 공항대로45길 101 강변샤르망 202-304
전자우편 | alephbook@naver.com
전화 | 02-325-2015
팩스 | 02-325-2016

ISBN 978-89-97779-63-5 03600